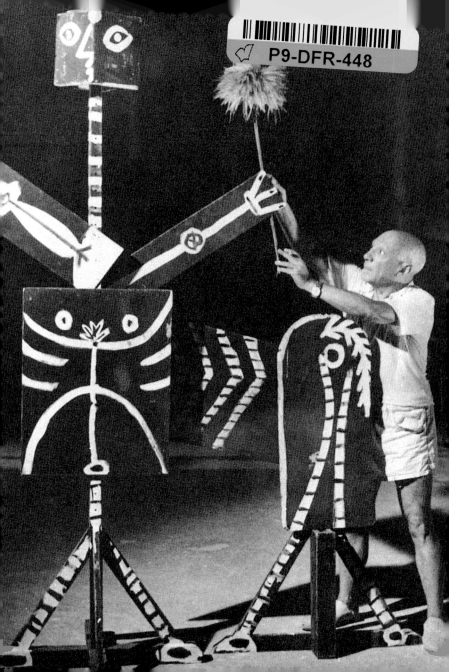

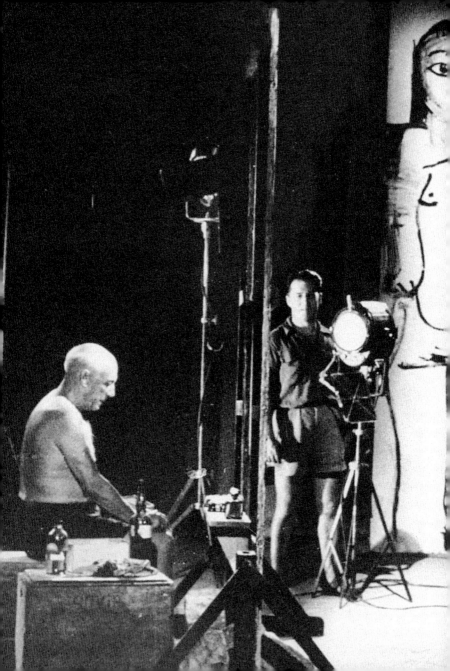

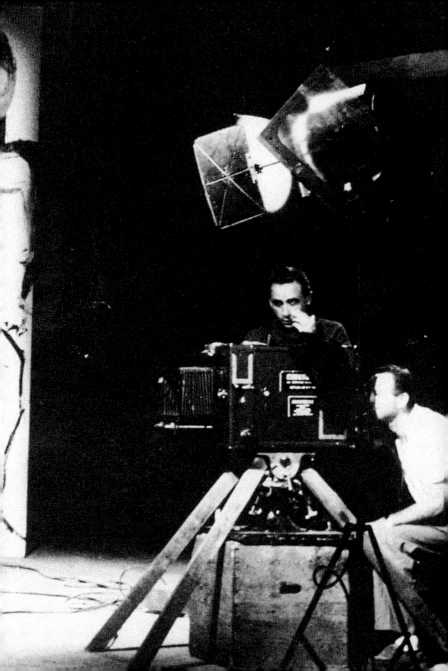

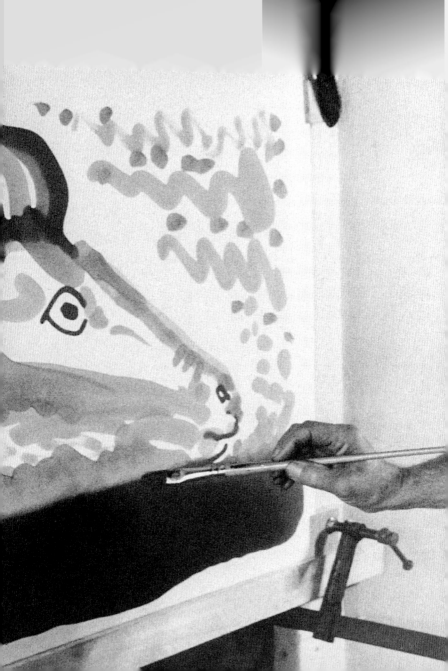

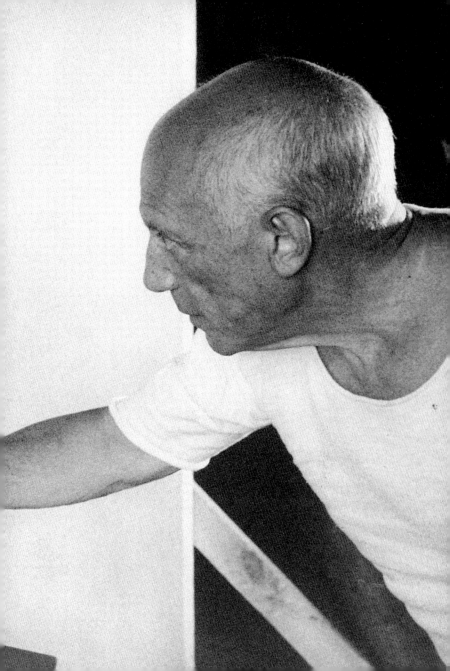

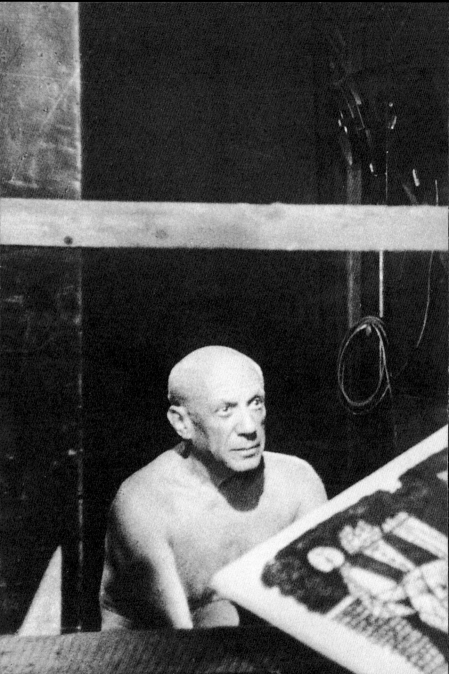

Picasso
Genialidad en el arte

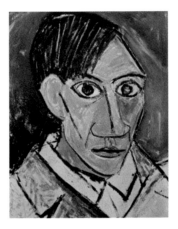

DESCUBRIR EL ARTE

BIBLIOTECA ILUSTRADA

8

BLUME

MARIE-LAURE BERNADAC
PAULE DU BOUCHET

Marie-Laure Bernadac (*derecha*) ha sido conservadora del Museo Picasso de 1981 a 1991. Autora del álbum *Le Musée de Picasso* (RMN, 1985), así como del catálogo *Picasso y los toros* (1993), ha publicado *Écrits de Picasso* (Gallimard/RMN, 1989) y *Propos sur l'art* (Gallimard, 1998). También es coautora de la película realizada por Didier Baussy, *Picasso*.

Para Agathe y Théodora

Paule du Bouchet (*izquierda*) ha sido periodista en *Okapi* (Bayard Presse) de 1978 a 1985, y editora de esta colección en su versión original francesa de 1984 a 1996.

Para Faustine y Pierre

BLUME

Título original:
Picasso. Le sage et le fou

Equipo editorial de la edición en francés:
Pierre Marchand, Elisabeth de Farcy, Anne Lemaire,
Alain Gouessant, Isabelle de Latour, Fabienne
Brifault, Madeleine Giai-Levra, Paule du Bouchet,
Bertrand Mirande-Iriberry, Raymond Stoffel
y Valentina Leporé.

Traducción:
Teresa Jarrín Rodríguez

**Revisión especializada de la edición
en lengua española:**
Anna Guasch Ferrer
Crítico de arte
Profesora titular
Historia del Arte
Facultad de Bellas Artes
Universidad de Barcelona

Coordinación de la edición en lengua española:
Cristina Rodríguez Fischer

Primera edición en lengua española 2011

© 2011 Naturart, S. A. Editado por BLUME
Av. Mare de Déu de Lorda, 20
08034 Barcelona
Tel. 93 205 40 00 Fax 93 205 14 41
e-mail: info@blume.net
© 1986 Gallimard, París (Francia)
© Succession Picasso para las obras de Pablo Picasso

I.S.B.N.: 978-84-8076-934-1
Depósito legal: B-6.391-2011
Impreso en Tallers Gràfics Soler,
Esplugues de Llobregat (Barcelona)

WWW.BLUME.NET

Este libro se ha impreso sobre papel manufacturado
con materia prima procedente de bosques sostenibles.
En la producción de nuestros libros procuramos,
con el máximo empeño, cumplir con los requisitos
medioambientales que promueven la conservación
y el uso sostenible de los bosques, en especial
de los bosques primarios. Asimismo, en nuestra
preocupación por el planeta, intentamos emplear
al máximo materiales reciclados, y solicitamos
a nuestros proveedores que usen materiales de
manufactura cuya fabricación esté libre de cloro
elemental (ECF) o de metales pesados, entre otros.

CONTENIDO

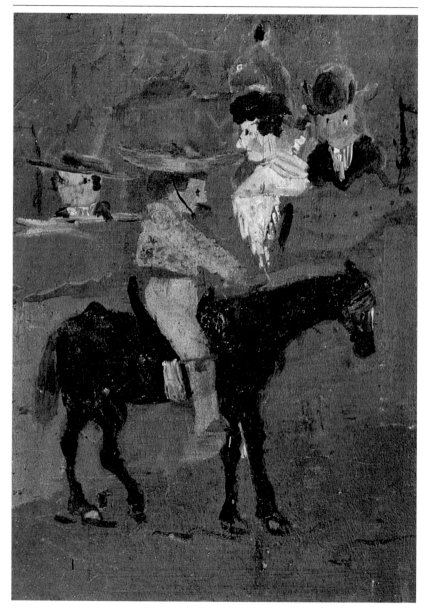

25 de octubre de 1881. Es casi medianoche, las 23.15 exactamente, cuando llega al mundo Picasso en una gran casa blanca de Málaga, en el sur de España. Ese 25 de octubre, una extraña combinación de astros y Luna hace que el cielo nocturno sea de una particular claridad y derrame sobre las casas dormidas una extraordinaria luz blanca.

CAPÍTULO 1

INFANCIA ESPAÑOLA

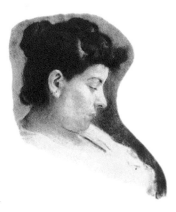

El picador (página anterior) es el primer cuadro conocido de Picasso, hecho al óleo sobre madera a la edad de ocho años. Picasso lo conservará toda su vida, si bien algo dañado. A los catorce años, el pintor realiza este retrato de su madre (*derecha*), un pastel pintado en Barcelona.

El niño nacido bajo esta luz extraña recibe el nombre de Pablo Ruiz Picasso. En realidad, el día solemne del bautizo, en la iglesia de Santiago, recibe los nombres de Pablo, Diego, José, Francisco de Paula, Juan Nepomuceno, María de los Remedios, Cipriano de la Santísima Trinidad. En Málaga es costumbre dar a los niños el mayor número de nombres posible. ¿A más nombres, más dones? Puede...

La madre, María Picasso López, es andaluza hasta la médula, de cabellos negros casi azules... El padre, José Ruiz Blasco, también es andaluz, pero de los del otro extremo: alto, flaco, pelirrojo, casi inglés... El tejido mismo de contradicciones de las que está hecho el pueblo español. Y antes de esos padres, una copiosa familia de miembros tan distintos como las piedras dispares de un muro antiguo: curas y artistas, maestros, jueces, pequeños funcionarios y nobles arruinados. Picasso tendrá algo de todos estos fogosos antepasados.

Primeros dibujos de palomas (*inferior*) en 1890, a la edad de nueve años. El hijo copia al padre: don José pinta muchos pájaros y, para que le sirvan de modelos, cría palomas que vuelan con libertad por toda la casa. Picasso conservará hasta su muerte una tierna predilección por estas aves.

Los primeros dibujos de Picasso son... patas de palomas que hacía para su padre

Don José, el padre de Picasso, es pintor. Está especializado en la decoración de comedores, y sus motivos preferidos son invariablemente plumajes, follajes, loros, lilas y, sobre todo, palomas. La plaza de la Merced, donde vive la familia Ruiz, está poblada de plataneros donde anidan cientos de palomas. Don José pinta sin descanso las palomas de la plaza, que aparecen diseminadas en sus cuadros, integradas con armonía en sus composiciones.

Y las palomas son también las primeras compañeras del pequeño Pablo. Aunque aún no anda ni habla, sí ve. Aunque no sabe hablar, mira las cosas con una atención tan apasionada que le hace pronunciar su primera palabra: «¡Piz, piz!». No es una palabra, sino una orden: «¡Lapiz!». ¡Que le den un lápiz! Para dibujar, como su padre, las palomas de los árboles, los árboles de miles de ramas que son como lápices en su ventana, lápices que sirven para que se posen las palomas.

Picasso supo decir «lápiz» antes de poder ir a coger un lápiz él solo. Supo dibujar antes de hablar. Supo hablar antes de andar.

Aprende a andar un poco más tarde, empujando ante sí una caja de galletas Olibet. Una caja cuadrada, cerrada: un cubo.

Pero el pequeño Pablo, aunque aún está muy lejos de ser el inventor del cubismo, sabe a la perfección lo que hay dentro del cubo: ¡galletas! Y es por esa razón por la que hay que andar.... Las palomas llegan primero, después los cubos. Pocos años después, cuando don José, maravillado por las dotes de su hijo, le cede poco a poco sus pinceles, todo empieza por... las patas de las palomas.

Una tarde, don José deja a su hijo rematando una naturaleza muerta de cierta entidad. Cuando vuelve, encuentra las palomas totalmente terminadas y las patas tienen tanta viveza que don José, totalmente conmovido, entrega a Pablo bruscamente su paleta, sus pinceles y sus colores, diciéndose que el talento de su hijo es mayor que el suyo y que a partir de entonces no volverá a pintar.

Esta transmisión de los pinceles del padre al hijo es más importante de lo que parece. Recuerda extrañamente otra transmisión que todo niño español conoce y que reviste un alcance extremo: lo que se llama «la alternativa», es decir, el momento en que un aprendiz de torero se convierte en auténtico matador, capaz de sacrificar al toro. Pablo conoce los toros desde casi el mismo momento que las palomas: su padre lo lleva a las corridas desde su más tierna infancia y le transmite su pasión por la vibrante arena, por el toro formidable, por la sangre roja que adopta un color tan extraordinario sobre el negro aterciopelado del animal, por los «¡olés!» que se gritan, por los abanicos que son como las alas del público, y por el cuerpo luminoso y cimbreante del torero...

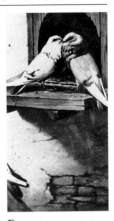

El cuadro (*superior*) es obra de don José Ruiz Blasco, que ejerce, en principio, el cargo de conservador del Museo de Málaga en la última década del siglo XIX. Pero no llegará a «conservar» nada, pues el museo, falto de créditos, no pasa de ser un proyecto... De buen carácter, reservado y discreto, don José pinta sin mucha convicción cuadros muy realistas que Picasso calificará más tarde de «cuadros de comedor».

A los catorce años, Picasso cruza España y descubre los grandes tesoros de la pintura española

En 1891, don José acepta un puesto de profesor de dibujo en La Coruña, en la costa noroeste de España. Además de Pablo, la familia cuenta ahora con dos niñas pequeñas: Concepción y Lola. En La Coruña, el tiempo es gris. El Atlántico es frío, soplan vientos de bruma y lluvia que anulan la luz. Desde el primer momento que ve La Coruña, don José la detesta. Pocos meses después de su llegada, la pequeña Concepción muere de difteria, lo que termina de hacerle odiosa la ciudad.

Para Pablo, este traslado al norte tiene un efecto muy distinto. Viven justo enfrente de la escuela de arte donde trabaja su padre, y Pablo sólo tiene que cruzar la calle para ir a dibujar, pintar y practicar todas las técnicas que su padre enseña a los alumnos. Dibuja tanto que, en poco tiempo, domina la técnica del carboncillo, que permite modelar sombras y luces. Pero en el colegio no aprende nada: con once años ya cumplidos, hasta los rudimentos más elementales como la lectura, la escritura y el cálculo le crean muchas dificultades. Y el día decisivo en que Pablo debe aprobar para conseguir el diploma escolar se ve obligado a decir al maestro que no sabe nada, realmente nada... El maestro, afable y comprensivo, escribe en la pizarra las columnas de cifras que Pablo tendría que haber anotado en su hoja y le pide con amabilidad que «al menos» las copie. ¡Eso sí que puede hacerlo Pablo! Copia una

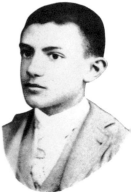

Fotografía de Picasso tomada en 1896 a su llegada a Barcelona (*superior*). Tenía quince años; sus cortos cabellos acentúan la intensidad de su mirada.

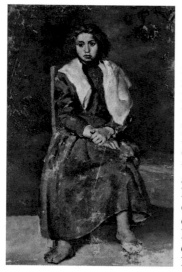

La niña de los pies descalzos, 1895. Picasso tiene catorce años cuando realiza, en 1895, este retrato (*izquierda*) en La Coruña. «Las niñas pobres del lugar llevan siempre los pies descalzos, y la pequeña los tenía cubiertos de sabañones», dijo. El tratamiento es realista y tradicional, pero ya se ve la madurez de un pintor que sabe expresar la gravedad de una mirada, la tristeza de una actitud.

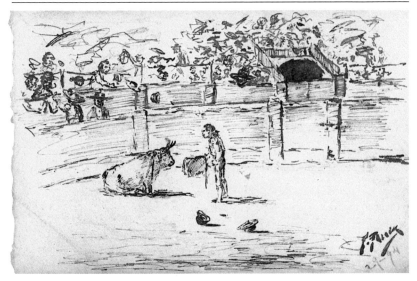

a una las cifras de la pizarra. Las copia perfectamente, le salen incluso más bonitas que al maestro... Pablo está contento; piensa en el orgullo de sus padres, en el pincel que tendrá como recompensa.

Pero entonces, ¡hay que sumar, trazar una línea y poner algo debajo! Por fortuna, el maestro había escrito el total en papel secante y Pablo puede copiar las cifras que se ven al revés. Esto siempre se le dará bien... Más tarde, Pablo «bosquejará» así los rostros de sus amigos, sentados a la mesa frente a él: al revés, para que el dibujo plasme la disposición real. De cualquier forma, aquel día, Pablo vuelve a casa triunfante con el diploma bajo el brazo. Mientras camina calcula cómo pintará la paloma entera que quizá le deje ejecutar su padre. «El ojo de la paloma es redondo como un cero. Sobre el cero, un seis; debajo, un tres. Los ojos son dos; las alas, también. Las dos patas se posan sobre la línea de la suma. El resultado va debajo.» Pero el verdadero resultado para Pablo es el cuadro que va a poder pintar.

A comienzos del verano de 1895, la familia Ruiz hace las maletas y se va a Málaga de vacaciones. Hacen una parada en Madrid, donde don José

La corrida, 1894 (*superior*). Los dibujos de la infancia de Picasso representan muy a menudo corridas de toros, su espectáculo favorito. Asiste a ellas desde los cinco o seis años, sobre las rodillas de su padre, para pagar sólo por un asiento. Picasso conservará toda su vida la pasión por los toros y acudirá a corridas casi ritualmente todos los años. En su obra no dejarán nunca de aparecer.

lleva a su hijo al Museo del Prado. Allí se produce el deslumbramiento: Velázquez, Zurbarán, Goya; Pablo ve por primera vez los tesoros de la gran pintura española.

En Barcelona, Picasso deja estupefacto al jurado del examen de acceso a la escuela de bellas artes

Con el comienzo del período escolar, la familia Ruiz toma por segunda vez el camino al norte. Pero esta vez es para ir a Barcelona, capital de Cataluña y gran ciudad cargada de historia. Se trata de una población rica en cultura y abierta desde siempre al resto de Europa.

Desde 1855 hay entre Barcelona y Francia una poderosa corriente artística y cultural: los «círculos artísticos» de Barcelona se ven invadidos por el pensamiento francés y buen número de intelectuales catalanes se van a París.

A Picasso le encanta enseguida Barcelona. No es La Coruña, de nombre gris como la grisalla que la cubre permanentemente. No es Málaga, soberbia y solitaria sobre su roca. Es una ciudad hormigueante de vida, rica y generosa, llena de gentes de todo tipo, coloridas y libres. Una ciudad de verdad. Para Pablo, en Barcelona, la vida se abre de par en par. La escuela de bellas artes donde ahora da clases de dibujo don José se llama La Lonja. Es una academia de tradiciones rígidas: se aprende, en esencia, «a la antigua», copiando de manera incansable de viejos moldes de yeso.

Pablo tiene catorce años. En principio, es demasiado joven para que lo admitan

Los dos autorretratos (*inferior*) forman parte de un conjunto de estudios realizados entre 1897 y 1899. Picasso da aquí de sí mismo una imagen del artista bohemio que es en esa época: sombrero negro, corbata desarreglada, traje arrugado y cabellos rebeldes.

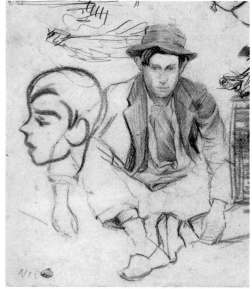

en la escuela, pero ante la insistencia de su padre, se le permite presentarse al examen de acceso. El programa del curso es: «Arte antiguo, naturaleza, modelos vivos y pintura»... Y cuando Pablo se presenta, el jurado se queda estupefacto: en un día, el joven acaba la prueba para la que los estudiantes suelen invertir un mes entero. Y la realiza con una maestría y una precisión tales que ningún miembro del jurado lo duda: este chico es un prodigio.

Desde los primeros cursos en la escuela de La Lonja, Pablo se hace amigo de otro pintor: Manuel Pallarès. Esta amistad le aportará mucho más que las laboriosas clases de la escuela, porque Pablo estará más a menudo en el taller que Pallarès tiene en la calle de La Plata, donde hará retratos de su amigo o charlará horas y horas de sus trabajos respectivos, que en las dependencias de la escuela de bellas artes.

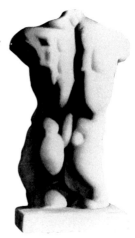

En la escuela de bellas artes de Barcelona, Picasso sigue una enseñanza clásica y copia de moldes antiguos, como en este *Torso de hombre*, 1893-1894 (*superior*). La perfección de estos dibujos asombra a sus maestros. «Nunca he hecho dibujos infantiles. A los doce años, dibujaba como Rafael...»

En Horta de San Juan, Picasso descubre con alegría el agreste campo catalán

Otoño de 1897. Pablo tiene dieciséis años y ya le apremia el sentimiento agudo de que necesita escapar de las influencias demasiado próximas: la escuela y su academicismo; su propio padre, que aparece demasiado a menudo por el taller...

A comienzos de octubre, Pablo se va solo a Madrid. Se presenta al examen de acceso a la Real Academia de Bellas Artes de San Fernando. El éxito es tan impactante como en Barcelona. E igual de fulgurante: como en La Lonja, en un solo día, ejecuta dibujos extraordinarios. A los dieciséis años, Pablo Picasso ha agotado todas las pruebas de las escuelas de bellas artes españolas.

Es la segunda vez que se halla en Madrid. Pero esta vez solo y sin dinero. Encuentra un alojamiento minúsculo en el centro de la ciudad. Y se pone de inmediato a pintar... Sin leña para calentarse, sin fuego –y es invierno–, sin gran cosa que llevarse a la boca, trabaja sin descanso, exaltado y enfebrecido por su nueva independencia. Trabaja demasiado y no come lo suficiente; el invierno es riguroso y dura

demasiado. En primavera, Pablo cae gravemente enfermo. Vuelve a Barcelona.

Verano de 1898. Su amigo, el pintor Manuel Pallarès, lo invita para que se restablezca en el pueblo de sus padres, Horta de San Juan, en la agreste región del Ebro. Es la primera vez que Pablo se encuentra verdaderamente en el campo. Aprende sobre los trabajos agrícolas, los animales, la naturaleza, la Luna, el prensado de aceite, la lentitud de las carretas cargadas de almendras y tiradas por burros.

Cuando el calor se vuelve intolerable, los jóvenes pintores toman el camino de la montaña y se instalan en una gruta, comprando los alimentos en una granja. Allí, al fresco de la sombra, pintan días enteros. El verano se acaba y con él su estancia en Horta. Este momento fue tan importante que muchos años después Pablo seguirá diciendo: «Todo lo que sé lo aprendí en el pueblo de Pallarès».

En la primavera del año siguiente, Pablo tiene un encuentro decisivo en Barcelona: Jaime Sabartés, un joven poeta que se convertirá con el tiempo en su amigo más fiel, el de toda la vida.

En la bodega Els Quatre Gats, Picasso se encuentra con el bullicioso ambiente de los artistas catalanes

Hacía dos años que había abierto en Barcelona una bodega artística y literaria: Els Quatre Gats. El dueño, enamorado de París, la llamó así en recuerdo del famoso cabaret de Montmartre, Le Chat Noir. Se encuentra cerca del barrio chino, zona alegre y sórdida del casco antiguo de Barcelona donde artistas y rebeldes políticos, poetas y vagabundos viven la noche y esperan a que el día comience a clarear... Nada menos chino y más propio que el barrio chino, con sus callejuelas sinuosas y bulliciosas, sus bodegas llenas de humo, bajo cuyas bóvedas resuenan las voces graves de cantaores flamencos, sus cabarets sombríos que abren después de medianoche, sus guitarras de agudo o cálido rasgueo, sus *music-halls*, sus mujeres de la vida... En la sala grande de Els Quatre Gats se hacen a veces pequeñas exposiciones. Fue aquí donde,

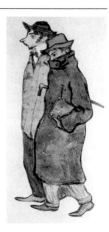

A comienzos del siglo XX, Barcelona es uno de los crisoles de la vida intelectual europea. Se celebra el Modernismo a través de un florecimiento de revistas como *Pel i Ploma*, *Joventut*, *Catalunya Artistica* o *Arte Joven*, de la que Picasso será incluso director artístico en 1901. Picasso se dibujó a sí mismo acompañado de su amigo el pintor Casagemas, recorriendo las calles de Barcelona en 1900 (*superior*).

el 1 de febrero de 1900, expuso Picasso por primera vez ciento cincuenta dibujos clavados con alfileres en los muros ahumados de la sala. Se trataba en su mayor parte de bocetos de sus amigos artistas, poetas y músicos.

Sombrero negro, corbata grande y chaleco corto, chaqueta oscura y pantalón ceñido en los tobillos: así era el uniforme de la turbulenta y brillante pandilla que se encontraba casi todos los días en Els Quatre Gats. Picasso se convirtió muy pronto en su centro y personaje principal.

Desde los primeros momentos, había quien lo admiraba y quien lo detestaba. El carácter de Pablo no es blanco o negro: airado en sus opiniones, pero taciturno y secreto en sus convicciones más profundas; sombríamente encerrado en sí mismo o desbordante de alegría de vivir, su mundo interior está pintado de contrastes, y ello resulta más que evidente. Los que lo aman, lo aman por eso. Y lo mismo puede decirse de aquellos que lo detestan.

Cuando tocaba a su fin el verano de 1900, Pablo experimenta cada vez con más fuerza la acuciante necesidad de escapar, de intentar por todos los medios ser él mismo. Necesita marcharse, abandonar Barcelona. En el mes de octubre, acompañado de un nuevo amigo Carlos Casagemas, toma el tren rumbo a París, donde el pintor ha cifrado sus esperanzas de lograr encontrarse a sí mismo y a la voz artística que tanto anhela.

El célebre café Els Quatre Gats debe su nombre al Chat Noir de Montmartre y a la expresión «no hay más que cuatro gatos». En 1899, Picasso diseña la portada del menú (*inferior*). El pintor interpreta con humor el estilo de los ilustradores ingleses de fin de siglo a la vez que evoca el toque de Tolouse-Lautrec, a quien admira.

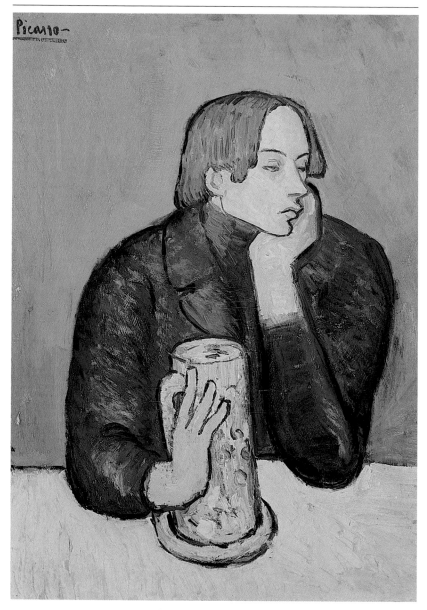

En 1900 Picasso tiene diecinueve años. París representa su primera salida al extranjero. Y para él, París es, en primer lugar, Montmartre, donde se instala en seguida. Montmartre, el barrio de París rodeado de una aureola del mayor de los prestigios. Cuando llega, Pablo no habla ni una palabra de francés, pero es otoño, un otoño glorioso. París está hermoso, y Picasso, maravillado.

CAPÍTULO 2

AÑOS LOCOS EN MONTMARTRE

Retrato de Sabartés 1901 (página anterior).Una tarde, Jaime Sabartés, el amigo de Picasso, está solo en el café; Picasso entra, lo ve y le hace un retrato. Hay verde y amarillo en el lienzo, pero ya la tristeza se instala y las manos se alargan. *Autorretrato*, 1900 (*derecha*).

Al cabo de varios meses, Pablo conoce todos los museos de París sin excepción. Pasa largas horas ante los impresionistas del Luxemburgo; en el Louvre descubre a Ingres y Delacroix, estudia con avidez a Degas, Toulouse-Lautrec, Van Gogh y Gauguin. Está fascinado por el arte de los fenicios y los egipcios, el cual en esta época está considerado como totalmente desprovisto de interés y «bárbaro». Las esculturas góticas del museo de Cluny lo maravillan. Le encantan las estampas japonesas. Siente curiosidad por todo.

Sin embargo, unos meses más tarde, está de nuevo en Barcelona. Casagemas y él habían tomado el camino de España. Una revista catalana saluda su vuelta con un artículo entusiasta que termina con la siguiente exclamación: «¡Sus amigos artistas franceses lo han apodado "el pequeño Goya"!».

Pero en el momento en que estas líneas se imprimen, ¡Picasso está ya de vuelta en París! Se anuncia una nueva época para él. Una época que comienza dolorosamente. Durante el invierno, su amigo Casagemas se suicida por un desengaño amoroso, disparándose un tiro en la cabeza.

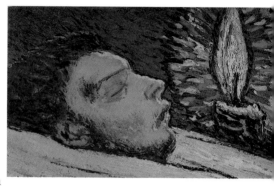

La muerte de Casagemas, París 1901 (*inferior*). La muerte de su amigo Carlos Casagemas conmocionó a Picasso. El pintor evoca este trágico episodio a través de varios lienzos que se encuentran entre los más extraños de este período. En este «retrato» pintó de memoria el rostro pálido del muerto, iluminado por una vela cuya luz se irradia como en las pinturas de Van Gogh. La sien está marcada por la huella de la bala asesina.

En Montmartre, durante el «período azul», Picasso pinta en azul, ve en azul y vive de noche

Primavera de 1901. Picasso tiene veinte años. Nuevo período, nuevo retorno, nueva dirección en París: 130, boulevard de Clichy... Una pequeña habitación donde Pablo vive, pinta y duerme. Es también *La habitación azul*, uno de los cuadros que anuncia el período azul. Azul como el color que ama, azul como ve las cosas y el mundo en esta época, azul como se viste. Un color azul del que habla en ese momento como «el color de todos los colores». Es el período de su pintura que se denominará «período azul».

Y entonces, un día, en este período azul noche,
un destello del alba, un encuentro luminoso: Max
Jacob. En el mes de junio, el marchante Ambroise
Vollard organiza en su galería una exposición de los
lienzos de Picasso. Aparece en ella un hombre joven,
elegante, refinado; con ropa gastada, pero sombrero
de copa impecable; calzado raído, pero rostro noble.
Max Jacob es poeta y crítico de arte. Los cuadros
de Picasso le impresionan al instante. A Picasso
le seduce de inmediato Max, su precisión,
su autonomía de juicio, su brillante fogosidad.
Es el inicio de una gran amistad.

Autorretrato delante del Moulin Rouge (detalle), 1901. En este boceto (*inferior*) realizado poco después de su llegada a parís, Picasso se representa a sí mismo en ademán conquistador, sujetando un caballete y una paleta con una mano, y un maletín con la otra.

La «pandilla de Picasso»

Al invierno siguiente, Max acoge a Picasso
y a «su pandilla» –todo un grupo de jóvenes
pintores españoles– en su pequeña habitación
de hotel ahumada por el tabaco de las pipas.
Se sientan por el suelo sin quitarse los abrigos,
tal es el frío que hace y que se infiltra por todas
partes. Hasta bien entrada la noche, escuchan
apasionadamente a Max leer sus poemas
y los de los poetas que le gustan, como
Rimbaud, Verlaine o Baudelaire.

Por la noche, la pandilla hace
visitas frecuentes a los cabarets
de Montmartre, como Le Chat Noir
y, cuando pueden conseguir entradas,
el Moulin Rouge.

Pero eso es raro, y los cafés que
frecuentan Picasso y sus amigos
son más modestos. Durante
algún tiempo su cuartel general
es un pequeño cabaret bohemio
de Montmartre llamado Le Zut.
Los colores oscuros, con las
sucias paredes iluminadas por velas
y, sobre todo, los precios más que bajos atraen
a la clientela poco adinerada de Montmartre.
La pandilla de Picasso se reúne ahí todas las
noches en una pequeña sala del fondo, donde
Frédé, el dueño, les sirve cerveza o cerezas
en aguardiente sobre un tonel.

Invierno de 1902. ¡Barcelona de nuevo! Se diría que Picasso no termina de asentarse ni aquí ni allá, que tiene la misma predilección por una ciudad que por otra y tanta necesidad de Barcelona como de París. Desde Barcelona, escribe a Max cartas en mal francés, de fuerte sabor español, y llenas de bocetos de corridas de toros. En una de ellas, se representa con su gran sombrero negro, su pantalón estrecho abajo y su bastón. La carta comienza excusándose por no haber escrito antes, debido al trabajo: «Y cuando no trabajo, entonces me divierto o me aburro...». A Picasso le ha llegado el momento de cruzar la frontera, cosa que hace a finales de 1902, por tercera vez en dos años.

Picasso y Max Jacob comparten la misma miseria

A finales del invierno de 1902-1903, la miseria de Picasso es tan grande que Max Jacob le invita a compartir su habitación en el boulevard Voltaire. Pero Max tiene poco más dinero que Pablo. Ha encontrado trabajo en unos grandes almacenes y gana lo justo para pagar el alojamiento. No tiene más que una cama y un sombrero de copa. ¡Los dos amigos comparten ambas cosas! La cama nunca está libre: Max duerme en ella toda la noche mientras Pablo trabaja, y, por el día, cuando Max está en la tienda, le toca dormir a Pablo. No tienen un céntimo y encontrar qué comer es toda una aventura. Un día, con las últimas monedas que les quedan, compran una salchicha que han visto en el escaparate de una tienda con un aspecto gordo y apetitoso..., pero, en cuanto la ponen en la sartén, explota literalmente sin dejar ni rastro.

Sin embargo, a Pablo le encanta su vida parisina y sus amigos. Seis meses más tarde, de nuevo en Barcelona, escribe a Max con un punto de nostalgia: «Mi viejo Max, pienso en la habitación del boulevard Voltaire y en las tortillas, las judías y el queso Brie...»

1903-1904. Pablo va otra vez a París, y regresa de nuevo a Barcelona. No deja de moverse, no se queda quieto. Entre 1900 y 1904, no se decide a instalarse en ninguna

En esta época, para Picasso, la miseria es casi indisociable de la creación. Como escribe su amigo Sabartés: «Cree que el Arte es hijo de la Tristeza y del Dolor. Cree que la tristeza se presta a la meditación y que el dolor es el fondo de la vida. Atravesamos esta época en la que todo está aún por hacer en cada uno: este período de incertidumbre que todos consideran desde el punto de vista de su propia miseria». Fotografía de Picasso en 1904 (*inferior*).

parte, o, mejor dicho, se instala en el movimiento.
En cuatro años, cruza los Pirineos ocho veces...
Pero en 1904, dice adiós a Cataluña. Esta vez,
se va a establecer en París.

El Bateau-Lavoir se convierte en el centro de la vida bohemia

París, 1904. El Bateau-Lavoir no es ni un barco
(*bateau*) ni un lavadero (*lavoir*): no hay prácticamente
agua corriente, a excepción de un minúsculo grifo
que gotea... Es una extraña nave deteriorada a
la que Max Jacob da ese nombre porque se accede
a ella desde la calle por un puente, como si se tratara
de un barco. El Bateau-Lavoir está lleno escaleras
tortuosas, húmedas, que conducen a pasillos oscuros
iluminados por una débil bombilla. En las paredes,
hechas trizas, se abren puertas que dan a pobres
estancias pomposamente llamadas «talleres».
A principios del siglo XX, este lugar era el centro de la
bohemia en París. Picasso instala allí, en la primavera
de 1904, su taller, donde permanecerá cinco años.

El Bateau-Lavoir es sucio y poco confortable.
A pesar de ello, vive allí una increíble mezcla de gente
de ocupaciones muy distintas: pintores, escultores,
lavanderas, fruteros y floristas. El gran punto común
entre todos ellos es no tener un céntimo. Se vive una
auténtica vida de pueblo: la gente se ayuda y disputa,
convive o se viven dramas pasionales...

Un día de fuerte tormenta, una joven se precipita
en los sombríos pasillos del Bateau-Lavoir para
refugiarse de la lluvia torrencial. Su gran melena
pelirroja oscura está ya mojada, la ropa se le pega
a las piernas. En su apresuramiento, casi choca con
un joven despeinado, moreno y risueño. Él le cierra
el paso por el estrecho pasillo y sujeta en los brazos
un gatito, que tiende a la joven mientras ríe. El joven
es Pablo Picasso. Ella se llama Fernande Olivier.
Los dos tienen veinte años. En muy poco tiempo,
Fernande se va a vivir al taller. Picasso está muy
enamorado de ella y la pinta miles de veces. Fernande
posa horas enteras, a veces días enteros, porque son
tan pobres que ella no tiene zapatos para salir fuera.
En invierno, no tienen dinero para comprar carbón.

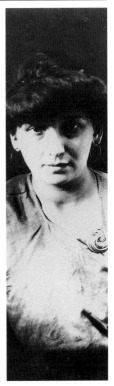

Fernande Olivier,
compañera de Picasso
a partir de 1905
(*superior*), describirá
más tarde la primera
vez que vio al pintor:
«Picasso: pequeño,
moreno, achaparrado,
inquieto, inquietante,
de ojos sombríos,
profundos, extraños,
casi fijos».

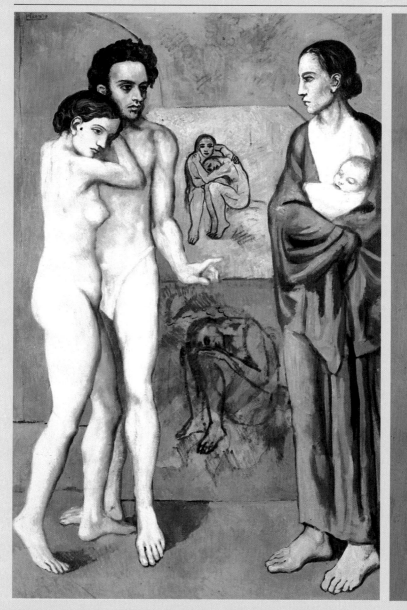

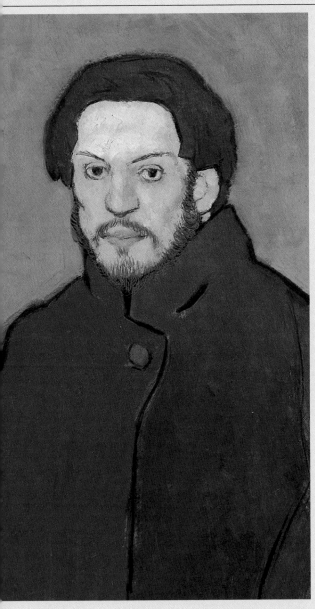

Los lienzos del período azul son de los más conocidos y apreciados de la obra de Picasso. Sin duda, porque los personajes representados aparecen «conformes» a la realidad. Sin duda también porque los personajes de los cuadros expresan sentimientos inmediatos. Sin embargo, si miramos con atención las obras, nos damos cuenta de que se trata de una visión totalmente personal de Picasso. El más popular de los cuadros «azules», *La vida*, 1903 (página anterior), es al mismo tiempo un símbolo. De un lado, una pareja desnuda (el hombre tiene el rostro de Casagemas), y del otro, una madre demacrada, parecen estar ahí para indicar que la vida, en sus momentos más importantes, los del amor y la maternidad, no es más que desolación. Entre el hombre y la madre, dos estudios de desnudos acurrucados recuerdan que la creación está presente.

En este *Autorretrato* (*izquierda*) de 1901, Picasso no tiene más que veinte años. Y, sin embargo, está considerablemente envejecido: las mejillas hundidas, la barba hirsuta y los ojos macilentos expresan la soledad y la angustia de un hombre maduro que ha visto la vida.

Entre 1901 y 1904,
Picasso ve todo azul,
como si interpusiera
un filtro entre él y el
mundo. Todo este azul
no está elegido al azar.
Expresa un sentimiento
preciso, particular.
El azul es el color de la
noche, del mar, del cielo.
Es un color profundo
y frío; un color
en armonía con el
pesimismo y la miseria,
con cierta desesperación,
en contraposición
al amarillo y al rojo,
colores cálidos que
expresan la vida, el sol,
el calor. Este período
se encuentra por
completo bajo el signo
de la melancolía. «Es
extraordinaria la tristeza
estéril que pesa sobre
la obra entera de este
hombre tan joven.
¿No estará destinado
alguien de precocidad
tan extraordinaria
a consagrar la obra
maestra del sentido
negativo de vivir,
de ese mal que sufre
él más que ningún
otro?», escribe Charles
Morice en el *Mercure
de France* (París, 1902).

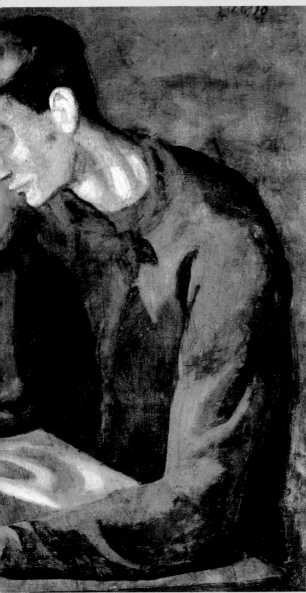

La comida del ciego, 1903 (*izquierda*).

El tema de la ceguera obsesiona a Picasso en esta época. El invidente no tiene vista, pero sí tacto, por lo que Picasso da a sus manos gran importancia. Como para un pintor, todo el trabajo reside en la vista, todo el poder en el ojo, la ceguera es la peor de las enfermedades. Pero, sobre todo, Picasso quiere indicar con este tema que la verdadera vista es la visión interior: lo que el artista ve y siente cuando ha comprendido que el exterior no es más que apariencia. El azul es el color de la noche, «del claro de luna, del agua; del Tuat, el infierno egipcio», escribe Carl Jung. Para Picasso es el color de la muerte: «Fue al pensar en Casagemas [su amigo recientemente desaparecido] que me puse a pintar en azul», confiará Picasso a Pierre Daix, su primer biógrafo.

Han encontrado un medio de aprovisionarse a crédito: cuando el repartidor llama a la puerta, Fernande grita desde el interior: «Déjelo en el suelo; no puedo salir a abrirle la puerta: ¡estoy desnuda!» Y así ganan una semana para encontrar el dinero con qué pagar.

En esta época, Picasso trabaja de noche y duerme de día. Pinta a la luz de una lámpara de petróleo suspendida encima de la cabeza, de cuclillas en el suelo delante del lienzo. Y cuando no tiene con qué comprar petróleo, trabaja con el pincel en la mano derecha y una vela en la izquierda. Trabaja a menudo hasta las seis de la mañana, y los visitantes que no conocen sus horarios y van a verlo demasiado pronto son en principio mal acogidos...

El «período rosa» se extiende de 1904 a 1906. Se denomina así por los colores ocre y rosa pálido que dominan en todos los lienzos, como el del *Retrato de Gertrude Stein*, 1906 (*izquierda*), comenzado durante el invierno de 1905. Gertrude Stein hacía largas sesiones de posado. En la primavera de 1906, Picasso borra el rostro, con el que no estaba contento; en otoño, al volver de Gósol, lo retoma y le da el aspecto de una máscara. La frente es lisa, abombada; los rasgos, impersonales, esquemáticos y regulares. «Es el único retrato mío en el que siempre seré yo», dirá la retratada. El nombre de «período rosa» procede también de la ternura y la fragilidad que emana de los personajes representados. Son sobre todo acróbatas y saltimbanquis, artistas marginales y vulnerables cuyos gestos hablan de gracia y humildad (*véanse* págs. 36-41).

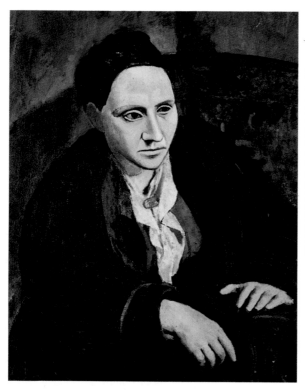

En su taller reina un increíble desorden de lienzos amontonados

El taller huele a aceite de linaza y petróleo, materiales que Picasso utiliza tanto para la lámpara como para ligar los colores. Hay decenas de lienzos apilados contra la pared. Y, posado sobre el mismo suelo, apoyado contra el pie del caballete, está el lienzo donde trabaja Picasso. Al lado del caballete, los colores, los pinceles y una gran colección de recipientes.

Y después, libros, objetos extraños, un tubo de zinc, un batiburrillo de cosas, ratones blancos en un cajón; flores artificiales de un color especial, encontradas en un anticuario... Un desorden increíble, pero indispensable. Como si el desorden le resultara un terreno más fértil para las ideas y la creación que el orden. Un desorden que es su orden. Las cosas encuentran su lugar en la necesidad que tienen de estar en un sitio en un momento preciso. El orden exterior, por el contrario, tiene algo de imposición que paraliza el espíritu.

Picasso siempre ha tenido la necesidad de soledad para trabajar, pero tampoco ha podido vivir nunca sin compañía. Y, como ama la poesía, muchos de sus amigos son poetas. En este otoño de 1905, acaba justo de conocer, en un bar cercano a la estación de Saint-Lazare, a un poeta impetuoso y brillante, medio polaco y medio italiano: Kostrowitsky. Tras cambiar de patria, también ha cambiado de nombre: ahora se llama Gillaume Apollinaire.

Pero también están Alfred Jarry, Charles Vildrac, Pierre Mac Orlan y, por supuesto, Max Jacob. Todos ellos se reúnen a menudo en el taller de Picasso. Max es un entretenedor infatigable. Recita poesía admirablemente y arrebata a su audiencia.

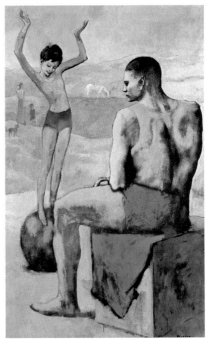

Acróbata con balón, 1905 (*superior*). Un atleta, del que vemos su gran espalda musculada, está sentado sobre un cubo y mira a una niña que está de pie encima de un balón y tiene los brazos levantados con gracia. El cuerpo combado de la niña sugiere el equilibrio precario que la sostiene. El cuadro evoca una oposición: de un lado, la fuerza, la estabilidad, el control; del otro, la ligereza, la agilidad y la gracia. Dos formas geométricas, el cuadrado y el círculo, sintetizan esta oposición.

A Picasso le gusta encontrarse por casualidad con sus amigos pintores, escultores y poetas

Cuando no están con Pablo leyendo poemas o hablando de pintura, la pandilla de Pablo está en el Lapin Agile. ¡Hay que comer, y lo más barato posible! En el Lapin Agile se puede cenar muy bien por diez francos con barra libre de vino. En la penumbra, se ven colgadas las obras de artistas que el dueño ha aceptado en pago de sus deudas. Entre estos cuadros se ve un Picasso de colores fuertes, amarillos y rojos, que un día se hará célebre con el nombre de Lapin Agile («El Conejo Ágil»). A Picasso le encantan las conversaciones de café, serias o alborotadas. Le gustan los encuentros imprevistos en la calle, en una terraza, los provocados por una mirada al azar; algunos suponen a veces el inicio de amistades auténticas. Por el contrario, detesta a la gente que le hace preguntas estúpidas para intentar comprender su obra. Así lo demuestra claramente una noche a tres jóvenes alemanes que le preguntan por sus «teorías estéticas». Picasso saca un revólver del bolsillo... ¡y pega tres tiros al aire! Lo hace para reírse, pero ¡él es el único que ríe! Los alemanes huyen en la noche...

Paco Durio, escultor; Canals, pintor; Manolo Hugué, escultor; Max Jacob. Son los amigos más queridos, los primeros admiradores de Picasso. Están allí casi todos los días. Siempre dispuestos a ayudar a Picasso. A menudo salen con sus dibujos para intentar venderlos y conseguir algo de dinero. Porque Pablo se niega a mostrar los cuadros al público. En aquella época, para él era un auténtico desgarramiento verlos salir del taller. Y en cuanto a acudir a los marchantes, estaba fuera toda cuestión. Prefería regalarlos que tener que discutir el precio.

Sin embargo, otras personas, aparte de sus amigos de bohemia y miseria que aman su trabajo, aficionados a la pintura susceptibles de comprar, comienzan a apasionarse por los cuadros de Pablo. Entre ellos, dos estadounidenses: Leo y Gertrude Stein. Durante su primera visita al taller, se quedan tan impresionados que compran de una sola vez cuadros por valor de ochocientos francos.

Autorretrato, 1906 (*superior*). Picasso pinta este retrato al volver de Gósol, estancia que marca una ruptura profunda en su pintura. Por primera vez, pinta lo que ve sin artificio, con una especie de rudeza y pureza de formas. Sus personajes han tomado una plenitud casi escultural. Además, todas las obras de esta época atestiguan la influencia de la escultura ibérica. Picasso pinta su propio rostro como si se tratara de una máscara, de otra persona distinta a él. La intensidad y el arcaísmo casi salvajes del *Autorretrato* nos muestran el camino recorrido en unos pocos años, e incluso unos pocos meses.

¡Acontecimiento sin precedentes! Y, en 1906, el marchante Ambroise Vollard compra también la mayor parte de los lienzos del período rosa: ¡dos mil francos de una sola vez! Picasso y Fernande pueden por fin permitirse el lujo de hacer un viaje. Hace dos años que Picasso no sale de París.

En Gósol, en los Pirineos catalanes, Picasso se reencuentra con España, el sol, los cipreses

1906. Es verano y a Pablo le invade la irresistible necesidad de España. Tras una estancia tan larga y urbana en París, a Picasso le hace falta la calma del campo. No le gusta, o no le gusta aún, el campo francés. Dice que le huele a champiñones. Necesita el olor del tomillo y el ciprés, del aceite de oliva y el romero. El olor del sol, del sur, de España.

A principios de junio, él y Fernande compran dos billetes para Barcelona. Desde allí, se dirigen a un pequeño pueblo situado en lo alto de los Pirineos catalanes: Gósol, una maravilla de aldea perdida, una docena de casas de piedra alrededor de una plaza blanca a donde solo se puede llegar a lomos de una mula.

Allí comienza otra vida. Una vida hecha de recorridos por el bosque con los contrabandistas, que les cuentan sus aventuras; de ascensión a las cumbres que, desde el pueblo, se ven recortadas contra el cielo azul. Y, para Picasso, un nuevo período de trabajo. En Gósol recupera la calma y se pone a pintar con redoblado ardor. Como siempre, toma como modelo lo que tiene ante sí. Las pequeñas viviendas cuadradas con sus ventanas sin vidrios, las campesinas con sus pañuelos, el rostro curtido de los viejos. Y siempre, la belleza serena de Fernande. Cuando acaba el verano, Fernande y Picasso vuelven a París.

El peinado, París, 1906 (*inferior*). Esta pintura es característica de la época de Gósol: formas redondas y simplificadas, rostros ovales, tonos ocres y rosas. El peinado es uno de los temas predilectos de Picasso en esta época. Sabe representar la gracia de los gestos femeninos y la atmósfera serena y sensual de estos momentos de intimidad.

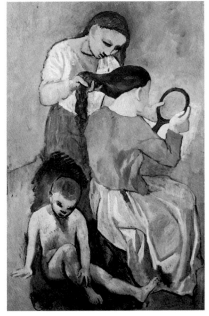

A partir de 1905,
el universo de Picasso
se ilumina y la vida
parece volver a sonreír.
Va todas las tardes
al Circo Medrano,
donde los acróbatas
y los saltimbanquis
le fascinan. A partir
de ahora los tomará
como modelos. Se
interesa, no obstante,
más por su vida
cotidiana que
por el espectáculo
propiamente dicho.
En tres cuadros,
y a lo largo de cuatro
años, reúne a estos
personajes que tanto
le gustan: *Arlequín
y compañía*, 1901
(*véase* pág. 38); *Familia
de saltimbanquis*,
1905 (*derecha*);
*Familia de acróbatas
con mono*, 1905 (*véase*
pág. 39). El arlequín,
con su traje de rombos,
se convierte en uno
de sus temas preferidos,
junto con el torero.
Todos los arlequines
son autorretratos
disimulados de Picasso.
El artista encarna
para él el eterno
saltimbanqui. También
fija el retrato de su hijo
Pablo en el *Pablo
vestido de arlequín*
de 1924 (*véase* pág. 71)
y, a lo largo de toda su
vida, desde el cubismo
a los últimos años,
pasando por el período
clásico, encontramos
numerosos retratos
de arlequines.

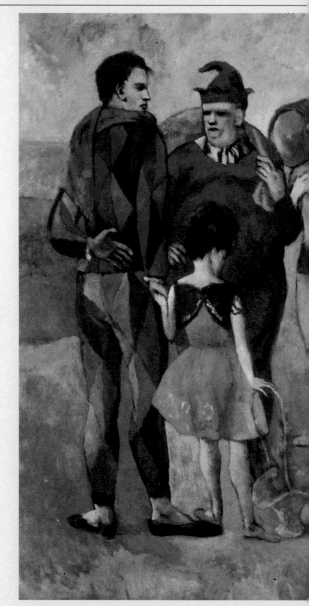

Los saltimbanquis son los compañeros de viaje del Picasso en el período rosa: el arlequín, con su traje de rombos, el viejo bufón, el acróbata con su maillot, la bailarina, con su cesta de flores, un niño pequeño y una mujer con un sombrero, sentada en una esquina. Arlequín y su compañía sueñan. La influencia de Gauguin se manifiesta en las secciones de colores sólidos bordeadas de negro. El tema de los bebedores de absenta, caro a Degas y a Tolouse-Lautrec, y característico de la Belle Époque, se asocia a la melancolía, expresada aquí por el rostro triste de la joven mujer y la actitud pensativa del arlequín azul. «Pero ¿quiénes son, dime, los errantes, estos hombres aún más fugitivos que nosotros mismos?», escribió Rilke sobre este cuadro. En *Familia de acróbatas con mono*, la visión tierna de la familia del arlequín atestigua el interés que siempre tendrá Picasso por el tema de la maternidad. Las figuras gráciles y alargadas son propias del período rosa. La presencia de un mono de largas patas, tratadas como manos humanas, es una metáfora del artista como la que volveremos a encontrar en los dibujos de 1953 sobre el tema del pintor y su modelo (*véase* pág. 108).

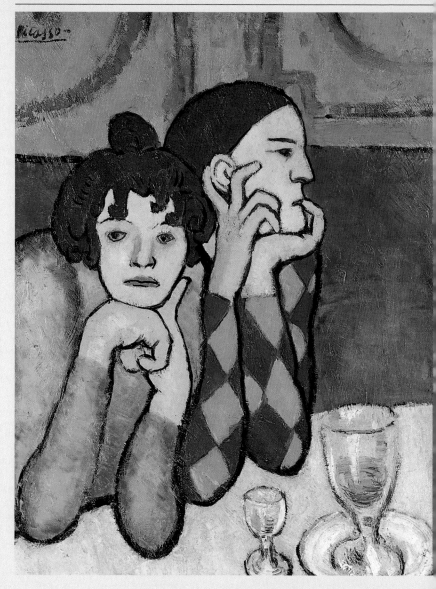

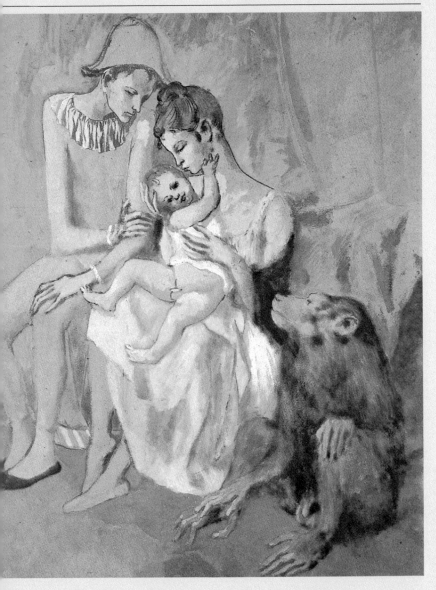

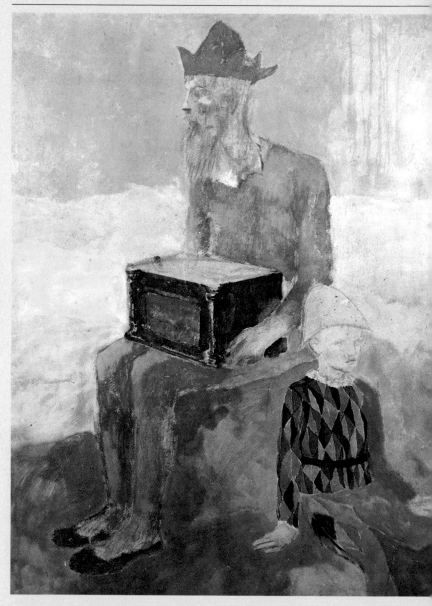

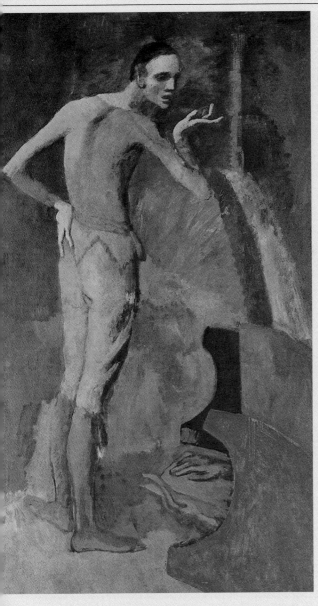

La mirada vacía del personaje del *Órgano de Berbería*, 1905 (página anterior), y la presencia del instrumento parecen indicar que es ciego. Picasso está fascinado por este tema y representará a ciegos en varias ocasiones. Aquí aparece acompañado de un joven arlequín que le sirve de guía. *El actor*, 1904 (*izquierda*), está visto de espaldas, lo que es poco habitual; declama sobre el escenario ante un público invisible. El gesto de la mano evoca las formas del abanico que se despliega más abajo.

❝En Roma, durante el carnaval, hay máscaras (Arlequín, Colombina o Cuoca) que, la mañana después de una orgía, que acaba a veces con un asesinato, van a San Pedro a besar el pulgar gastado del pie del jefe de los apóstoles. Estos son los seres que maravillarán a Picasso. Bajo los oropeles relucientes de estos saltimbanquis esbeltos hay jóvenes del pueblo versátiles, astutos, hábiles, pobres y mentirosos.❞
Gillaume Apollinaire, *Picasso, peintre et dessinateur* («Picasso, pintor y dibujante»), París, 1905

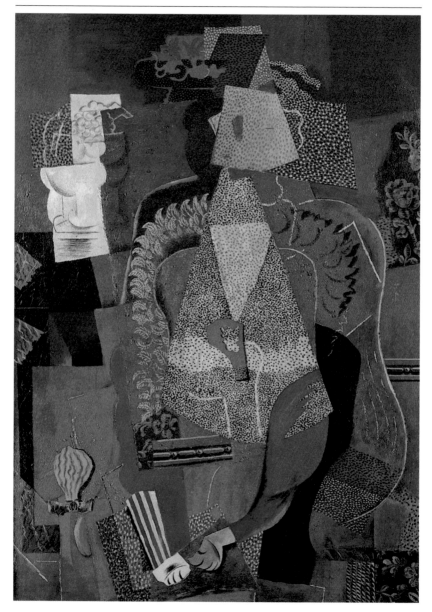

Finales de 1906. Picasso tiene veinticinco años. Es reconocido y admirado no sólo en el terreno de la pintura y el dibujo, sino también en la escultura y el grabado. Acaba de conocer a Matisse. Sin embargo, está a punto de irrumpir un mar de fondo que va a transformar a Picasso y todas las aparentes certidumbres de su obra.

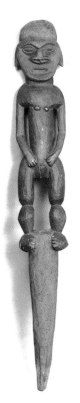

CAPÍTULO 3

LA REVOLUCIÓN CUBISTA

Retrato de muchacha, Aviñón, verano de 1914 (*izquierda*). Este cuadro alegre, decorativo y colorido imita en trampantojo los efectos del *collage* y los papeles pintados que Picasso realiza en esa época.

Una estatua femenina de Nueva Caledonia (*derecha*). Picasso posee una colección muy bella de máscaras y estatuas de arte primitivo cuyas formas inspiraron sus esculturas.

Un día de verano, en julio de 1907, Picasso visita solo el Museo del Hombre, en el Trocadero. Sale de allí profundamente conmocionado por lo que ha visto: las esculturas y las máscaras negras; conmocionado por el poder mágico de estos objetos. Y afectado directamente por cómo ponen de manifiesto la relación entre el hombre y la naturaleza, por su traducción tan viva e inmediata de sensaciones profundas y ancestrales experimentadas por el hombre como el miedo, el terror, la hilaridad: esa inmediatez es justo lo que busca Picasso. No quiere «hacer arte». No busca incansablemente esta traducción (a través de la pintura, pero también de otros medios) de sensaciones profundas, inexpresables con sólo las palabras. Hace falta ver y sentir. Y, en el arte negro, existe esta sensación pura y también esta sencillez de las formas: geometría simple, cuadrada. Un nuevo lenguaje plástico con signos codificados: el rectángulo para la boca, el cilindro para los ojos, un orificio para la nariz, etc. Picasso pasa largas horas ante las vitrinas del museo y vuelve muchos días. El arte africano y de Oceanía es una auténtica revelación. Lo que le va a suceder a partir de entonces, y le va a ocurrir directamente en su pintura, es como si le hubieran marcado a fuego.

Un desafío, una provocación, un escándalo: Las señoritas de Aviñón

A finales del verano de 1907, Picasso acaba un cuadro inmenso que ha comenzado varios meses antes. Casi seis metros cuadrados de lienzo y cientos de dibujos y estudios preparatorios. Pero, de momento, nadie conoce estos detalles. Pablo se ha encerrado en su taller para hacer este cuadro y ha prohibido la entrada a todo el mundo... Y entonces, un día, abre la puerta del taller a sus amigos. Estupefacción, conmoción, consternación. No hay palabra lo bastante fuerte como para transmitir la impresión de sus amigos más próximos ante el nuevo cuadro. A pesar de que están habituados a la pintura de Pablo y son siempre los primeros en defenderla, esta vez, verdaderamente... la desaprueban categóricamente.

En una conversación con el marchante Kahnweiler en 1933, Picasso declaró: «*Las señoritas de Aviñón*: ¡lo que me exaspera ese nombre! Fue [André] Salmon quien lo inventó. Tú sabes bien que, al principio, el cuadro se llamaba *El burdel de Aviñón*. [...] También debía tener –según mi primera idea– hombres; tú has visto además los dibujos. Había un estudiante que tenía un cráneo. También un marinero. Las mujeres estaban comiendo; de ahí la cesta de frutas que ha quedado...».

En *Las señoritas de Aviñón* (véanse págs. 46-47) se encuentran dos tipos de cabeza muy distintos. Uno muestra rostros redondeados de rasgos simplificados, inspirados en la escultura ibérica de la España primitiva, que Picasso admiraba particularmente («Cabeza de hombre», página siguiente, tercera imagen). El otro, rostros rayados ejecutados con plumeado de colores y que evocan las estrías de las máscaras del arte africano y de Oceanía. Picasso asoció las lecciones del arte primitivo a las enseñanzas de Cézanne. El *Busto de mujer o de marinero* (página siguiente, segunda imagen) y el *Busto de mujer* (página siguiente, inferior) forman parte de numerosos estudios.

¡Matisse, el gran pintor, está furioso! Georges
Braque mismo, un amigo reciente de Pablo,
le dice: «¡Es como si quisieras hacernos comer
estropajo o beber petróleo!». Hasta Apollinaire,
que suele ser incondicional, critica a su amigo.
Además, el día de la visita va acompañado
de un célebre crítico de arte que aconseja
amablemente a Picasso dedicarse a la caricatura...

Una sola excepción en este concierto de
gritos furiosos: el joven coleccionista alemán
Daniel-Henry Kahnweiler. A él le gusta el
cuadro desde su primera visita e inicia una
amistad con Picasso que durará toda la vida.
Kahnweiler se convertirá en uno de los
principales marchantes de arte moderno
del siglo XIX.

El cuadro del escándalo no tiene aún nombre,
pero va a constituir la primera vuelta de tuerca de
uno de los movimientos artísticos más importantes
del siglo XX: el cubismo. Pocos años más tarde
se llamará *Las señoritas de Aviñón.*

El escándalo causado por *Las señoritas de Aviñón*
no ha transtornado profundamente ni el trabajo
ni las amistades de Picasso. Apollinaire y Max Jacob
van al taller casi todos los días, como antes. Pablo
se ha puesto a trabajar a horas más normales:
pinta menos por la noche y más por el día, lo
que le permite recibir visitas por la tarde o salir
más a menudo. Precisamente en esta época,
él y Fernande se aventuran hasta la otra punta
de París, del otro lado del Sena. Todos los martes
salen de Montmartre, envueltos en grandes
abrigos que les llegan hasta los pies, porque
el invierno de 1907 es duro, y van hasta
Montparnasse. En el restaurante La Closerie
des Lilas se reúne un nuevo grupo literario:
Vers et Prose («Verso y prosa»). Allí hay escritores
como Paul Fort, Alfred Jarry, Apollinaire y
también todos los amigos pintores, escultores
y músicos. Picasso, como los demás, adora estas
discusiones semanales apasionadas, recalentadas
con algún licor fuerte, y que acaban a veces con
una expulsión tanto general como matinal.

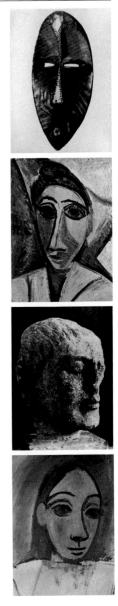

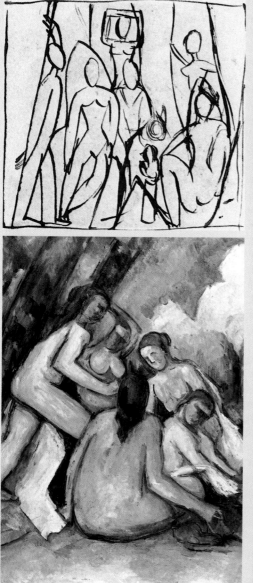

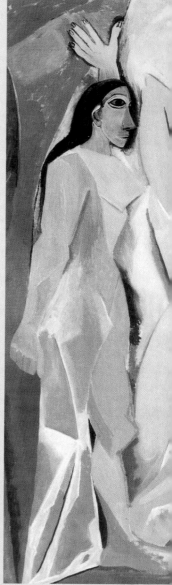

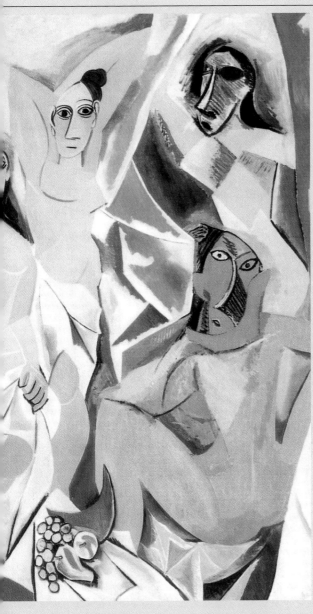

Las señoritas de Aviñón, 1907 (*izquierda*), es para los historiadores del arte el punto de partida del arte moderno. Por primera vez, un pintor osa romper con la verosimilitud y crear un nuevo universo pictórico. La representación del «desnudo» ha sido desde el Renacimiento el tema favorito de los pintores. En el siglo XIX, Ingres pintó *El baño turco*, y Cézanne, a principios del siglo XX, *Las grandes bañistas* (*véase* página anterior, *inferior*). Picasso toma a su vez el relevo. Trabaja varios meses en este cuadro para el que estudia su composición en numerosos bocetos (*véase* página anterior, *superior*). En él podemos distinguir dos tipos de mujeres. Las del centro tienen grandes ojos ribeteados, orejas en forma de ocho y la nariz de perfil en un rostro de frente. Picasso comenta: «La nariz de perfil la hice adrede para obligar a la gente a ver una nariz». Las dos mujeres de la derecha son más angulosas. Tienen secciones de color sólido y sus rostros niegan las leyes de la simetría: una tiene un gran ojo negro de frente y un ojo pequeño en tres cuartos; la otra tiene la cara de frente, aunque nos da la espalda.

Picasso y Braque se ponen a pintar formas geométricas: el cubismo está naciendo

En otoño de 1908, el pintor Braque presenta seis nuevos lienzos de pequeños paisajes en el Salón de Otoño. El jurado está por completo desconcertado con esta nueva tendencia. En lugar de ser el elemento principal, el color se amortigua y el peso recae en formas geométricas simples. Matisse, que es miembro del jurado, destaca lo que él llama «pequeños cubos»...

Se rechazan dos de los cuadros y Braque, vejado, retira de inmediato los otros. Por fortuna, a Kahnweiler no le perturba el nuevo estilo del pintor y organiza en su galería una exposición dedicada a Braque. Es la primera exposición cubista. De forma paralela, Picasso se ha puesto a pintar en el campo, no lejos de París, figuras y paisajes en los mismos tonos amortiguados verdes y marrones, y las mismas formas simples y geométricas...

Picasso y Braque estudian y admiran la obra de Cézanne, que acaba de morir, y a quien el Salón ha dedicado una gran exposición en 1907. Desde este momento, los dos pintores van a trabajar en estrecha colaboración. Son amigos cercanos y mutuamente fecundos; miran sus obras respectivas, a la vez atentos y críticos uno del otro; durante largos años, serán los cabecillas y los dos actores principales del movimiento cubista.

Picasso vuelve a Horta de San Juan, pero su mirada ya no es la misma

En el mes de julio de 1909, Picasso vuelve a España. Es verano y el pintor tiene necesidad de España como de la savia nutricia que se renueva al aproximarse la época de calor. Él y Fernande salen para Horta de San Juan, el pequeño pueblo de su amigo Pallarès, situado sobre la meseta del Ebro, donde había pasado una temporada hacía once años. Más de diez años han transcurrido sin que Picasso haya sentido el olor acre y fuerte de estas tierras, devoradas por un sol blanco.

Georges Braque en el taller del boulevard de Clichy en 1910 (*inferior*). Picasso y Braque forman una curiosa pareja de amigos: son las antípodas el uno del otro. Braque dirá más tarde: «Picasso es español y yo soy francés». Braque es tan flemático como móvil es Picasso; tan razonable como caprichoso es Picasso, y tan moderado como exuberante es Picasso.

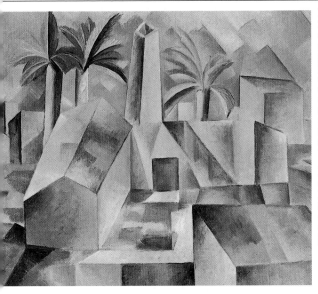

En *Fábrica de Horta*, 1909 (*izquierda*), toda la superficie está dividida en planos, unos claros y otros oscuros. Los edificios de la fábrica se traducen en cubos, cuyas distintas caras se imbrican unas en otras. Picasso trata del mismo modo los objetos del fondo.

Picasso aplica en sus obras tridimensionales la división de la superficie en planos, como en esta *Cabeza de Fernande* (1909) (*inferior*).

Horta es el mismo pueblo que antaño, que se abrasa al sol; es el mismo lugar que hace once años... Pero la mirada de Picasso ha cambiado. Y los paisajes que plasma en su lienzo no tienen mucho que ver con los de hace once años: son más geométricos y simples. Picasso sólo conserva del paisaje lo esencial, en lugar de contentarse con «copiarlo». Y se toma todas las libertades que le ayudan a alcanzar su fin. Las formas que ve en la naturaleza se convierten en los planos tornasolados de un duro aglomerado de cristales o piedras talladas. Según Cézanne, a quien Picasso admira, «Hay que tratar la naturaleza a partir del cilindro, la esfera, el cono».

Con el cubismo, Picasso comienza a ser conocido: su pintura se vende, la miseria se aleja...

Picasso vuelve de Horta con gran número de lienzos. Después de su retorno, el marchante Vollard organiza una exposición con sus últimos cuadros. A pesar de la hostilidad del gran público hacia la nueva tendencia cubista, la gente compra. Y mucho.

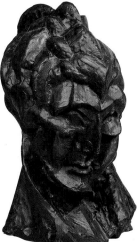

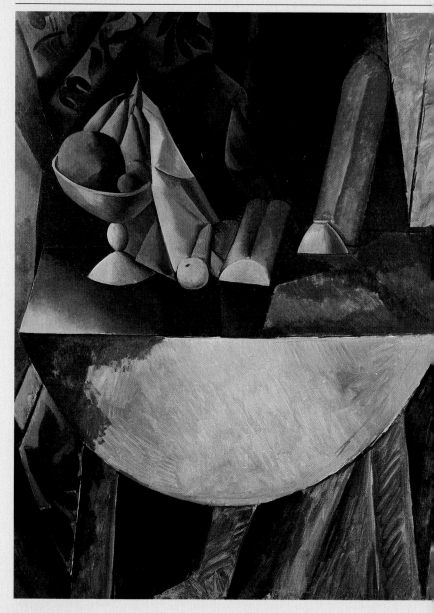

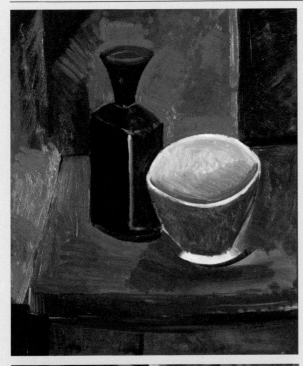

Panes y frutero con frutas sobre una mesa, 1908 (página anterior). Todos los objetos han sido reducidos a formas simples y geométricas: cilindros, conos y esferas. Antes, al dibujar una mesa vista de frente (como aquí), la parte de arriba no era visible. Ahora, Picasso la pinta como si la viéramos desde arriba. Rompe así con todas las leyes de la perspectiva, lo que ya había iniciado Cézanne.

La naturaleza muerta es uno de los temas preferidos del cubismo. La influencia de los bodegones españoles –naturalezas muertas humildes y místicas, objetos cotidianos– se hace sentir en este *Cuenco verde y frasco negro*, 1908 (*superior, izquierda*).

Los dos personajes desnudos están integrados en el entorno, y sus cuerpos, fundidos con los árboles en este *Paisaje con dos figuras*, 1908. El paisaje y los personajes son tratados de la misma manera: mediante volúmenes geométricos simplificados. Cézanne decía: «La pintura es, en primer lugar, óptica. La materia de nuestro arte está ahí, en lo que piensan nuestros ojos». Es la primera etapa del cubismo, que se llamará «cubismo cezanniano» o «analítico».

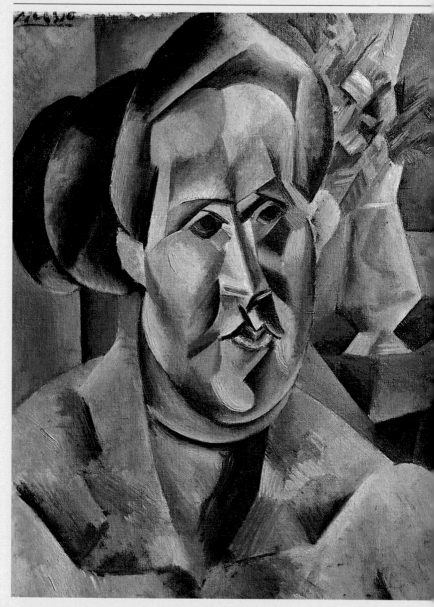

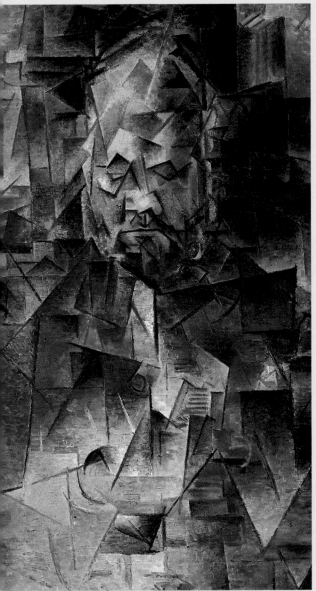

Los pintores cubistas
van a interesarse no
sólo en la apariencia
del objeto, sino también
en todo lo que conocen
de él: sus planos,
su perfil, su posición
en el espacio y en
la luz, su relación
con los demás objetos.
¿Cómo decir todo esto
en un solo lienzo?:
mediante un despliegue
simultáneo de
todos los planos
del objeto en el cuadro,
superponiendo los
distintos elementos.

Cabeza de Fernande,
1909 (página anterior).
El rostro parece repujado
y fracturado al verse de
cerca, pero de lejos, este
juego de planos permite
reconstruir el volumen
de la frente, las sombras
y las luces. El contorno
del rostro está aún
cerrado, pero al año
siguiente, Picasso
lo hará estallar en
fragmentos múltiples.

Retrato de Vollard,
1910 (*izquierda*). Bajo
el diseño cerrado de los
planos, reconocemos el
rostro de un hombre. El
proceso que ha iniciado
Picasso de deconstruir
la forma lo va a llevar
cada vez más lejos. Por
un lado, está el aspecto
intelectual y pictórico
que obedece a un
mecanismo del cuadro:
un diseño abstracto
de planos. Por otro,
está el modelo real
a pintar. El conflicto
es agudo y tenso: ¿hace
falta salvar la forma?

El grupo de los admiradores de Picasso ha aumentado considerablemente, sobre todo con rusos, alemanes y estadounidenses. Picasso está lejos de la miseria de hace apenas tres años.

En septiembre de 1909, Picasso y Fernande se van del Bateau-Lavoir. Se llevan consigo su gato siamés a un gran apartamento-taller luminoso en el n.° 11 del boulevard de Clichy. Las ventanas del apartamento se abren a un mar de verdor, y, en el taller, la luz

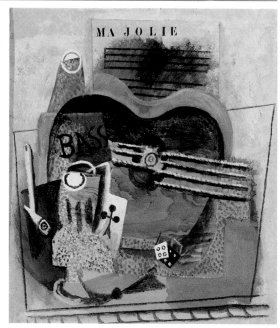

es suntuosa. Tienen una empleada con delantal blanco para servir la mesa, muebles de caoba, un gran piano de cola... El cambio de decorado es radical, igual que el de estilo de vida: a partir de ahora, ¡recepción todos los domingos!

Ello no impide que Pablo reconstituya en su nuevo palacete el inverosímil batiburrillo del que tiene necesidad de rodearse: guitarras, botellas de formas extrañas, un vaso elegido por la intensidad de su azul, pedazos de tapices antiguos, cuadros de los pintores a los que admira –Matisse, Rousseau, Cézanne– y, sobre todo, un número creciente de máscaras negras. Lo menos que puede decirse es que los estilos se entremezclan. Es la jungla propia de Picasso. Siempre ha dicho que le da horror el buen gusto y la armonía. Compra lo que le gusta sin preocuparse de saber si va a «hacer juego».

En el verano de 1910, en lugar de volver a España, Picasso y Fernande se detienen en el encantador

Pipa, vaso, as de tréboles, botella de Bass, guitarra y dado (Mi bella), 1914 (*superior*). En esta naturaleza muerta volvemos a encontrar los colores vivos, el puntillismo y los efectos de trampantojo del *Retrato de muchacha*. Picasso está ahora enamorado de Eva, y la canción de moda se titula *Ma jolie* («Mi bella»). El pintor introduce en el cuadro la partitura para cantar su amor en pintura. Sus naturalezas muertas cubistas están compuestas de los objetos más cotidianos, de lo que puede haber sobre las mesas de un bar.

pueblo de Céret –al pie de los Pirineos franceses–, lleno de plataneros gigantescos, con sus calles estrechas y frescas pobladas de campesinos que descienden de la montaña con sus mulas. En medio de un campo de albaricoques y vides, un amigo ha comprado un delicioso y pequeño monasterio rodeado de un jardín y regado por un torrente de montaña. Picasso ocupa el primer piso con Fernande. Todo un grupo de artistas y poetas ha ido también ese verano a Céret. Y casi todas las tardes, los amigos se encuentran en las terrazas de los cafés, donde charlan durante las horas muertas. Cuando no habla, Picasso dibuja sobre el mármol de la mesa.

A Picasso le gusta Céret, la cercanía de España, la salud de las mujeres bien proporcionadas, las montañas que recorren indefinidamente el horizonte y la vegetación, mezcla de sequedad mediterránea y húmedo verdor. Tres años después, Picasso volverá a pasar el verano en Céret. El último verano, él y Fernande se separan.

Picasso conoce a Eva. El pintor experimenta con la técnica del *collage*

Eva se llama Marcelle, pero Pablo la llama Eva para decir al mundo entero que ella se ha convertido en la primera de todas las mujeres a las que ama. En la primavera de 1912, Picasso y Eva se van de París para vivir su amor refugiados en el sur de Francia. En Sorgues-sur-Ouvèze, a nueve kilómetros al norte de Aviñón, Picasso alquila una pequeña villa, más bien fea, llamada Les Clochettes. Braque y su mujer se reúnen allí con ellos; han alquilado no muy lejos la villa Bel-Air. En estas casas poco agraciadas de provincias, los dos pintores viven durante algunos meses uno de los períodos más fecundos y ricos del cubismo.

Picasso ha vuelto a recuperar su extraordinario ardor en el trabajo. Es feliz con Eva y escribe a Kahnweiler: «La amo mucho y lo escribiré en mis cuadros». Y lo hace: «Amo a Eva» está escrito en numerosos cuadros cubistas como una especie de firma, un gesto como el del enamorado que talla el nombre de su amada en la corteza de los árboles.

Eva Gouel en Sorgues, en 1912 (*inferior*). Su verdadero nombre es Marcelle Humbert. Picasso vivirá con ella durante tres años, hasta la muerte de la joven.

La villa Les Clochettes es un poco triste, pero cuenta con bellas paredes blancas en el interior. Pablo se siente muy tentado por este gran espacio vacío. Hace bocetos y, al final del verano, un gran cuadro oval. Como esta obra oval le tira mucho, hace trasladar las piedras del muro al volver a París, con la aquiesciencia del propietario, que recibe, por supuesto, una indemnización...

Durante el verano de 1912, Braque hace una serie de dibujos a carboncillo en los que utiliza trozos recortados de papel pintado. Ha encontrado en un droguero papel pintado de imitación madera, que pega sobre un dibujo a carboncillo. Poco después, Picasso, entusiasta de la idea, adopta el mismo procedimiento y realiza, en otoño, una serie de dibujos con papel encolado: «Empleo –escribe a Braque– tus últimos procedimientos "paperísticos" y "polvorientos"». Desde este momento, la técnica del *collage*, o papel encolado, va a propagarse como un reguero de pólvora. Pero, sobre todo, los trozos de papel recortados permiten a Picasso y a Braque volver a introducir el color, que había prácticamente desaparecido de los lienzos cubistas.

El cubismo se convierte en el tema más importante y controvertido de los debates sobre el arte. Pero Picasso se mantiene voluntariamente alejado de cualquier grupo. Un año antes, en el verano de 1911, tiene lugar la primera gran exposición cubista en el Salón de los Independientes. Los pintores que exponen son Picabia, Delaunay, Léger y Marcel Duchamp. Picasso, el inventor del cubismo, no está.

El comienzo de la guerra de 1914-1918 marca el fin de la vida bohemia

En otoño de 1912, Picasso y Eva se mudan a Montparnasse. El boulevard de Clichy, la vida

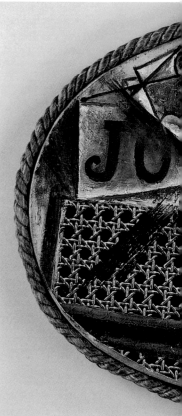

El nuevo sistema cubista es difícil de comprender para los profanos. Braque y Picasso sienten pronto el peligro de ver transformado el cubismo en un ejercicio reservado a iniciados. Para evitarlo, colocan en los cuadros objetos reales, como testimonios de la realidad.

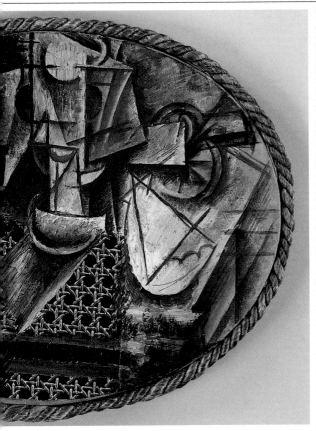

La *Naturaleza muerta con silla de rejilla* es el primer *collage* de la historia de la pintura (*izquierda*). Braque fue el primero en introducir en uno de sus cuadros un clavo pintado que proyecta su sombra, como si realmente sujetara el lienzo a la pared. Picasso toma un trozo de hule que imita la rejilla de una silla, en lugar de representarla a través de la pintura, lo que no daría más que la ilusión de una silla. Se sirve de una cuerda real como marco. En el interior del cuadro se presentan otros objetos: una raja de limón, arriba a la derecha, un triángulo festoneado que representa una concha de Santiago, un vaso de cristal transparente, sólo indicado por rasgos sumarios. A la izquierda, podemos ver las letras JOU que pueden ser el comienzo de la palabra *journal* («periódico») o *jouer* («jugar»). El propio cuadro es un juego: juego de palabras y juego de imágenes. Encima están el cañón y la cazoleta de una pipa.

bohemia y sus últimas huellas se borran para siempre. El nuevo taller se encuentra en la rue Schoelcher, a dos pasos de Montparnasse y de los grandes cafés: Le Dôme, La Closerie des Lilas y La Coupole. Tres cafés parisinos donde se reúnen desde hace poco artistas llegados de todas las partes del mundo.

A comienzos del verano de 1914, Picasso y Eva se encuentran en Aviñón. Braque está allí, y también el pintor Derain. El verano resulta asfixiante, y la atmósfera, pesada y tensa. La guerra está en el aire. Esta amenaza inmediata se añade a la angustia de Picasso, que ha perdido a su padre el año anterior.

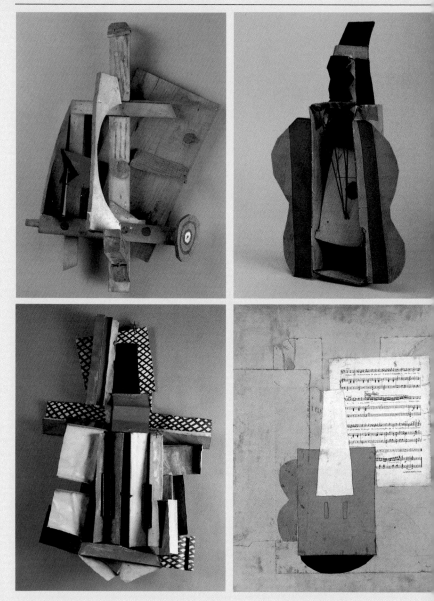

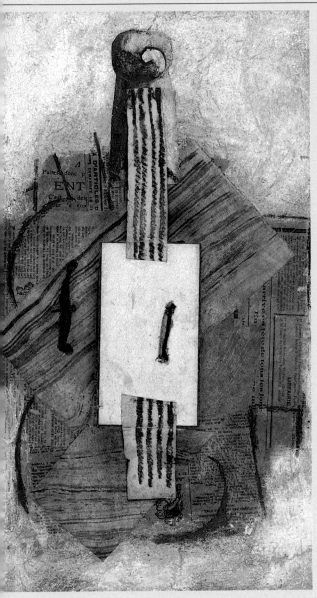

Con lo que tienen a mano –papel de periódico, papel pintado, partituras–, Braque primero y después Picasso, se ponen a recortar, pegar y ensamblar, como en el caso de *Violín y partitura*, 1912 (página anterior, *inferior derecha*). El recurso del *collage* les permite reintroducir el color y sugerir cierta profundidad. Más adelante, Picasso no se contenta con el espacio plano del cuadro: quiere también el espacio real, con su volumen: *Mandolina y clarinete, construcción*, 1913 (página anterior, *superior izquierda*); *Guitarra, construcción*, 1912 (página anterior, *superior derecha*); *Violín, construcción* (página anterior, *inferior izquierda*).

El violín, 1913 (*izquierda*). Picasso ha pegado sobre el lienzo una caja de cartón con una abertura que representa la caja de resonancia y ha dibujado de forma realista el calado en efe del violín al lado; el papel encolado indica el material del que está hecho el violín; la forma del instrumento está dibujada con carboncillo sobre el fondo del papel de periódico; las cuerdas están indicadas sobre franjas de papel blanco.

El 1 de agosto de 1914 se declara la guerra entre Francia y Alemania. Al día siguiente, Braque y Derain parten para unirse a su regimiento. Picasso, al ser español, no es llamado a filas, y los despide en el andén de la estación de Aviñón. Permanece allí, desamparado, triste, angustiado. Siente que, en este adiós de la estación de Aviñón, hay algo de definitivo. La guerra estalla cuando el cubismo está en pleno esplendor, en un momento en el que están a punto de nacer extraordinarias posibilidades.

Abatido, Pablo vuelve a París. Pero el París de la guerra ha cambiado. La movilización ha alcanzado a los artistas. Montparnasse ha cambiado de rostro:

Este cuadro inacabado, *El pintor y su modelo*, 1914, marca el retorno de Picasso a lo figurativo (*superior*). La modelo desnuda es Eva, su compañera. Esta confrontación entre el pintor, el modelo y el lienzo es una «escena primitiva» de la creación, y la primera representación de un tema que va a ser recurrente en la obra de Picasso.

Braque, Apollinaire, Derain, Léger, los amigos
más próximos, están en la guerra. Durante
los años que dura la contienda, Picasso verá
en los permisos a los amigos que hasta entonces
habían formado parte de su vida cotidiana.

En plena guerra, Picasso recibe el golpe de la muerte de la mujer a la que ama

El único que no se ha ido es Max Jacob. Su salud
es demasiado frágil. Pero Max ha cambiado. Se ha
hecho un poco exaltado, un poco místico. Le gustaría
retirarse a un monasterio. Como es judío, se bautiza
en invierno de 1915 y recibe el nuevo nombre de
Cyprien. Picasso es su padrino y regala a su ahijado
y amigo de siempre un ejemplar de *La imitación de
Cristo* en el que escribe: «A mi hermano Cyprien
Max Jacob, recuerdo de su bautismo, jueves 18 de
febrero de 1915. Pablo».

Ese mismo invierno de 1915, se aproxima una
tragedia. Eva está enferma, su salud se deteriora
y muere de tuberculosis en medio de terribles
sufrimientos. Picasso abandona la rue Schoelcher.
La atmósfera allí es demasiado dolorosa; los recuerdos,
demasiado vivos; los árboles del cementerio de
Montparnasse, demasiado próximos. Se instala en una
casa pequeña en las afueras de París, en Montrouge.

Mientras está aún en la rue Schoelcher, Picasso
conoce a un poeta que está de permiso. Es brillante

Picasso en su taller
en 1915 (*superior*), y
Max Jacob (*izquierda*).

y agitado, sube a galope las
escaleras y adora la obra de
Picasso y el cubismo: se trata
de Jean Cocteau. Cocteau
está relacionado con los ballets
rusos y el gran coreógrafo Serge
Diaghilev. En la primavera de
1917, propone a Picasso diseñar
los trajes y los decorados
del siguiente espectáculo de
Diaghilev. Para ello, hay que
ir a Roma, donde está instalada
la compañía. Erik Satie hará la
música. Picasso acepta y se
va a Roma en febrero de 1917.

••Eva lleva casi un mes
en una casa de salud.
Le han hecho una
operación y he estado
muy preocupado [...].
Pero ahora que parece
que está mejor, te
escribiré más a menudo.
Te voy a dar una idea
muy buena para la
artillería. Los aviones
ven la artillería por
culpa de los cañones.
Como pintados en gris,
guardan su forma,
habría que pintarlos
y embadurnarlos
de colores vivos [...]
como un arlequín.**••**

Carta de Picasso
a Apollinaire,
7 de febrero de 1915

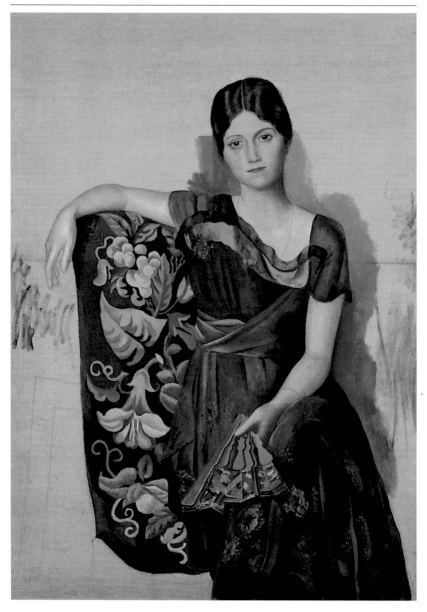

Roma, 1917. Roma y el sol y la alegría de los romanos. ¡Roma grande y bella! Los monumentos barrocos con sus volutas, las maravillosas iglesias donde brilla el mármol de las estatuas en el secreto de las capillas; ¡el Foro antiguo y Miguel Ángel y Rafael! Picasso, deslumbrado, anda por las calles días enteros, se detiene en los profundos cafés de la via Venetto, y mira como si tuviera los mil ojos del pavo real...

CAPÍTULO 4

HACIA LA FAMA

Retrato de Olga en un sillón, 1917 (*izquierda*). Picasso vuelve al estilo clásico y figurativo, pero deja voluntariamente el cuadro inacabado: el del sofá es, pues, tratado como si fuera un fragmento de papel pintado. Proyecto de traje para el ballet *Pulcinella*, 1920 (*derecha*).

Tras los años de tristeza en los que le han sumergido
la guerra y la muerte de Eva, Picasso encuentra
en Roma los primeros albores de una nueva alegría.

Pero la estancia en Roma constituye también para
él un choque de otra naturaleza: el reencuentro con
la belleza del cuerpo. En primer lugar, la de las estatuas
antiguas griegas y romanas, pero también la de los
cuerpos maravillosamente móviles y poderosamente
moldeados de una compañía de bailarines de
asombroso talento: en el primer cuarto del siglo XX,
la compañía de bailarines clásicos de Diaghilev
es, sin duda, la más extraordinaria de su tiempo.

El nuevo proyecto de Diaghilev es audaz
y decididamente moderno: juntar a Picasso,
Cocteau y Erik Satie es aunar a los artistas
más adelantados de la modernidad para ponerlos
al servicio de la danza.

El ballet *Parade*, estrenado en París, en el Teatro
del Châtelet, el 17 de mayo de 1917, no recibe
una acogida calurosa. Sin embargo, en el curso de
esta primera representación, Gillaume Apollinaire
pronuncia por primera vez una palabra extraña,
a propósito de los personajes creados por Picasso
y Cocteau: «surrealistas»... Una palabra que
va a tener su trayectoria propia.

**Fascinado por la danza, Picasso se prenda
de Olga Kokhlova, una de las bailarinas
de la compañía de Diaghilev**

Unos meses más tarde, Diaghilev se
traslada con su compañía a Barcelona.
Picasso los acompaña. Barcelona
es su ciudad. Allí lo acogen
calurosamente sus viejos amigos.
Su hermana Lola acaba de
casarse con un médico, Juan
Vilató, y su madre vive
con ellos. Pablo alquila
una habitación pequeña
cerca de puerto y vuelve
a ponerse a pintar.
Extrañamente, lo que
aparece ahora en los

*R*etrato de Erik
Satie, 1920 (*izquierda*).
A los cincuenta,
Satie, quince años
mayor que Picasso,
es un personaje cuya
música y modales
son extravagantes.
El gran público
no lo conocerá hasta
dentro de algunos
años, gracias a sus
amigos Debussy
y Ravel.

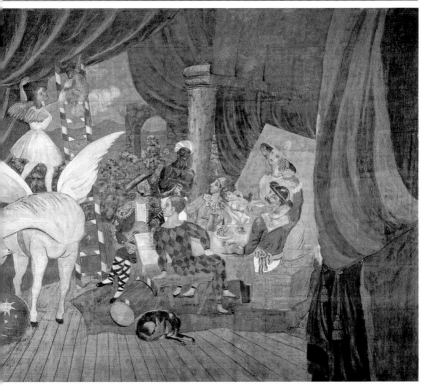

cuadros está muy lejos del cubismo. Son formas tradicionales: objetos que se parecen por completo a la realidad que ha servido de modelo. La pintura más impresionante de esta nueva época realista es un cuadro de Olga en el que Picasso pone toda su emoción. Un retrato extraordinario, un rostro grave, con un abanico de española y un sillón rameado. Quienes consideraban a Picasso un enemigo de la belleza clásica, se ven obligados a reconocer, al ver este cuadro, que están equivocados.

Cuando los Ballets Rusos se van de Barcelona para hacer una gira por Sudamérica, Olga Kokhlova se queda con Picasso. Vuelven juntos a París en otoño de 1917 y se instalan en la pequeña casa de Montrouge. Olga habla francés con soltura y le encantan las

En el monumental telón de fondo de *Parade*, 1917 (*superior*), encontramos temas caros a Picasso: los del período de los arlequines y saltimbanquis, y también el caballo alado y la escalera, que volverán a aparecer en la década de 1930.

historias fantásticas que Pablo le cuenta con su
fuerte acento español.

El 12 de julio de 1918, Picasso y Olga se casan
en la iglesia rusa de la rue Daru. Los testigos son
Apollinaire, Cocteau y Max Jacob. Poco después
de su boda, Olga y Pablo se trasladan a un inmenso
apartamento de dos pisos en la rue La Boétie:
octavo distrito, barrio elegante, mundano;
Saint-Honoré está a dos pasos, las tiendas de
abrigos de pieles suceden a los palacetes privados.
Una vez más, el cambio de decorado es total. Pero
también el cambio de vida: Picasso se hace ahora
la raya en el pantalón, lleva bastón y los trajes de tres
piezas se le acumulan en el armario. Olga amuebla
lujosamente el salón y el comedor. Coloca una
cantidad impresionante de asientos destinados
a recibir a los numerosos visitantes a los que tiene
la intención de agasajar. Picasso instala su taller en
el piso de arriba. Ahí esconde su batiburrillo de objetos,
sus cuadros, toda la colección que ha comenzado
a atesorar: Rousseau, Matisse, Cézanne, Renoir.

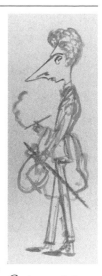

*Caricatura de Jean
Cocteau*, el nuevo
amigo de Picasso,
1917 (*superior*).

Después de su boda, Picasso vive en un barrio elegante y su vida cotidiana cambia de decorado

Ahora los amigos dicen: «Picasso frecuenta los barrios
elegantes». Y, de hecho, comienza para él una vida
mundana, con recepciones y fastuosas cenas. Llueven
las invitaciones a la casa de Picasso. Y cuando
le devuelven el cumplido, los nuevos amigos no
encuentran nada que objetar al servicio: impecable,
prestado con estilo por sirvientes elegantes… Esta
vez, se ha pasado página para siempre. El telón de
fondo que ha cambiado verdaderamente en la vida
de Picasso es su vida cotidiana.

Pero desde que reside en los barrios elegantes, Picasso
ve menos a sus viejos amigos. Braque, de vuelta de la
guerra, donde ha recibido una herida de gravedad en
la cabeza, tiene una salud precaria y un humor difícil.
Desaprueba la nueva forma de vivir de Picasso. Sobre
todo, le aburre. Apollinaire también ha recibido graves
heridas. Se ha casado en mayo de 1918, pero, cuando
todo el mundo creía que estaba definitivamente
en vías de recuperación, el poeta fallece, víctima

Retrato de Apollinaire,
1916 (*derecha*). Picasso
ha dibujado de un
solo trazo a su amigo
poeta en traje militar.
Gillaume Apollinaire
ha vuelto de la guerra
y la gorra militar oculta
el vendaje que cubre
la herida recibida
en la frente.

de la terrible epidemia de gripe que acompaña al armisticio. Muere en noviembre de 1918, el mismo día en que las calles se engalanan con banderas de victoria y júbilo... Ese día, Picasso se pasea bajo los arcos de la rue de Rivoli.

Y de repente, mientras se abre camino entre la gente, un golpe de viento abate sobre su rostro el velo negro de una viuda de guerra. Presa de un sombrío presentimiento, vuelve rápido a su casa. Unas horas más tarde, se entera de la muerte de su amigo. Es un choque terrible. Con Apollinaire, Pablo pierde al más antiguo y más comprensivo de sus amigos de juventud. Es toda una época la que se va con él. La tristeza lo invade por completo. En el momento preciso en que suena el teléfono para hacerle partícipe de la muerte de su amigo, Picasso está ante el espejo haciéndose un autorretrato. Abandona la obra de inmediato y, desde ese día, no volverá a hacer ninguno.

Con ocasión de una exposición de pintura, Apollinaire había escrito en un artículo: «Se ha dicho de Picasso que sus obras manifiestan un desencanto precoz. Yo pienso lo contrario. Todo su encanto y su talento indiscutible me parecen al servicio de una fantasía que mezcla con justeza lo delicioso y lo horrible, lo abyecto y lo delicado».

«Digo las cosas del modo que siento que deben ser dichas»

Picasso no sólo ha cambiado de entorno y de vida. También ha cambiado de marchante. En la inmediata posguerra reina en Francia un fuerte clima patriótico y antialemán. La pintura cubista es calificada de germanófila. Los bienes de los alemanes residentes en Francia se confiscan. Kahnweiler, el marchante y amigo de Pablo desde hace diez años, es alemán: de un día para otro, se vende la prestigiosa colección cubista, las obras quedan diseminadas y la galería deja de existir.

En este año de 1918, Picasso consigue un nuevo marchante, llamado Paul Rosenberg, que defiende un arte mucho más realista, accesible al gran público: un arte más seductor. Organiza exposiciones en su galería de Saint-Honoré.

El precio de los cuadros de Picasso es ya muy elevado para un artista

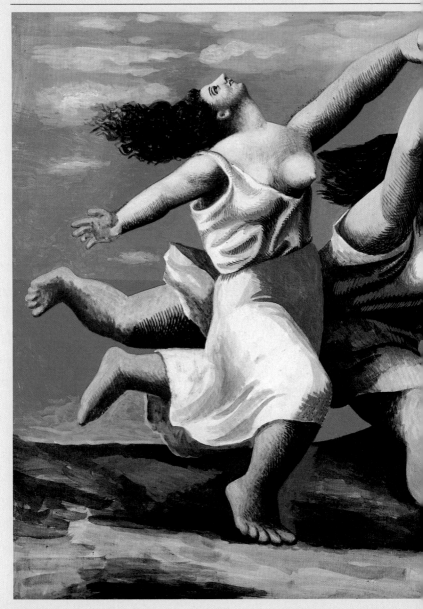

Dos mujeres corriendo por la playa, 1922 (*izquierda*). Estas dos bañistas son gigantes. Sus pies parecen estremecer el suelo. Sin embargo, corren, ebrias de libertad y como si estuvieran fuera del tiempo, con la gracia y el impulso de las bailarinas. En la década de 1920, Picasso va con regularidad a la orilla del mar. Fascinado por los cuerpos de las bañistas, va a hacerlas pasar por extrañas metamorfosis. Esta aguada sirve de modelo para un decorado de ballet de Cocteau y Darius Milhaud, *Le train bleu*, es decir, «el tren de las vacaciones». Y está también la estancia en Roma. Picasso queda profundamente impresionado por la estatuaria romana de la época imperial. La majestad de las estatuas de los atletas, guerreros y diosas le inspira un sentido de grandeza que se aviene con su propia visión del cuerpo humano. Y el elemento teatral, siempre presente en esta época de la vida de Picasso, se combina con las formas monumentales de la Antigüedad romana.

de apenas cuarenta años. Picasso está haciéndose rico, muy rico.

Poco a poco, vemos aparecer en sus nuevos cuadros un estilo que no se había visto nunca: figuras drapeadas y diosas antiguas, de formas masivas y con el cuerpo y la inmovilidad de las estatuas; cuadros de un realismo pesado y grave. Entre los aficionados a la pintura, algunos critican con violencia su cambio de estilo y le acusan de haber traicionado el cubismo.

A los que tildan de oportunista por sus cambios de estilo, Picasso les responde un día en una entrevista: «Digo las cosas del modo que siento que deben ser dichas». Picasso no cambia de estilo como quien cambia de vestido o de idea, sino que responde, por el contrario, a una necesidad profunda. Es más bien el raudal continuo de ideas, efervescente en su interior, lo que produce esta multitud de formas que tienen necesidad de expresarse. Y el estilo es precisamente eso: la manera más justa y apropiada de expresar una idea de gran fuerza. En realidad, durante todo este período, Picasso pinta de dos maneras: realista y cubista.

Pablo, primer hijo de Picasso

Pablo nace en febrero de 1921. Ese año, Pablo alquila una casa grande y confortable en Fontainebleau. Adora a su hijo y ama a Olga. Pero no se siente plenamente feliz con su nuevo rol de padre de familia aburguesada. E incluso aunque su amor por Olga esté intacto, como se puede ver en los dibujos que hace de ella amamantando al bebé o tocando el piano, no deja de confiar a los amigos que van a verlo que tiene ganas de encargar una farola y un urinario para despojar el césped de su respetabilidad.

Sin embargo, ¡es cierto que está loco con su hijito! Le encanta verlo crecer y adora jugar con él. Un día, en la rue La Boétie, se entretiene decorando él

Desde 1914, en el mundo del arte, el grito es unánime: «Picasso ha abandonado el cubismo». Este grito se convierte en tumulto cuando Picasso expone en 1919, 1920 y 1921 dibujos que los críticos califican de «ingrescos» (inspirados en Ingres) y cuadros de un clasicismo absoluto. Pero Picasso es también vehemente sobre la cuestión del estilo: «¡Abajo el estilo! ¿Es que Dios tiene un estilo? Ha hecho la guitarra, el arlequín, el perro, el gato, el búho, la paloma. Como yo. ¡El elefante y la ballena!: bien; pero ¡el elefante y la ardilla!: ¡un batiburrillo! Él ha hecho lo que no existe. Yo también. Hasta ha hecho la pintura. Yo también».

Fotografía tomada por Picasso de su hijo Pablo cuando tenía tres años (superior).

mismo uno de los pequeños coches en miniatura de Pablo. Remata la obra con un alegre damero de colores en el suelo. Pero el pequeño Pablo estalla en sollozos: un coche «de verdad» no tiene un damero en el suelo... ¡Picasso se queda confuso!

En verano, Picasso, Olga y Pablo se van a menudo de París durante tres o cuatro meses. Después de una de estas largas ausencias estivales, al volver a París, Picasso encuentra el armario donde guarda los trajes de invierno en un estado curioso: los trajes penden como hojas muertas, se han hecho transparentes, y sólo quedan los rastros de las fibras lanosas. ¡Las polillas han devorado todo lo que era comestible! No quedan más que los pespuntes y las costuras gruesas, y a su través se ve, como si fuera con rayos X, el contenido de los bolsillos: llaves, pipas, cajas de cerillas y otros objetos que han resistido el ataque de las polillas...

El espectáculo maravilla a Picasso. El problema de la transparencia de la pintura siempre le ha preocupado, desde el comienzo del cubismo, cuando el deseo de ver detrás de la superficie de las cosas le llevó a dividir sus formas. Esta vez es como si la naturaleza le mostrara el modo de proceder. Al verano siguiente, en Bretaña, aparece en los cuadros de Picasso un nuevo tipo de naturalezas muertas cubistas: luz transparente que invade el cuadro con estrías que dan una especie de fluidez, como si se estuviera mirando a través de agua. Una transparencia filtrada, rayada, como si la luz pasara a través de postigos...

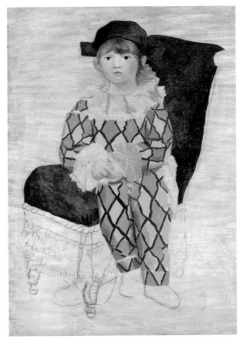

El carácter inacabado de *Pablo vestido de arlequín*, 1924 *(inferior)*, donde se ve un trozo de dibujo previo que iba por otro lado, sobre la pata de la silla; el fondo neutro y la precisión de ciertos detalles recuerdan al *Retrato de Olga* de 1917, sentada sobre el mismo sillón. El aspecto liso de la factura y la finura de los rasgos manifiestan la maestría clásica de Picasso en esta época, e inscriben este cuadro en la línea de los retratos de niños de la realeza ejecutados por Goya o por Renoir.

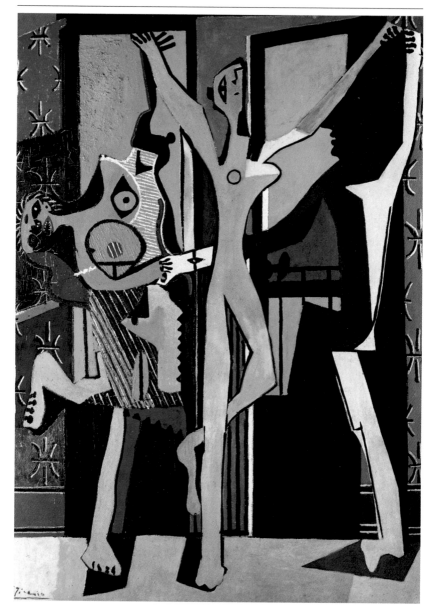

Primavera 1925. Picasso lleva ya varios años dibujando y pintando temas clásicos de una manera clásica. ¡Clásicos, sí! Y nadie se asombra. Muchos retratos de familia, muchos de Olga, de Pablo... Y bruscamente, en el mes de junio de 1925, ante los ojos atónitos de los críticos aparece un cuadro que revoluciona todo a su paso: *La danza*.

CAPÍTULO 5

LA SOLEDAD DE UN GENIO

La danza, 1925 (*izquierda*). Cuerpos dislocados, colores chillones, movimientos sincopados de los tres personajes: una mujer con la cabeza invertida, una pierna elevada y un seno al aire; otra con los brazos elevados, como una crucificada; el perfil sombrío de un hombre cuya mano en forma de clavo retiene la de la mujer. Picasso, fotografiado por Man Ray en 1937 (*derecha*).

El nuevo cuadro es de una violencia inaudita.
Un lienzo agresivo, torturado, de cuerpos deformados
como por el fuego o la locura. El colorido es violento,
las bailarinas tienen un aspecto dividido, los rasgos
de los rostros están distribuidos en todos los sentidos.
En algunos lugares, el cuadro raya con la pesadilla,
la monstruosidad pura: rostros terroríficos, cabellos
como crines, dedos como clavos... ¡Estamos lejos
de los niños buenos como *Pablo vestido de arlequín*!

Lo cierto es que desde hace algún tiempo, una
efervescencia agita a Picasso. Un furor sombrío
ruge en su interior. Su matrimonio parece
desequilibrarse en medio de la incomprensión
y el alejamiento. La pintura de Picasso no es
para Olga más que un valor mundano; su carácter
autoritario, su sentido de la organización, su gusto
por las convenciones sacan a Pablo fuera de sí.
Se siente prisionero. Va a romper sus cadenas.
Va a estallar. Y estalla.

Olga no es el único origen de esta violencia, de
esta ruptura. Hay algo más: un movimiento cultural,
de una fuerza extrema, que se perfila como un mar de
fondo desde 1924. Este movimiento es el surrealismo.

Cuando Picasso expresa con fuerza un sentimiento,
sea la violencia o la dulzura, siempre es en pintura.
La danza levanta un verdadero mar de fondo. Hay
quienes adoran este cuadro y quienes se posicionan
violentamente en su contra. Pero todos los que siguen
la evolución de su obra sienten que está produciéndose
una de las imprevisibles y provocadoras rupturas
de estilo a las que Picasso ya los tiene acostumbrados.

Retrato de Breton
(*superior*). En 1924,
André Breton sienta
las bases de la poesía
surrealista en el
*Primer manifiesto
del surrealismo*:
la exploración del
inconsciente y la
búsqueda de un nuevo
lenguaje ajeno a los
constreñimientos
de la «realidad».
En homenaje
a Apollinaire, que
inventó el termino,
nace el surrealismo.

**«La belleza será convulsiva», dice el surrealismo.
Picasso se siente en seguida cercano a este
movimiento**

La guerra ha tenido efectos diversos en todos los
campos, incluido el arte. En algunos ha causado
reacciones contra la violencia de movimientos
tales como el cubismo. Ha provocado también
el nacimiento del dadaísmo. Pero el movimiento
al que Picasso se siente más cercano es el surrealismo.

Sus creadores son Paul Éluard, André Breton,
Philippe Soupault y Louis Aragon. Si Apollinaire

aún viviera, estaría entre ellos... Quieren constituir un grupo que sea intérprete de todo el pensamiento moderno. Su consigna: «Hace falta una nueva Declaración de los Derechos del Hombre». Crean una revista: *La Révolution surréaliste.* Y en el primer número figura una de las «construcciones» de Picasso de 1914. Sobre todo, compuesto por poetas y pintores, el grupo surrealista adquiere una importancia creciente, verdadera, grande y rica en el movimiento moderno. Los surrealistas quieren sumergirse hasta las raíces de la creación artística y recorrer los paisajes más enterrados del sueño, del inconsciente. Es lo que ya habían intentado poetas como Baudelaire, Mallarmé o Lautréamont. Es lo que ya ha iniciado un pintor como Pablo Picasso.

André Breton escribe: «La belleza será convulsiva o no será». ¿Qué cuadro, pintado precisamente en esta época, encarna este precepto mejor que *La danza* de Picasso? Breton explica así la palabra *surrealismo*: «Con ella, hemos convenido en designar cierto automatismo psíquico que se corresponde en gran medida con el estado del sueño». ¿Cómo habría podido Picasso no sentirse atraído por el naciente surrealismo? Él, que no cesa de pintar, de mirar más allá de las cosas, o más acá. Él, que no pinta jamás las cosas en su «realidad real», sino en su «realidad subreal». Exactamente lo que André Breton llama el «modelo interior».

En la primavera de 1926, se pone a hacer una serie de *Guitarras,* montajes agresivos de telas, cordel, clavos viejos o agujas de punto. Se consuma la ruptura con la armonía, el buen gusto y las convenciones. La realidad de los objetos, es decir, su función, se subvierte. Es la manera de Picasso de ser surrealista.

Guitarra, 1926 (*inferior*). Una bayeta agujereada, unos cordeles, unos clavos y una tira de papel de periódico: una guitarra. La intención de la obra es tan agresiva que Picasso quería rodearla de hojas de cuchillo para que se cortaran los dedos quienes tuvieran la intención de tocarla.

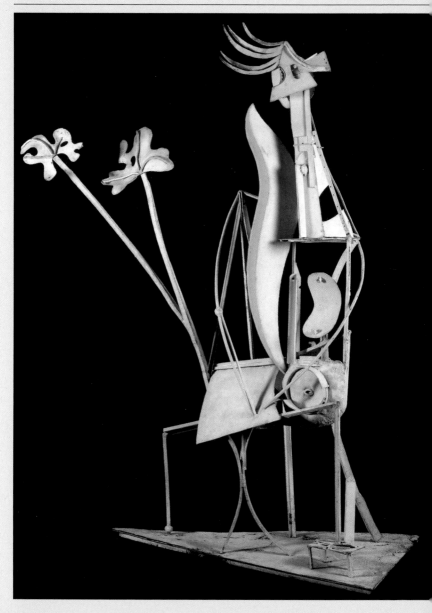

Picasso es uno de los más grandes escultores del siglo XX, puesto que trabajó todas las formas de la escultura y experimentó con numerosos materiales y nuevas técnicas. Modeló yeso, talló madera, cortó y plegó cartón, chapa... La monumental *Mujer en el jardín* (página anterior) está realizada con barras de hierro y chapa cortada. Es el resultado de la colaboración de Picasso con su compatriota el escultor Julio González. Picasso reúne también objetos encontrados al azar abriendo así la vía a toda la escultura moderna.

En la década de 1930 Picasso inaugura un nuevo procedimiento de modelado consistente en la impresión de materiales u objetos elegidos por su forma o su textura. Para la cabeza vacía yeso en una caja rectangular y practica tres orificios; después vacía yeso en cartón ondulado: los pliegues del vestido se parecen a las acanaladuras de una columna. La impresión de la hoja con sus nervios otorga el temblor de la vida a esta *Mujer con follaje*, 1934 (*izquierda*).

Pero aunque el grupo surrealista lo atraiga y le interese, no es que le haga descubrir nada nuevo: ¡a Picasso no le ha hecho falta esperar al movimiento para firmar obras surrealistas! Además, él se siente más atraído por los poetas del grupo, que se convierten en amigos suyos –Pierre Reverdy, André Breton, Philippe Soupault...–, que por los pintores. En estos años de 1925 y 1926, la llegada del surrealismo no hace sino reforzar en él un movimiento de violencia y de ruptura que ya lleva algún tiempo afectándole. Todo vuelve a bascular.

Un nuevo rostro, una nueva modelo, una nueva mujer –Marie-Thérèse– a la que Picasso adora pintar

Marie-Thérèse Walter tiene diecisiete años. Pablo la conoce en la calle un frío día de enero de 1927, cerca de las galerías Lafayette. Cuando Picasso le dice su nombre, ella abre los ojos como platos. No lo conoce. Y Picasso se enamora perdidamente de ella.

Marie-Thérèse es de una belleza asombrosa, de una hermosura tranquila, profunda, escultural, reflexiva. Es salvajemente independiente y libre de espíritu. Picasso le dice enseguida: «Vamos a hacer grandes cosas juntos». Desde entonces, no cesa de pintar una y otra vez su bello rostro. Busca a Marie-Thérèse un alojamiento cerca de su casa en la rue La Boétie... Pero esta relación apasionada permanecerá en secreto durante años.

A lo largo de todos estos años, lo que se trasluce de Marie-Thérèse a través de la pintura y la escultura de Picasso son las bellas líneas graves y las formas plenas que le inspiran su rostro, su cuerpo y su amor por ella. Todo ello se traduce en una renovación del gran estilo clásico, como muestran los grabados de lo que se ha llamado Suite Vollard: un centenar de planchas con dibujos de trazo simple que representan personajes antiguos, un escultor que talla en mármol, seres mitológicos, dioses y diosas.

Un lugar en armonía con el estado de paz y felicidad de Picasso: la mansión de Boisgeloup

En 1931, Picasso compra en los alrededores de París una encantadora mansión del siglo XVIII. Se encuentra

Marie-Thérèse Walter en Dinard, verano de 1929 (*inferior*). La escultura de bronce (página siguiente, *inferior*), con su gran nariz en la prolongación de la frente, representa a Marie-Thérèse.

Picasso la hizo en Boisgeloup, en las caballerizas reconvertidas en taller de escultura. El artista no se cansa de su nueva modelo, de sus formas redondas y plenas, de su elegancia voluptuosa, que él glorifica a través de esculturas, pinturas y grabados.

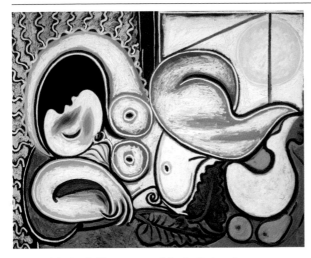

Marie-Thérèse Walter suscita la aparición de un nuevo vocabulario formal y colorido. Picasso asocia la sexualidad femenina a la fecundación orgánica, vegetal, a imágenes de fertilidad evocadas aquí por las dos peras, los senos en forma de manzana, las largas hojas verdes y la forma de habichuela de la cabeza, encerrada en un huevo (*izquierda*). Para la historiadora del arte Jean Leymarie: «Este desnudo acostado forma parte de la serie prolífica de mujeres dormidas que la relajación del sueño entrega ingenuamente a la delectación erótica, con la connivencia vegetal».

justo al lado del bonito pueblo de Boisgeloup, a una decena de kilómetros de Gisors, en Eure. Cerca del pórtico, una elegante y pequeña capilla gótica se abre sobre un gran patio que domina una vasta residencia de piedra gris, coronada por una cubierta de pizarra. Pero lo que ha llamado sobre todo la atención de Pablo es una larga fila de caballerizas. Picasso instala en seguida allí talleres de escultura y grabado. Ha conocido al grabador Louis Fort y al escultor González. Los dos lo empujan a retomar el grabado y la escultura.

Ese año, Picasso está contento: ha encontrado en Boisgeloup un refugio en el que poder trabajar con una concentración furiosa, que para él es condición indispensable de una felicidad duradera. Esta alegría recobrada y la existencia de Marie-Thérèse, aunque lejana y secreta, originan un gran número de esculturas. Todas son variaciones de la cabeza de Marie-Thérèse. Por otra parte, con González, descubre las nuevas posibilidades que le brinda la escultura en hierro. El *collage* ya había revelado los objetos inesperados que podían resultar del ensamblado de objetos reales. Trozos de chatarra, muelles, tapaderas, coladores, pernos y tuercas elegidos con

cuidado en los vertederos municipales: todo puede combinarse...

O bien, Picasso coge la navaja que siempre lleva en el bolsillo y talla figuras humanas en largos trozos de madera que luego hace vaciar en bronce.

En los momentos duros, está Sabartés, el amigo fiel, el amigo de siempre que permanece en la sombra

El período en el que vive en Boisgeloup transcurre con felicidad, pero se trata de la calma que precede a la tempestad, ya que se aproximan nuevas vicisitudes a las que el pintor habrá de hacer frente. El desacuerdo con Olga se ha hecho insoportable. En junio de 1935, por primera vez, Picasso no abandona París en verano con su familia. Deja marchar a Olga y a Pablo, se escapa de lo mundano y se queda solo en casa. Olga no volverá. Marie-Thérèse espera un hijo.

En *Corrida: la muerte del torero*, 1933 (*derecha*) el toro negro eleva en un impulso frenético y un torbellino de colores al torero herido y al caballo blanco desventrado, cuyo cuello se retuerce en un grito de agonía. El vértigo de la caída, sugerido por la actitud extática del torero, es el del abrazo amoroso, que volvemos a encontrar en un cuadro del mismo año, *Muerte de la mujer torero* (*inferior*). La mujer torero y la yegua son embestidas por el toro banderilleado.

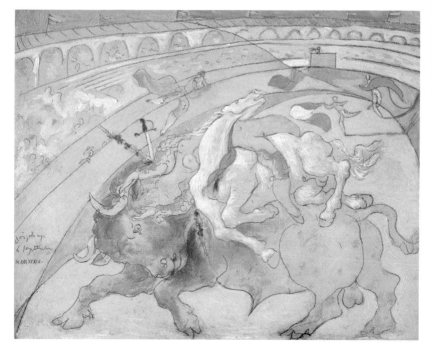

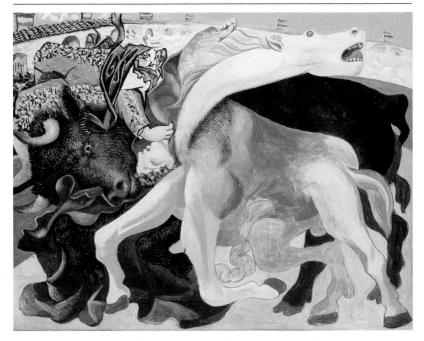

Escribe a su amigo Sabartés: «Ya ves lo que ha pasado y lo que me espera aún». La soledad que atraviesa Picasso es la inherente a todo gran genio. Para escapar del mundo elegante y vacío a donde se ha visto arrastrado durante diez años, se esconde con su trabajo como único consuelo. La amistad y el afecto han sido siempre indispensables para él. Hoy está solo y pide a Sabartés que acuda a París para ayudarle, para vivir con él este difícil momento. Sabartés toma en seguida el tren: desde el día de su llegada a la estación de Saint-Lazare hasta la muerte de Picasso, el poeta barcelonés pasará a ser su amigo y confidente más próximo.

Unos meses más tarde, Marie-Thérèse da a luz a Maya. El verdadero nombre de la pequeña es María de la Concepción. Picasso la quiso llamar así en recuerdo de su hermana Concepción, la niña que había muerto hacía ya tiempo en La Coruña.

Aficionado puro a los toros, Picasso es el pintor por excelencia de la corrida. Sus más lejanos recuerdos lo retrotraen a los ruedos de Málaga, a donde su padre lo llevaba, y todas sus obras primeras están dedicadas a este tema. Cada viaje a España es la ocasión de ver nuevas corridas, como manifiestan estos dos cuadros. Todo en ellas lo atrae: el espectáculo animado por colores tornasolados, el contraste de luces y sombras y, sobre todo, el rito sangriento que enfrenta en un combate trágico al hombre y al animal.

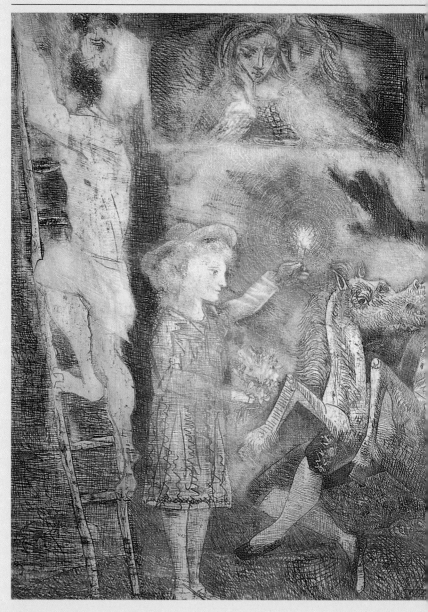

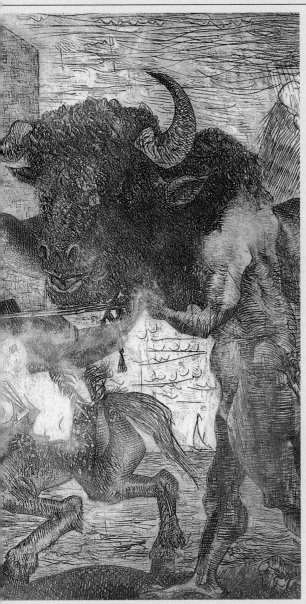

La «minotauromaquia» es un concepto inventado por Picasso para mezclar los dos temas del Minotauro y los toros. En el célebre grabado titulado *La minotauromaquia* (*izquierda*), 1935, el Minotauro avanza, amenazante, hacia una niña pequeña que sostiene una vela. La escena transcurre en la orilla del mar. Un hombre barbado huye por una escala. En el centro, una yegua asustada lleva sobre el lomo a la mujer torero con su espada. El grabado ilustra el combate entre las fuerzas del mal, de la noche, personificadas por el Minotauro, y las del bien, de la luz, representadas por la niña. En la mitología griega, el Minotauro es hijo de Pasífae, reina de Creta, y de un ser surgido del mar que tenía cuerpo de hombre y cabeza de toro, medio hombre y medio dios. A esta mitología que le fascina, Picasso añade la suya propia, la de su país: los toros, ese combate trágico y mortal entre el hombre y el animal, un animal que simboliza la fuerza al tiempo que es víctima. Picasso se identifica a menudo con el Minotauro y comenta: «Si marcáramos sobre un mapa todos los itinerarios que he hecho y los uniéramos por medio de una línea, quizá saldría un Minotauro».

En esta época, Picasso se pone a escribir poemas

La vida cotidiana se ha complicado. Están Olga
y Pablo, Marie-Thérèse y la pequeña Maya.
Los abogados, a los que pagará grandes cantidades,
nunca le conseguirán el divorcio de Olga: ella
no quiere divorciarse. Picasso está desbordado,
ha perdido la calma, la concentración. Sobre
todo, no consigue trabajar. En una carta escribe:
«Es la peor época de mi vida». En otoño, huye
a Boisgeloup, su refugio, su guarida. Allí,
en secreto, se pone a escribir. Escribe para él.
 Durante meses, no enseña a nadie lo que
escribe en sus libretas, que hace desaparecer

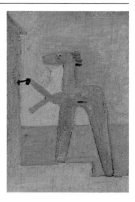

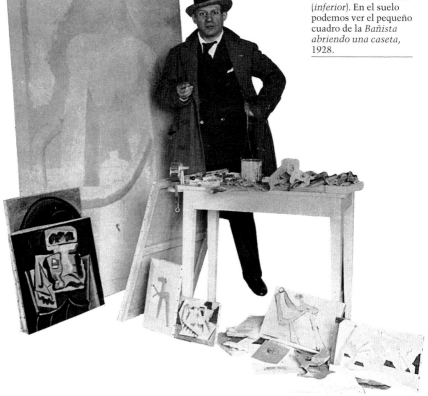

Picasso en su taller de
la rue La Boétie en 1929
(*inferior*). En el suelo
podemos ver el pequeño
cuadro de la *Bañista
abriendo una caseta*,
1928.

en cuanto llega alguien. Después, poco a poco, la necesidad de comunicarse le lleva a leer fragmentos de sus escritos a amigos cercanos. En algunos de sus primeros ensayos de Boisgeloup, siempre acosado por la idea de sustituir un arte por el otro, de escribir cuadros y pintar poemas, se sirve de gotas de color para representar objetos, palabras en los poemas.

Después se pone a escribir puntuando las frases visualmente, con colores, fuerte y esencialmente, de una manera muy suya.

Bañista abriendo una caseta, 1928 (página anterior, *superior*). Los cuadros de entre 1927 y 1929 muestran una representación extraña, retorcida y enigmática del personaje femenino. Las mujeres se desarticulan, adoptan aspectos grotescos o amenazadores. Es la parte más célebre de su obra, también la que creó mayor escándalo, puesto que Picasso la emprende con lo que hasta entonces parecía más sagrado en la pintura: la belleza femenina.

En marzo de 1935, Picasso deja de pintar durante ocho meses y se pone a escribir poemas («Sobre el dorso de la inmensa raja...», 1935, *izquierda*). Picasso siempre había sentido la pasión de la escritura en todas sus formas: «Si fuera chino –decía–, no sería pintor, sino escritor, y escribiría mis pinturas», contaba Claude Roy en 1956. «Después de todo, las artes no son más que una. [...] Se puede escribir una pintura con palabras, igual que se pueden pintar sensaciones en un poema». (Roland Penrose, 1982), como se muestra en el poema dibujado (*izquierda*).

Exactamente del mismo modo que hizo antes con los *collages*. Trata la palabra como si se tratara de un papel recortado, y el color del cuadro hace las veces de puntuación con la que separar las frases. Las palabras son como el color en el pincel de un pintor. ¡Colores que avivan las palabras, y que las palabras hacen arder! Las palabras hacen cantar el color y eso a Picasso le gusta, le gusta escribir. André Breton es uno de los primeros en acoger los escritos poéticos de Picasso con entusiasmo. Algunos de ellos aparecen publicados en un número especial de la revista *Cahiers d'Art*.

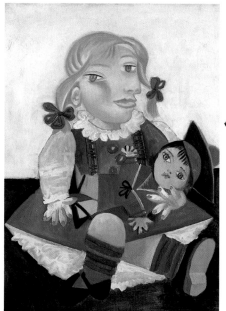

En 1936, estalla en España la guerra civil: Picasso, conmocionado, se pone del lado de la causa de los republicanos españoles

Retrato de Maya con muñeca, 1938 (*superior*). Un ojo de frente y el otro torcido, la nariz de perfil con dos orificios, la boca grande. Picasso retoma las técnicas cubistas para representarla desde dos ángulos a la vez. A pesar de las deformaciones, se reconoce bien a Maya, la hija de Marie-Thérèse y Picasso, pintada aquí a la edad de tres años. En este cuadro caótico, sólo la muñeca está representada de manera tradicional.

En marzo de 1936, Pablo se va a Jean-les-Pins con Marie-Thérèse y Maya. De nuevo está atormentado, presa de un humor sombrío. Sigue sin poder pintar y eso le sumerge en profundos vértigos. Durante seis semanas, Sabartés recibe cartas confusas, negras, contradictorias: «Te escribo en seguida para anunciarte que a partir de esta tarde abandono la pintura, la escultura, el grabado y la poesía para dedicarme por entero al canto». Unos días más tarde: «Continúo trabajando a pesar del canto y todo lo demás». Su humor es cambiante, angustiado y confuso. Algo se ha roto en el equilibrio exterior que necesita para trabajar con serenidad. De nuevo, un acontecimiento exterior va a obligarle a volver a sí mismo.

El 18 de julio de 1936 estalla en España la guerra civil, guerra en la que habrán de enfrentarse los

republicanos, que se encuentran en el poder, y las fuerzas sublevadas, bajo el mando de Francisco Franco. Picasso siempre ha profesado un amor vital, esencial, por la libertad: la suya y la de los demás. Con la guerra de España, es la de su pueblo, su país, la que se ve amenazada. Su simpatía se pone, sin duda, del lado del bando republicano. Comienzan a tomar cuerpo las Brigadas Internacionales por toda Europa para defender la causa de la libertad al lado de los republicanos españoles. Muchos de los amigos de Picasso parten, así, a luchar en España.

En esta época en la que pronto se abatirá sobre Europa el horror de la barbarie nazi, la guerra de España es una nube precursora: por toda Europa, los hombres y mujeres lúcidos saben que hay que resistir. Entre las filas de los republicanos españoles, en 1936, reviste un sentido más que simbólico: supone el comienzo de la lucha contra el fascismo.

Desde su retorno de Jean-les-Pins, Picasso está de humor más sociable. Acude casi todas las tardes a un café de Saint-Germain donde pasa largas horas charlando con sus amigos.

Una tarde, Paul Éluard le presenta a una de sus amigas, una joven seria de bellos ojos oscuros, llenos de fuego. De tono rápido

Dora Maar, la nueva compañera de Picasso desde 1936, es pintora y fotógrafa. Había comenzado a trabajar con Man Ray antes de que Paul Éluard le presentara a Picasso. Muy comprometida políticamente, fotografía todas las etapas de la realización del *Guernica* en el taller de Grands-Augustins (*inferior*).

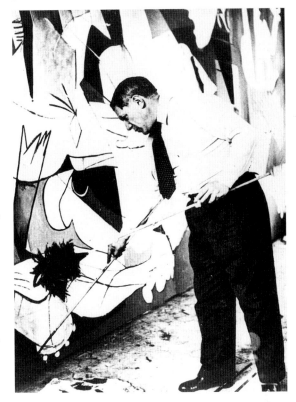

y decidido, inteligencia mercuriana y carácter
entero y directo, Dora Maar es pintora y fotógrafa.
Ha frecuentado los medios surrealistas. Su padre,
un rico yugoslavo, vive en Argentina, por lo que
Dora habla español con soltura. Pablo comienza
a entablar enseguida con ella largas y vibrantes
conversaciones... en español: la lengua de Pablo.
Y la otra lengua de Picasso, su pintura, Dora Maar
la comprende tan bien como la primera.

El Guernica, el cuadro más importante del siglo xx

En el verano de 1936, Picasso se encuentra en
Mougins, un pequeño pueblo situado en los Alpes
marítimos. Sus amigos están allí, a su alrededor: Dora
Maar, el editor de arte Christian Zervos y su esposa,
el poeta René Char, su marchante Paul Rosenberg,
y el pintor y fotógrafo Man Ray. En la terraza
del hotel donde se alojan Picasso, Éluard y Nush,
alrededor de la gran mesa de comedor, la conversación
vuelve una y otra vez sobre la guerra de España.

Las noticias son malas: el fascismo se extiende.
Los republicanos están siendo masacrados.
1937 es el año elegido por el Gobierno francés
para la Exposición Universal. Para los republicanos
del Frente Popular es vital que el Gobierno español
esté bien representado en ella, por ello deciden
pedirle a Picasso que cree algo para el pabellón
español, algo que muestre claramente al mundo
para qué bando son sus simpatías y su apoyo.
Picasso promete algo muy grande, que ocupará una
pared entera del pabellón español de la Exposición.
Pero para ello, hace falta un local inmenso donde
trabajar. Es Dora Maar quien lo encuentra, en la
rue de Grands-Augustins, en pleno centro de París:
una hermosa casa del siglo XVII.

El 1 de mayo de 1937 llega a París la atroz noticia:
los bombarderos alemanes al servicio de Franco
han atacado salvajemente el pequeño pueblo vasco
de Guernica. Han lanzado las bombas a la hora
en que las calles están llenas de gente, por lo que
el número de inocentes muertos es atroz.

Un mes después del funesto episodio, el 4 de junio
de 1937, sale un cuadro del taller: el *Guernica*

En 1937, Picasso
graba dos láminas
acompañadas de
un poema: *Sueño
y mentira de Franco*,
que son una protesta
implacable contra
la tiranía del general.
El dictador español
aparece representado
como una especie
de «Mambrú
se fue a la guerra»,
cuyas aventuras
se cuentan en
dibujos rectangulares
que recuerdan a un
cómic. Acompaña
esta obra de una
denuncia: «...gritos de
niños, gritos de mujeres,
gritos de pájaros, gritos
de flores, gritos de
maderos y de piedras,
gritos de ladrillos, gritos
de muebles, de camas, de
sillas, de cortinas,
de cacharros...».
La violencia de
su reacción ante la
tragedia que desgarra
su país es indicativa
de hasta qué punto
Picasso sigue siendo
español.

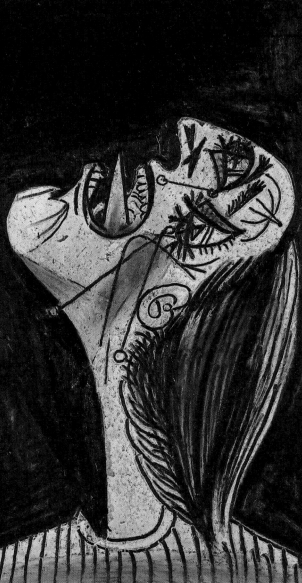

Es difícil imaginar que
estos modestos bocetos
(*izquierda*) hayan dado
lugar a la creación
pictórica más poderosa
de Picasso, en 1937:
el *Guernica* (páginas
desplegables),
símbolo de la revuelta,
del grito de indignación
antes los horrores
del fascismo. Entre
el 1 de mayo y finales
de junio de 1937,
Picasso hace cuarenta
y cinco bocetos. Los
elementos principales
aparecen desde los
primeros esbozos:
el toro, la portadora de
luz y el caballo. Picasso
explica en este cuadro
el drama universal de
la guerra, de la violencia
ciega, de los niños
muertos, las madres
afligidas. Se sirve de su
universo personal y
retoma las figuras
de la corrida: el caballo
y el toro, símbolo
de la «brutalidad
y la oscuridad».
La tonalidad general
de los colores es la del
duelo: Picasso limita
su paleta al negro,
al blanco y al gris.
Las formas son planas
y simplificadas, como
si fuera un cartel.
«¡Cómo sería posible
desinteresarse de los
otros hombres y, en
virtud de qué indolencia
marfilina, separarse
de una vida que
ellos entregan
tan copiosamente?
No, la pintura no está
hecha para decorar
las habitaciones. Es un
instrumento de guerra
ofensivo y defensivo
contra el enemigo.»

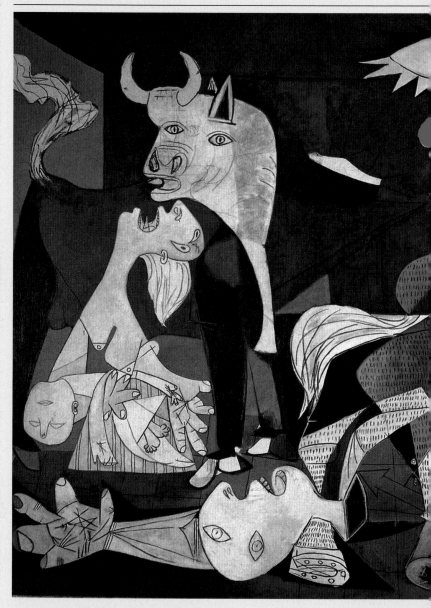

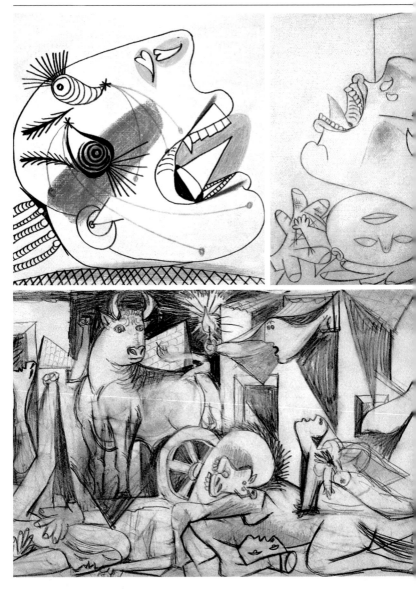

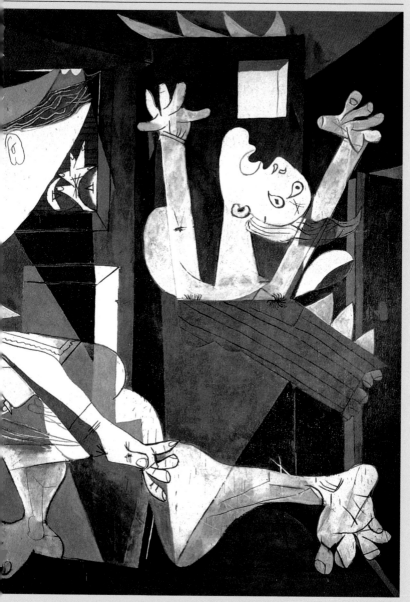

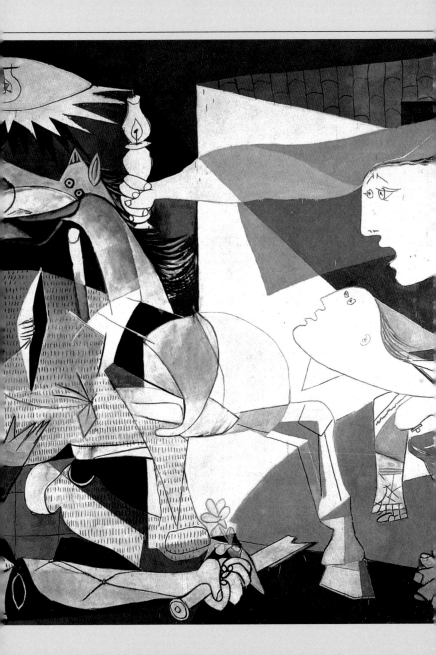

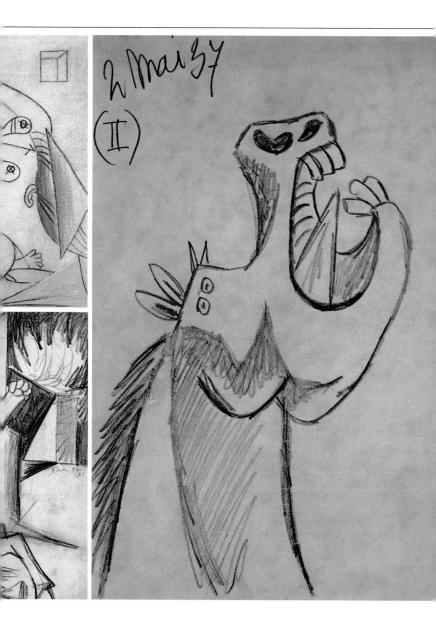

aparece ante los ojos del público. A la más horrible de las masacres Picasso responde con el cuadro más violento y conmovedor que posiblemente se haya pintado jamás. A los sangrientos bombarderos ciegos del horror y la necedad, Picasso responde con los grandes ojos abiertos por una bomba de ácido sulfúrico. El *Guernica* pasará a ser, por derecho propio, el gran cuadro histórico del siglo XX.

••La rabia retorciendo el dibujo de la sombra [...] el caballo abierto de par en par al sol que lo lee a las moscas que hilvanan a los nudos de la red llena de boquerones el cohete de azucenas [...] las banderas [...] en el negro de la salsa de la tinta derramada en las gotas de sangre que lo fusilan.**••**

Sueño y mentira,
Picasso, *Escritos*, 1937

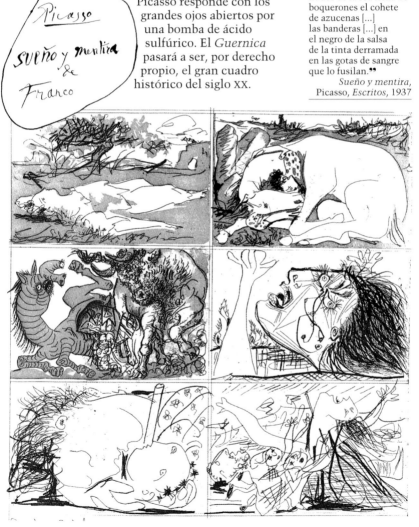

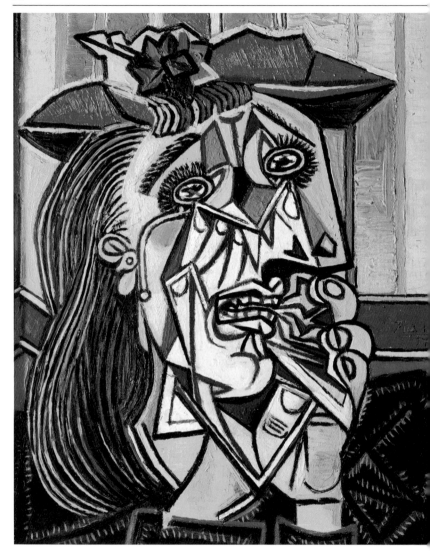

Verano de 1939. El año ha transcurrido bajo el signo de un doble rostro , una presencia doble: Marie-Thérèse y Dora. Picasso ha pintado innumerables retratos donde un rostro sustituye al otro. Un día de enero, incluso pinta toda una serie de retratos de una y la otra en la misma pose. Dora: su rostro profundo fascina a Picasso y la pinta una y otra vez, llorosa, suplicante, con el rostro surcado de lágrimas.

CAPÍTULO 6

ERRORES Y TORMENTOS

La mujer que llora, 1937 (*izquierda*). Las emociones muy fuertes se experimentan físicamente y hacen sufrir transformaciones visibles. Son todos estos sentimientos mezclados los que Picasso intenta expresar por medio de la pintura. Dora Maar en 1941 (*derecha*).

En Europa, los acontecimientos políticos se precipitan. Hitler en Alemania, Mussolini en Italia, Franco en España: está presente la sombra de la guerra. La palabra está en boca de todos. Picasso se sienta todas las noches en un café de Antibes, donde pasa el verano con Dora; en las conversaciones, parece que nadie duda de que va a estallar la guerra.

Pesca nocturna en Antibes, 1939 (*inferior*). Es el cuadro más importante de Picasso desde el *Guernica*. En julio de ese año, Picasso pinta esta escena de la vida cotidiana del puerto:

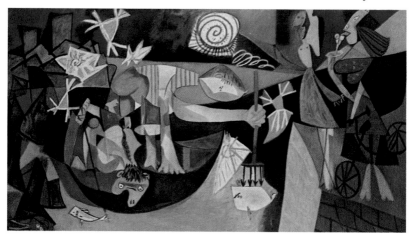

Europa se hunde en la guerra. Picasso tiene que interrumpir su Pesca nocturna en Antibes

En otoño, Hitler invade Polonia. Los franceses son movilizados. Como en 1914, Picasso ve partir a sus amigos franceses, y el pueblo se llena de soldados. Con especial irritación por tener que interrumpir su *Pesca nocturna en Antibes*, dice en broma que han declarado la guerra solamente para contrariarlo. Abandona Antibes y regresa a París.

Al llegar a París, tras una noche penosa en un tren abarrotado, Picasso encuentra la ciudad en un estado de efervescencia y de pánico. Se teme un bombardeo inmediato. Picasso se marcha rápidamente a Royan, acompañado por Dora Maar, Sabartés y el perro *Kasbek*. Marie-Thérèse y Maya ya están allí.

En Royan tiene alquilado un apartamento en el último piso de una villa. Vista inexpugnable sobre el mar... «Estaría bien para alguien que se creyera

la pesca nocturna con lámpara de carburo. La gran lámpara colocada en la parte delantera de la barca atrae a los peces. Con una horca de cuatro dientes, uno de los pescadores arponea un pez cuadrado; el otro se inclina peligrosamente por encima del agua para pescar a mano. Dos espectadoras –Dora Maar y Lacqueline Lamba, la mujer de André Breton–, se pasean por el muelle mientras comen un helado y sujetan una bicicleta. La noche mediterránea está representada por los colores azul oscuro y malva.

pintor», dice irónicamente Picasso. Sin embargo, va a pintar en esta casa. Y cuando pinta, la guerra está lejos. Pero no tiene material: en lugar de lienzos, utiliza láminas; en lugar de paleta, fondos de silla de madera; y como no tiene caballete, pinta en el suelo, de cuclillas. En plena guerra y plena debacle, Picasso pinta, y eso es lo que le impide caer presa del pánico general que se ha apoderado de los franceses.

Un día del verano de 1940, Picasso ve entrar en Royan a los cascos de acero alemanes con su siniestro despliegue de tanques y cañones. Pétain y Hitler han firmado el armisticio. Francia está ocupada. No hay ya razón para que Picasso se quede en el exilio voluntario de Royan. Vuelve a París y se instala definitivamente en el taller de la rue des Grands-Augustins.

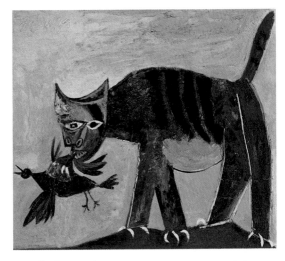

Gato y pájaro, 1939 (*inferior*). La amenaza de una guerra mundial planea sobre Francia. Picasso nunca pintará la propia guerra, pero durante todo este período, su pintura está impregnada de violencia, de la angustia que acompaña a la guerra. Y los temas más cotidianos, como un gato o un pájaro, se transforman en imágenes de una crueldad casi insufrible.

Restricciones, dificultades de avituallamiento, privaciones de todo tipo: la vida en París durante la ocupación es dura. Las sirenas de alarma silvan todos los días. Se circula poco. Picasso sale rara vez de su barrio, excepto para ir a ver a Marie-Thérèse y a Maya, a las que ha instalado en el boulevard Henri IV, o para ir a comer con amigos al pequeño restaurante Le Catalan, llamado así en su honor, a dos pasos de su casa.

«Picasso pinta cada vez más como Dios o como el diablo» (Paul Éluard)

La atmósfera es tensa. A pesar de todo, hay que inventar una nueva forma de vivir. Hay que reaccionar. Para Picasso, eso quiere decir buscar vías en las que siga siendo posible crear a pesar de la destrucción

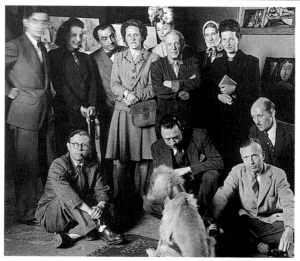

El 19 de marzo de 1944, se organiza en el apartamento de Louise y Michel Leiris una lectura entre amigos de la obra de teatro de Picasso *El deseo atrapado por la cola*, dirigida por Albert Camus y con acompañamiento musical de Georges Hugnet (*izquierda*). Jean-Paul Sartre hace el papel de Extremo Gordo; Dora Maar, de La Angustia Gorda; y Picasso, del Gran Pie. De izquierda a derecha: Jacques Lacan, Cécile Éluard, Pierre Reverdy, Louise Leiris, Zanie de Campan, Pablo Picasso, Valentine Hugo, Simone de Beauvoir; sentados: Jean-Paul Sartre, Albert Camus, Michel Leiris y Jean Aubier. Asisten también a la representación Germaine Hugnet, Raymond Queneau, Jacques Laurent Bost, Brassaï, Jaime Sabartés, y Georges Braque y su esposa. Todos hablan de esta sesión de lectura como de un hecho memorable.

que hay por todas partes. Una larga y glacial tarde de invierno de 1941, Picasso encuentra un cuaderno viejo. En la cubierta escribe un título: *El deseo atrapado por la cola*. Lo que sigue es una obra de teatro en seis actos, una tragicomedia bufa, una farsa, con personajes que se llaman Gran Pie, Angustia Gorda o La Tarta y que hablan fundamentalmente de comida. Picasso crea la obra mediante la escritura automática, la escritura de los surrealistas.

A comienzos del año 1944, Paul Éluard escribe: «Picasso pinta cada vez más como Dios o el diablo». Y añade: «Ha sido uno de los pocos pintores que se ha conducido como debe ser, y continúa haciéndolo». Y es cierto. Durante la guerra, algunos artistas se dejan seducir por las propuestas de los alemanes, que intentan «comprar» a los artistas franceses.

Picasso realiza una pintura «revolucionaria» ante las narices de los ocupantes nazis

La reputación de revolucionario de Picasso habría bastado por sí sola para condenarlo. Él es maestro incontestable en todo lo que Hitler teme más del arte moderno; es el creador de lo que los nazis

llaman el «arte degenerado» (*Kunstbolchevisumus*). Con el *Guernica* había manifestado claramente su odio hacia el fascismo. Un día, la Gestapo va a su casa a investigar. Al ver una foto del *Guernica* sobre una mesa, un oficial nazi le pregunta: «¿Es usted quien ha hecho esto?». «¡No, habéis sido vosotros!», dice Picasso.

En primavera de 1944, aparece en público en el entierro de su amigo Max Jacob: Max ha sido detenido por ser judío y deportado a un campo de concentración, donde muere.

El siniestro segundo plano de la guerra y las privaciones se deja sentir en muchos de los cuadros de este período. Como siempre, Picasso pinta lo que ve. En este período de guerra, pinta incontables cráneos de animales iluminados débilmente por velas; puerros, salchichas; cuchillos puntiagudos, desnudos y brillantes; tenedores retorcidos, famélicos, podríamos decir. Todo en estas naturalezas muertas recuerda a la guerra.

La mañana del 24 de agosto de 1944, todo París se despierta con el fuego de francotiradores. La ciudad se libera y se apodera de ella una febril excitación. Picasso se encuentra en pleno centro, en el corazón mismo de la batalla por la liberación. Llegan amigos furtivamente a la rue des Grands-Augustins para contarle hora por hora el desarrollo de los acontecimientos. Se van de allí bajo las explosiones y los cañonazos. Picasso se lanza a trabajar ahora que las ventanas del taller amenazan con estallar en pedazos de un momento a otro. Mientras trabaja, canta a pleno pulmón para acallar el estrépito de las calles.

Cuando apenas ha cesado el crepitar de las armas, comienzan a llegar los amigos que han servido en los ejércitos aliados. Durante toda la guerra, ha habido pocas noticias sobre Picasso. Se sabía que estaba en París. En el París liberado, ¡se inicia una carrera para ver quién lo encuentra! Pronto, la cantidad de visitantes que se agolpan a su alrededor es casi agobiante. Todas las mañanas, la larga y estrecha sala del piso inferior del taller está llena a reventar de visitantes que esperan y que

El hombre del cordero, vaciado en bronce en 1943 (*inferior*). Picasso ofrece un ejemplar en 1950 al Ayuntamiento de Vallauris. Aún se puede ver hoy en una pequeña plaza de la ciudad.

van entrando en pequeños grupos en el taller de escultura que se encuentra en el mismo piso. Picasso es literalmente asediado, sobre todo por estadounidenses e ingleses, que no hablan francés ni español. El pintor dejará una impresión profunda en las miles de personas que llegan a verlo en esos días de la liberación.

Françoise Gilot, Picasso y su sobrino Xavier Vilató, en la playa de Golfe-Juan, verano de 1948 (*inferior*).

Su nueva modelo es una pintora que va a convertirse en su pareja: Françoise Gilot

Otoño de 1945. Picasso acaba de conocer a Fernand Mourlot, impresor. El trabajo de Mourlot le gusta enormemente y le da ganas de volver a trabajar con el grabado, cosa que no hace desde 1919. Va casi todos los días al taller de grabado de Mourlot. Desde las primeras litografías aparece un nuevo rostro de mujer amada: Françoise Gilot, a la que conoce desde hace dos años y que, en 1945, se va a ir a vivir con él. La primavera siguiente, Picasso lleva a Françoise al sur de Francia, «su paisaje», como él lo llama. Con ella, que es joven, bella y pintora, Picasso vuelve a ser feliz. Tras los terribles años de la guerra, vuelve a discurrir la libertad, y también la libertad creadora. Picasso se pone a trabajar denodadamente: muchas litografías con Mourlot, pero también muchos cuadros nuevos. Muchos retratos de Françoise –*Cabezas de Françoise*–, y después otra vez faunos, centauros mitológicos y, de nuevo, minotauros:

ese Minotauro que vuelve con el Mediterráneo y por el que siente una ternura muy particular, como si fuera un poco él mismo. Y en este rebaño mitológico, entre los faunos, los centauros, las cabras y los bailarines desnudos, aparece un nuevo animal: la lechuza. Hace algún tiempo, le han regalado una que estaba herida. Picasso la ha curado y se han tomado cariño mutuo. El pintor está fascinado por la lechuza, por sus ojos brillantes y fijos, su mirada obstinada y distante, su mirada sabia.

Siempre ha adorado a las aves. La lechuza y la paloma, en apariencia tan distintas, son las compañeras de toda su vida. Y las dos tienen una significación profunda para él, sin duda cargada de una superstición misteriosa.

La lechuza, con su cabeza redonda, parece mirar al propio ser de Picasso. Un día, para hacer una broma, el artista coge una ampliación de una foto de sus propios ojos y coloca encima una hoja de papel en blanco, donde dibuja la cabeza de una lechuza. Hace dos orificios en el papel... ¡y el resultado es sorprendente!

En septiembre de 1946, el conservador del Museo de Antibes pone a disposición de Picasso sus grandes y luminosas salas para que pueda trabajar en ellas. ¡Qué regalo tan maravilloso! Picasso instala enseguida sus talleres. Todas las pinturas hechas allí formarán los fondos del futuro Museo Picasso de Antibes.

A finales de este verano, Françoise espera un hijo de Picasso. Claude nacerá en la primavera de 1947.

"Pablo trabajó en otros retratos de mí. Parecía buscar con interés el modo de realizar [...] un símbolo diferente, pero siempre le salía el óvalo lunar y las formas vegetales. Esto lo exasperaba y decía: «No puedo hacer nada. El pintor no elige. Son las formas las que se le imponen**"**.
Françoise Gilot
y Carlton Lake,
Vivre avec Picasso, 1973

Françoise como sol, 1946 (*superior*). «Los ojos de Picasso», 1946 (*inferior*).

Las dos palomas de Picasso: *La paloma de la paz* y su hija Paloma

En 1949 se celebra en París un gigantesco congreso por la paz, organizado por el Partido Comunista. Picasso se ha adherido al Partido hace cinco años, justo tras la liberación, al igual que cierto número de intelectuales.

Adherirse al Partido Comunista había tenido un sentido activo en la lucha contra el nazismo durante la guerra. Picasso declara en esta época: «Nunca he considerado la pintura como un arte de simple recreo, de distracción... Estos años de terrible

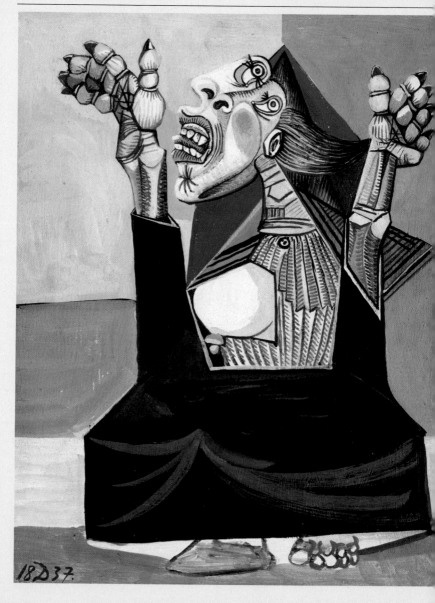

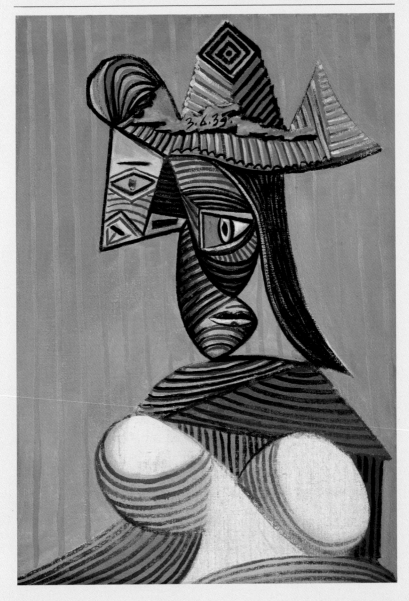

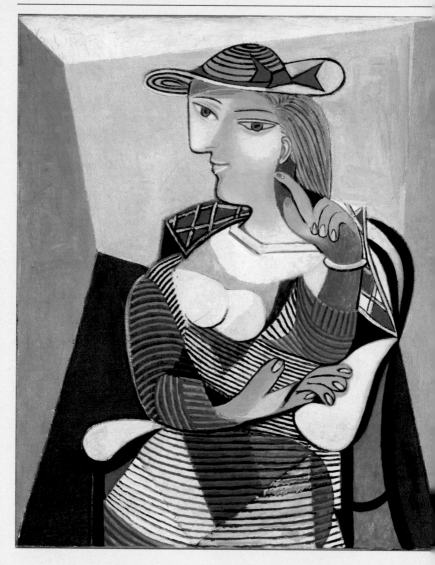

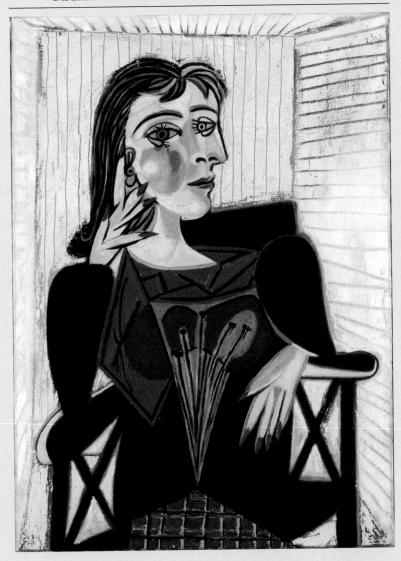

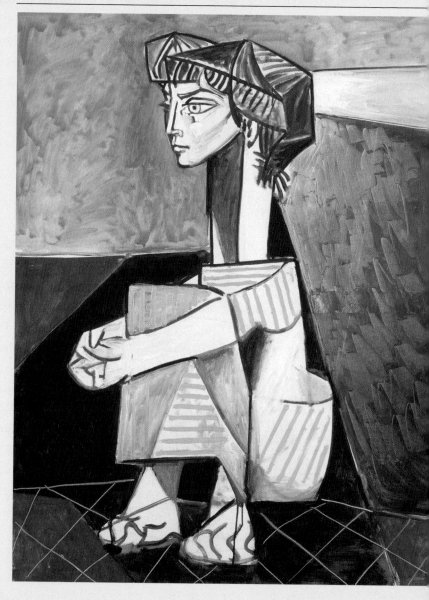

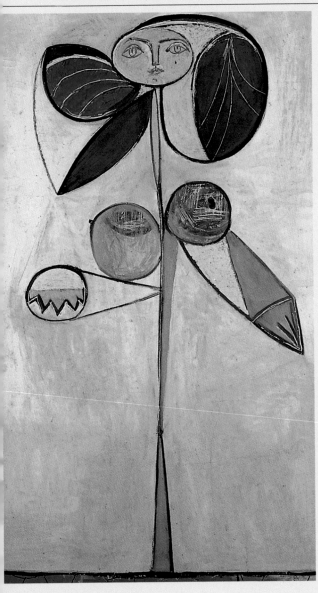

Cada uno de los retratos de Picasso expresa una visión particular de las mujeres: la mujer monstruosa y asustada de *La suplicante*, 1937 (*véase* pág. 98), expresa el sufrimiento de las desoladas por la guerra civil española. El rostro del *Busto de mujer con sombrero a rayas*, 1939 (*véase* pág. 99), parece haber absorbido los motivos gráficos de su entorno, en este caso, las rayas del sombrero.

Para cada mujer de su vida, Picasso inventa un estilo. Las formas de *Marie-Thérèse* son expresadas con líneas curvas y armoniosas (*Marie-Thérèse*, 1937, *véase* pág. 100). Dora Maar es representada a menudo con colores vivos y formas puntiagudas: largas uñas, mentón voluntarioso, ojos chispeantes (*Dora Maar*, 1937, *véase* pág. 101). En *Retrato de Jacqueline*, 1954 (*véase* pág. 102), Jacqueline Roque es para Picasso la mediterránea por excelencia. En *La mujer flor*, 1946 (*izquierda*), el abundante cabello de Françoise Gilot se irradia en forma de pétalos. Y su fino talle se adelgaza hasta convertirse en tallo de senos redondos y abiertos.

opresión me han demostrado que debo combatir no sólo mediante el arte sino también con toda mi persona» (5 de octubre de 1944).

En enero de 1949, el Partido Comunista pide a Picasso que diseñe un cartel que simbolice el movimiento por la paz. Picasso dibuja una paloma. Como las palomas blancas que tiene en jaulas en el taller de la rue des Grands-Augustins, como las de Montmartre, como las de Gósol, las de La Coruña y las de los árboles de su infancia en Málaga... En la primavera de 1949, la paloma de Picasso aparece en los muros de todas las ciudades de Europa.

Esa misma primavera, aparece otra paloma en la vida de Picasso: su hija Paloma. El pequeño Claude tiene ahora tres años. Paloma es la segunda de los hijos que Jacqueline tiene con Picasso.

Vallauris: una pequeña ciudad provenzal de tejados rosa, al fondo de un valle, rodeado de pinares

Desde las afueras de la ciudad se escalonan terrazas de viñas, olivares y lavanda. Picasso ha descubierto Vallauris hace ya algunos años en sus paseos con Éluard. Y Vallauris lo seduce desde la primera vez. En 1948 se instala en esta ciudad con Françoise y el pequeño Claude.

Vallauris es la ciudad de la cerámica y los alfareros, arte que Picasso ha descubierto un año antes. Muy pronto aparecen en los estantes de los alfareros de Vallauris filas de cántaros con forma de paloma, toro, lechuza, ave de presa o cabeza de mujer. Pero Picasso aterroriza a sus amigos alfareros con su audacia en el tratamiento de los materiales. Desafía, por ejemplo, todas las leyes de la cocción en alfarería... Llega a hacer cosas absolutamente imposibles. Coge una jarra que el maestro alfarero acaba de tornear

La mona y su cría, 1951 (*inferior*). Gracias a los objetos encontrados –aquí, dos coches de juguete, un cántaro y una pelota de ping-pong–, que sumerge en yeso, Picasso emprende una serie de esculturas y descubre al mismo tiempo una nueva técnica: la del objeto al azar, un azar muy trabajado, por supuesto.

y comienza a modelarla con los dedos. En primer lugar, aprieta el cuello de modo que la panza de la jarra se vuelva resistente a su tacto, como una pelota. Después, con unas hábiles torsiones y presiones, transforma el objeto utilitario en una paloma ligera, frágil, que desprende vida... «Ya ve usted –dice–, que para hacer una paloma, ¡hay que comenzar por retorcerle el cuello!» Es un movimiento de la mano de una delicadeza increíble: si la presión se calcula mal, hay que hacer de todo una bola y volver a comenzar. Con Picasso, tal accidente no ocurre jamás.

En Vallauris, Picasso es feliz y se siente bien. Vallauris es para él un lugar de recreación, de relajación, en medio de esta nueva familia de alfareros que se han convertido en sus amigos. Todas las mañanas, aparece en el taller de alfarería en pantalones cortos, sandalias y camiseta. A menudo, va a bañarse después de trabajar, al final de la mañana. Es activo, todos sus gestos muestran una vitalidad extraordinaria. Sólo sus cabellos blancos delatan su edad. Picasso tiene cerca de setenta años.

Está muy absorbido por su nueva familia. Pinta y dibuja a sus hijos Claude y Paloma, sus juegos y sus juguetes. Son niños como los que a él le gustan: alegres, intrépidos, implacables, desbordantes de vida. Le encanta jugar con ellos y fabricarles pequeños muñecos en un santiamén mediante trozos de madera decorados con unos pocos trazos de tiza, o animales que recorta en trozos cartón para darles expresiones tan graciosas que hacen reír hasta a los adultos. Enseña a Claude a nadar y a hacer muecas. La playa de Golfe-Juan es el principal terreno de juego, y el baño de la mañana se prolonga a menudo hasta el mediodía.

En 1950, se extiende pronto por la costa la noticia de que la familia de Picasso se encuentra todos los días en una playa concreta hacia la hora del almuerzo. El resultado es que suele congregarse mucha gente en el restaurante de la playa.

Así nace en Vallauris la leyenda de su presencia cotidiana. Pero, en este inicio de la década de 1950, el fenómeno es de escala nacional: el nombre de Picasso está convirtiéndose en un símbolo.

Esta *Lechuza con cara de hombre* se modeló con barro de Vallauris en 1953 (*superior*). Picasso había descubierto Vallauris hacía pocos años. Durante una corta visita al taller del alfarero Georges Ramié, Picasso toma un poco de barro y se entretiene modelando. Vuelve poco tiempo después. Se queda tan encantado al ver la consistencia que han tomado sus pruebas al cocerse que se pone enseguida a hacer cerámica, con pasión. Este arte, donde se combinan la escultura, la pintura y el dibujo, es para Picasso la «escultura sin esfuerzo».

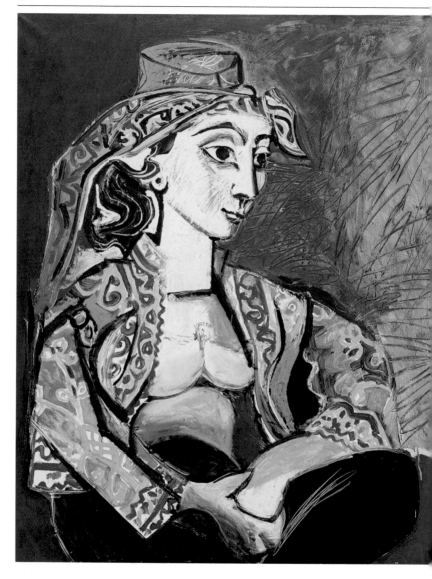

La villa La Californie es un gran edificio de estilo Belle Époque, situado en la zona alta de Cannes. Las habitaciones son frescas y luminosas; la luz entra a raudales por todos lados a través de grandes ventanales. Picasso acaba de atravesar un período sombrío y difícil, y a comienzos del verano de 1955 no aspira más que a huir de visitantes y periodistas con preguntas indiscretas, a evitar toda publicidad.

CAPÍTULO 7

LOS DÍAS LUMINOSOS

Retrato de Jacqueline vestida de turca, 1955 (*izquierda*). Picasso la representa así porque encuentra que Jacqueline se parece a una de las odaliscas del cuadro de Delacroix titulado *Las mujeres de Argel*. Picasso en la década de 1950, dibujando una corrida (*derecha*).

Dos años antes, Françoise y Picasso se han separado y ella se ha llevado a los niños. La indiscreción de los periódicos, que acosan ahora a Picasso como a una estrella de cine, viene a añadirse a la confusión de este momento doloroso. Esta crisis de la vida privada, con todas las conmociones que entraña, va a desencadenar una profunda crisis estética.

Durante el invierno de 1953-1954, Picasso se encierra en la villa vacía de La Galloise, en Vallauris, y ejecuta con frenesí ciento ochenta y nueve dibujos sobre el tema del «pintor y su modelo», que serán reproducidos en la revista *Verve*. Como escribe Michel Leiris, Picasso ilustra en ellos el «diario de una detestable época en el infierno», que resume de modo amargo y cruel el drama de la creación, la dualidad insoluble entre el arte y la vida, entre el arte y el amor: la mujer debe ser pintada, pero también amada, y, sea cual sea su genio, el artista no es menos hombre, por lo que está sometido al envejecimiento y la muerte. En estas variaciones, vemos a Picasso como *clown,* viejo enmascarado y mono, pintando a una mujer joven y hermosa.

En febrero de 1954 conoce en la alfarería Madoura a Jacqueline Roque, una mujer joven y divorciada, madre de una niña pequeña llamada Catherine. Picasso y Jacqueline se instalan en Cannes, en la

En la serie dedicada al tema del pintor y su modelo, de 1953-1954, este dibujo, de enero de 1954 (*izquierda*), se caracteriza por el recurso de la mascarada y la inversión de géneros: los dos personajes están enmascarados. El pequeño *clown* barrigón tiene el rostro del artista y sujeta una máscara de mujer, mientras que la joven arrodillada sujeta una máscara de hombre barbudo.

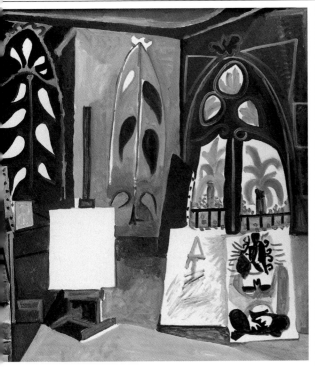

En 1955, Picasso se instala en Cannes, en La Californie. Esta villa está rodeada de un jardín exótico y exuberante. Picasso arregla la sala de estar como taller, con lo que transforma así este universo barroco y recargado en un lugar para pintar. La serie de los *Talleres*, realizada entre octubre de 1955 y noviembre de 1956 (*izquierda, El taller de La Californie, 30 de marzo*), comprende una quincena de cuadros de distintos formatos y colores que abarcan desde una exuberancia colorida meridional, que no deja de evocar a Matisse, a una austeridad española que recuerda a Velázquez. Picasso los llama «paisajes de interior». La utilización del fondo negro, el juego de positivo-negativo de las formas recortadas de la carpintería, la luminosidad del blanco reservada al lienzo del centro, los arabescos decorativos del plato marroquí y las palmeras son referencias al estilo de Matisse.

villa La Californie. Con Jacqueline, Picasso recupera la calma que le hace falta para trabajar. Sus veinte últimos años estarán dedicados a la relectura de la pintura del pasado, la pintura de la pintura.

En La Californie, Picasso reconstituye el batiburrillo inverosímil que forma su decorado cotidiano

En La Californie, las habitaciones se comunican entre sí por medio de grandes puertas. Picasso utiliza todas las habitaciones como talleres: en cada una hay algo que está en proceso de ejecución. Es la jungla de siempre de Picasso: objetos raros y heteróclitos, cajas abiertas aquí y allá, flores secas en un jarrón, ropa acumulada, una lámpara de forma extraña, comida... La noche cae soberbiamente sobre las colinas, y Picasso trabaja, juega con los perros

o la cabra, recibe a sus amigos:
Kahnweiler, Sabartés, los Leiris,
Tristan Tzara, Jean Cocteau
y Jacques Prévert; son amigos
cercanos, siempre bienvenidos,
siempre acogidos en la gran
mesa. Después de comer, se
despeja la mesa del comedor
sobre la que Picasso trabaja con
sus cerámicas o sus dibujos.

Ese verano, el cineasta
Clouzot graba una película sobre
Picasso. La idea de Clouzot es filmar, gracias
a una técnica de su invención, el proceso de creación
de Picasso: el espectador ve el cuadro que se realiza
como por arte de magia ante sus ojos. Picasso
mismo, durante el estreno de la película, queda
encantado del espectáculo.

El artista acaba de terminar una gran serie
de quince pinturas, *Las mujeres de Argel*, que

Las mujeres de Argel,
de Delacroix (*superior*).
*Las mujeres de Argel,
según Delacroix*, de
Picasso, 1955 (*inferior*).
Al imitar a Delacroix,
Picasso mantiene
la composición del
cuadro y los personajes,
pero los reinterpreta.

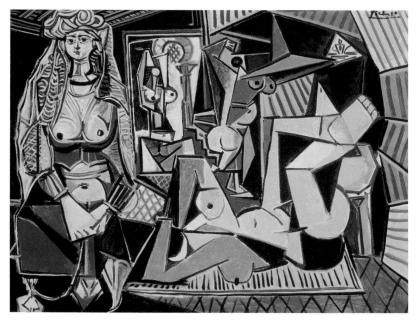

son variaciones sobre el cuadro de Delacroix.
Picasso llevaba mucho tiempo pensando en ello.
Françoise Gilot cuenta que el pintor la llevaba
a menudo al Louvre a ver este cuadro. Después,
cuando conoce a Jacqueline, queda impresionado
por su parecido con una de las mujeres sentadas.
No sólo su físico «oriental», con los grandes
ojos negros y almendrados, y la nariz que nace
de la prolongación de la frente, sino también
su temperamento tranquilo y sensual, la hacen
semejante a una odalisca. A este encuentro,
de orden afectivo, se añade el choque de la
muerte de Matisse en noviembre de 1954. Matisse
pintó innumerables odaliscas. «A su muerte
–dice Picasso–, me ha legado sus odaliscas...
¿Por qué no íbamos a heredar de los amigos?»
Las mujeres de Argel simbolizan el mito de Oriente,
del harén, de la voluptuosidad sensual y colorida,
pero también, en el aspecto formal, el problema
pictórico, propio de Matisse, de la integración
de una figura en un fondo ornamental.

Cuando se le interroga sobre tanta cantidad
de estudios, responde: «El hecho de pintar una
cantidad tan grande de estudios es simplemente
parte de mi forma de trabajar. Hago cientos
de estudios en algunos días, mientras que otro
pintor puede pasar cien días con un solo cuadro.
Para continuar, abriré ventanas, pasaré detrás
del lienzo y, quizá, se produzca alguna cosa».

Compra el maravilloso castillo de Vauvenargues, en el corazón del paisaje de Cézanne

Un día de 1958, Picasso llama por teléfono a su
amigo Kahnweiler para decirle: «¡He comprado
el Sainte-Victoire!». Pensando que se trataba
de uno de los numerosos cuadros de Cézanne que
representan el monte Sainte-Victoire, Kahnweiler
le pregunta: «¿El qué?»... Picasso tiene que
convencerle de que no se trata de un cuadro de
Cézanne, sino de una propiedad de ochocientas
hectáreas alrededor del viejo castillo de Vauvenargues,
situado en la falda norte del monte. La compra se
realiza con gran rapidez.

Picasso se instala
entre 1958 y
1961 en el castillo de
Vauvenargues (*inferior*),
en la zona donde
vivía Cézanne, cerca
de Aix-en-Provence.

La imitación de los
maestros antiguos es
un tema que ha acosado
a todos los artistas
de los siglos XIX y XX
en un momento u otro
de su obra: pintores
como Manet o Cézanne,
músicos como Prokofiev
o Stravinski, poetas
como Cocteau.
El fin perseguido
es casi siempre
el mismo: ajustarse
a una disciplina
clásica, imitarla para
comprenderla mejor
y finalmente apartarse
de ella.

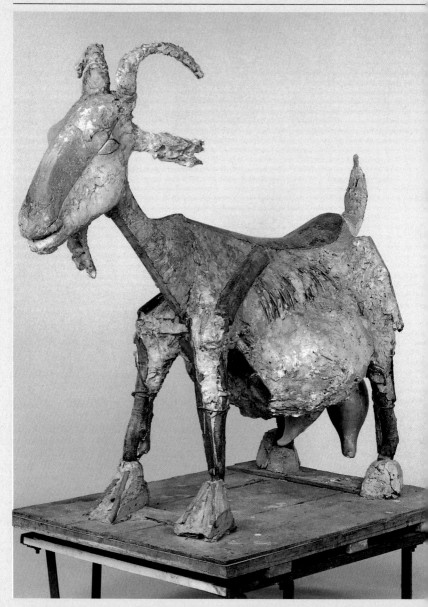

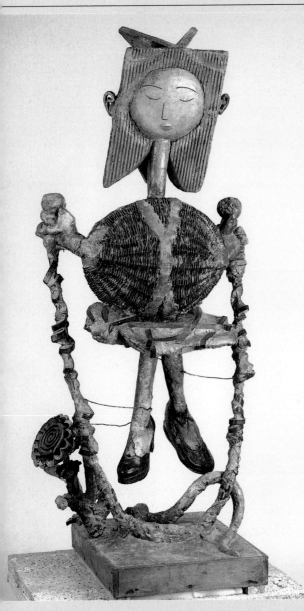

Desde de 1941,
la escultura se ha
convertido para Picasso
en una actividad
principal. Y en ella,
de nuevo, innova:
se pone a ensamblar
objetos irregulares,
raros, encontrados
en vertederos
o descampados. Así,
un sillín de bicicleta
y un manillar oxidado
se convierten en una
cabeza de toro llena
de vida; o un viejo
trozo de chatarra
se transforma en
un gran y noble pájaro.

La cabra, 1950 (página
anterior). El lomo es
una hoja de palmera;
el vientre hinchado,
una cesta de mimbre;
las patas son de trozos
de madera y chatarra;
la cola es un hierro;
los cuernos y la perilla,
ramas de vid; las
orejas son de cartón;
el esternón es una
lata de conserva; las
ubres, dos cacharros
de cerámica; el sexo
lo forma una tapadera
metálica doblada en
dos; y el ano, un trozo
de tubo metálico. Todos
estos elementos están
ensamblados con yeso.
Después, la cabra ha
sido vaciada en bronce.

*Niña saltando
a la cuerda*, 1950
(*izquierda*). Dos zapatos
viejos, una cesta para
el cuerpo, un molde de
tarta para la flor, cartón
ondulado para los
cabellos. La escultura
no toca el suelo.

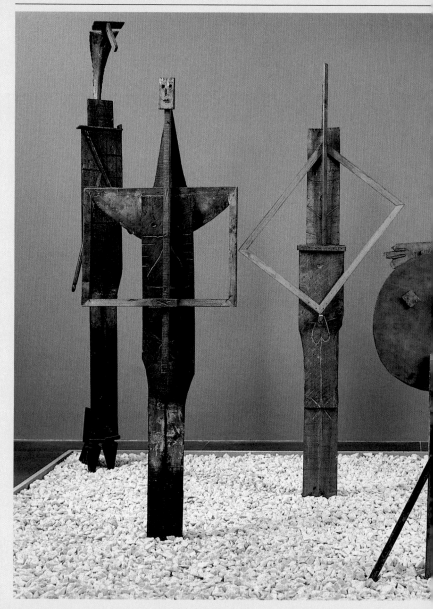

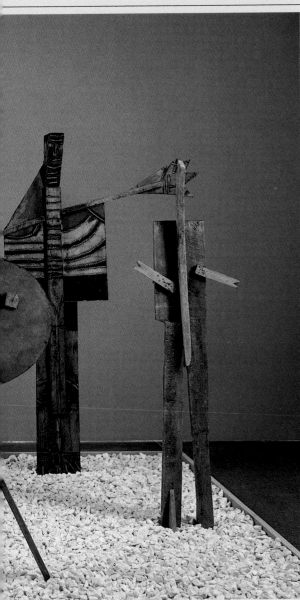

Picasso lo guarda todo y recoge lo que cae en sus manos con la idea de que «siempre servirá para algo». Ingenioso manitas y «trapero», sabe devolver a la vida a los objetos más abandonados y cotidianos al metamorfosearlos con el genio de su invención.

Los bañistas, 1956 (*izquierda*). Son seis, de izquierda a derecha: *La saltadora, El hombre de las manos juntas, El hombre fuente, El niño, La mujer de los brazos separados,* y *El joven.* Es el único grupo escultórico de la obra de Picasso. Los personajes, largos y geométricos, están hechos con tablas de madera toscamente ensambladas (el museo Picasso de París posee la versión en bronce). Encontramos en ellos pies de cama, el mango de una escoba y marcos de cuadro. Sobre la madera aparecen incisiones de indicaciones anatómicas. Con formas planas y simplificadas, Picasso logra crear personajes expresivos y llenos de vida. Propuso una puesta en escena de los personajes: la saltadora y el hombre de las manos juntas están en el espigón; la mujer de los brazos separados y el joven, en un trampolín, y el hombre fuente y el niño, en el agua.

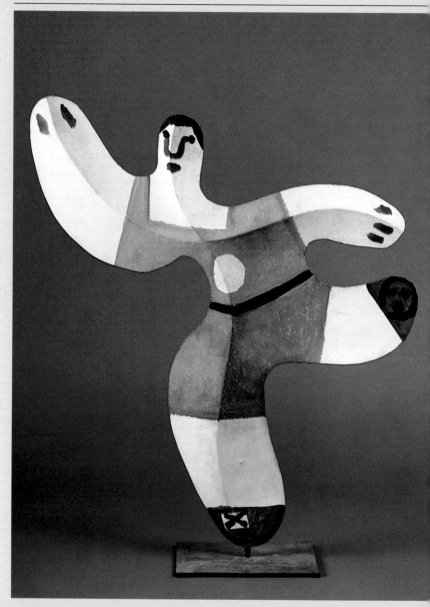

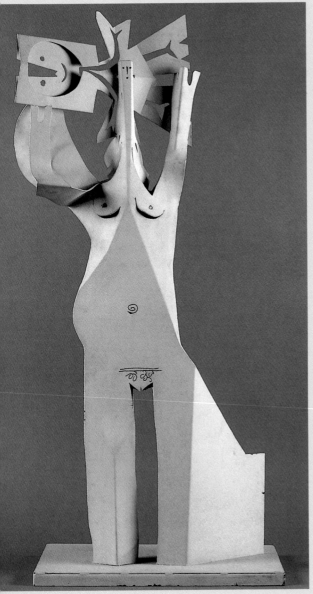

La última contribución de Picasso a la escultura es la serie de chapas recortadas y pintadas de la década de 1960, que desarrollan el principio de la escultura plana, inaugurada con *Los bañistas*, y renuevan el procedimiento del plegado. Picasso recorta una hoja de papel o de cartón siguiendo un diseño preconcebido; después pliega ciertos planos para que los personajes se sostengan y sugerir un relieve con los ángulos obtenidos. Posteriormente hay que realizar en chapa estas maquetas. Las esculturas conservan la fragilidad y la ligereza de su material de origen.

Con sus formas plenas y redondas y sus colores alegres, *El futbolista*, 1961 (página anterior), toma impulso con ligereza antes de golpear el balón. La pintura permite situar su ropa, su rostro, pies y manos. Picasso desarrolla toda su vida un estrecho diálogo entre la pintura y la escultura: «Basta con recortar su pintura para llegar a la escultura», decía. *Mujer con niño*, 1961 (*izquierda*), es el resultado de un plegado más complejo. El cuerpo del niño ha sido plegado y después recortado por el lugar de los pliegues, lo que crea formas huecas, como las de las banderolas que hacen los niños.

Picasso descubre Vauvenargues mientras da un paseo. Tuvo por el castillo y el agreste valle, donde se encuentra, un auténtico flechazo. En septiembre de 1958, Picasso se instala en Vauvenargues con todos sus cuadros y los de los pintores que componen su colección: Le Nain, Cézanne, Matisse, Courbet, Gauguin, Van Gogh, Rousseau. Trabaja en el gran salón presidido desde la chimenea del siglo XVIII por el busto de uno de los antiguos marqueses de Vauvenargues. Como es habitual en él cuando cambia de residencia, modifica también su manera de pintar.

La exploración del tema del taller conduce a Picasso hasta el pintor de pintores: Velázquez, y hasta *Las meninas*, 1656 (*izquierda*). Entre agosto y diciembre de 1957, Picasso ejecuta cuarenta y cuatro versiones de *Las meninas*. El cuadro de Velázquez presenta al artista a la izquierda, pintando al rey y la reina de España, a los que no vemos, pero cuyo reflejo aparece en el espejo del fondo. Picasso ejecuta distintas escrituras pictóricas y pasa de un formato vertical (*inferior*) a un formato horizontal (*página siguiente*).

Se ha reencontrado con el paisaje de Cézanne, el pintor que siempre le ha gustado. Le gusta decir: «Vivo en casa de Cézanne». También recupera de lo más profundo de sí mismo una sombría vena española que de repente se manifiesta en cuadros severos y graves. Hace retratos de Jacqueline en los que emplea verdes oscuros, negros y rojos profundos. En uno de ellos escribe: «Jacqueline de Vauvenargues».

La pintura de la pintura

El período de 1953 a 1961 se encuentra por completo bajo el signo de la pintura del pasado y de la exploración de su propio estilo pictórico, así como el de sus

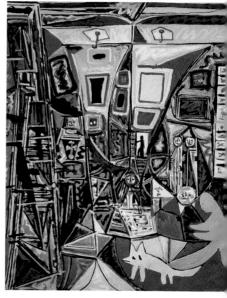

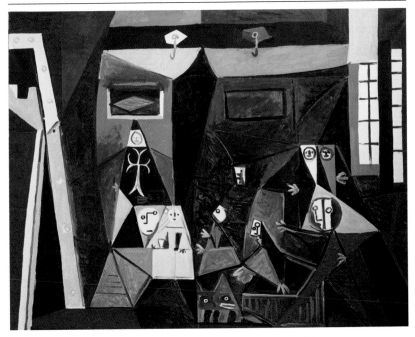

contemporáneos Braque y Matisse. Cuando copia a los antiguos maestros, Picasso analiza, descompone y recompone sin cesar las obras maestras de otros; las digiere para hacer las suyas. Este «canibalismo pictórico» no tiene precedente en la historia del arte. Es cierto que en todos los tiempos, los pintores han recurrido a las imágenes del pasado, han extraído motivos y formas del diccionario del arte universal; pero la operación acometida por Picasso con los grandes maestros –Delacroix, Velázquez y Manet– es de una índole muy distinta. A partir de un cuadro, extrae todas las posibilidades que ofrece y busca verificar su escritura, probar el poder de su pintura sobre temas ya dados. Tras la muerte de sus amigos Braque y Matisse, Picasso se encuentra solo a partir de entonces para forjar el futuro de una pintura surgida del Renacimiento, revolucionaria en los comienzos del siglo XX, y obstinadamente figurativa.

Picasso alterna y hace a veces coincidir un grafismo cercano al de las vidrieras: división de rectángulos marrones, negros y blancos en los que se inscriben de manera esquemática los rostros y cuerpos simplificados de las infantas, formados por secciones de colores planos y vivos, como en esta versión (*superior*), donde la figura del pintor ha desaparecido para dejar solo el lienzo en el caballete.

El último ciclo de variaciones está dedicado a *El almuerzo en la hierba*, de Manet. Picasso lo comienza en agosto de 1959 en Vauvenargues, y lo termina en julio de 1962 en Mougins. Es el más importante de todos por su cantidad (veintisiete pinturas, ciento cuarenta dibujos y cinco linograbados) y por la variedad de técnicas utilizadas, puesto que realiza también maquetas de cartón que más tarde serán ejecutadas en hormigón.

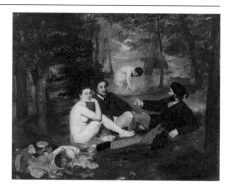

El almuerzo en la hierba de Manet, 1863 (*superior*). Una de las veintisiete pinturas de *El almuerzo en la hierba según Manet*, de Picasso (*inferior*). En esta versión de 1960, Picasso respeta la composición del cuadro de Manet.

¿Por qué Manet? Las razones son múltiples y claras: Manet encarna una forma de «españolismo», es también el pintor de la cita, el líder de una revolución pictórica, inaugurada con *Olympia*, en 1863, y el padre incontestable de la modernidad. Manet lo ronda desde hace mucho tiempo. En 1932, escribe en el dorso de un sobre esta frase premonitoria: «Cuando veo *El almuerzo en la hierba* de Manet, me digo: "Dolores para más tarde"».

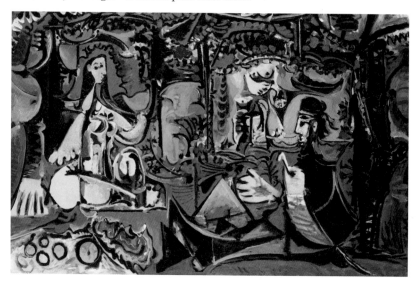

Este cuadro le permite abordar la escena al aire libre, tema que había tratado poco, evocar la frescura del sotobosque, tratar a los personajes desnudos en la naturaleza, rindiendo así homenaje a *Las grandes bañistas*, de Cézanne, e incluso reencontrarse con su tema privilegiado del pintor y su modelo. Tras una serie de grandes cuadros horizontales que retoman con fidelidad la composición inicial, Picasso elimina a los otros personajes para concentrarse en la figura del «conversador» que está frente a la mujer desnuda sentada. Realiza numerosas figuras en forma de maquetas de cartón. Una vez recortadas, estas maquetas van a dar lugar a muchas esculturas de chapa pintada.

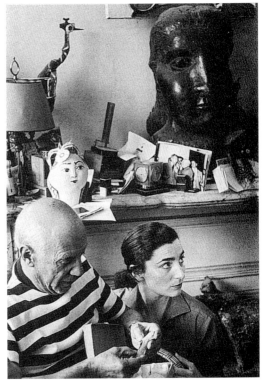

En 1963, Picasso ejecuta una última serie de variaciones basadas en *El rapto de las sabinas*, de David, y *La masacre de los inocentes*, de Poussin. Después vuelve a ponerse a trabajar con frenesí en el tema del «pintor y su modelo», donde Jacqueline –con quien se ha casado en 1961 en el mayor de los secretos– será la modelo omnipresente, sentada en un sillón, tumbada desnuda sobre una cama o jugando con un pequeño gato negro. Estos grandes desnudos de 1964 serán igualmente alusiones a los de la historia de la pintura: *Venus*, *La maja*, *Olympia*, que son otros tantos homenajes a Tiziano y Manet, sin duda, pero también a Velázquez y a Goya.

Picasso y Jacqueline en La Californie, en 1967 (*superior*). Picasso se ha casado con ella, en el Ayuntamiento de Vallauris, el 2 de marzo de 1961. En el estante se puede ver el revoltijo de recuerdos, regalos, cerámicas y fotografías que acumulaba Picasso. Se reconoce, en particular, la gran *Cabeza de Dora Maar* en bronce, de 1941 (*superior derecha*), y *La grulla*, de 1952 (*superior izquierda*).

Notre-Dame-de-Vie, el lugar que verá extinguirse a Picasso

El castillo de Vauvenargues está situado en un paraje agreste, solitario y de impresionante belleza. Pero es también un lugar donde resulta difícil vivir a lo largo del año. Poco a poco, Picasso pasa allí períodos más cortos. Y un día de 1961 se presenta la ocasión de recobrar la soledad en un lugar más habitable y humano que Vauvenargues. Es una antigua casa provenzal de bello nombre: Notre-Dame-de-Vie. Está situada en una colina, cerca del pequeño pueblo de Mougins. La casa está separada, pero no aislada

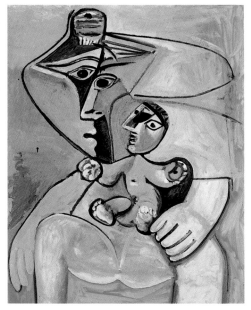

del mundo, ya que Cannes está a ocho kilómetros. Picasso se instala felizmente en las grandes y frescas habitaciones de Notre-Dame-de-Vie, con sus terrazas de olivos y cipreses.

27 de marzo de 1963. En la última página de una libreta llena de suntuosos dibujos, Picasso escribe: «La pintura es más fuerte que yo; me obliga a hacer lo que ella quiere». A los ochenta y dos años, la pintura sigue «habitándolo», siempre empujándolo más lejos, con la misma exigencia implacable. Y trabaja como a los treinta. Como si la pintura fuera la vida, como si la vida le empujara a pintar y al pintar recuperara todos los días de la vida.

La última obra

Después de 1963, Picasso abandona su obsesión por las imágenes del pasado. Privilegia a partir de entonces las figuras aisladas, los arquetipos, y se concentra en lo esencial: el desnudo, la pareja, el hombre disfrazado o al desnudo, un modo para él

Los colores suaves y pastel de esta *Maternidad* de 1967 (*superior*), el modo en el que el niño se imbrica en el cuerpo desnudo de la madre, las curvas y los contornos, traducen bien la estrecha fusión entre la madre y el niño. «Hay muy pocos temas nuevos», decía el artista; y el de la maternidad, que ya trató, remite a las «Vírgenes con Niño» del arte del pasado. Cuanto más envejece Picasso, más se aproxima a su infancia. «He dedicado toda mi vida –decía a Roland Penrose– a aprender a dibujar como ellos [los niños]».

en estos últimos años de hablar de la mujer, del amor y de la «comedia humana».

Después de la serie de grandes desnudos acostados de 1964, Picasso pinta una serie de parejas y de abrazos: la pareja en todas las posturas. Jamás se había sugerido con tanto realismo la potencia erótica. Picasso desnuda la sexualidad de manera explícita: «El arte nunca es casto», dice el pintor, que blande el pincel para pintar en detalle, como un grafiti, el falo y la cópula.

Si la mujer se muestra en todos sus estados, el hombre, en cambio, aparece siempre interpretando un papel o disfrazado: pintor trabajando o mosquetero-torero, armado de sus atributos de virilidad, que son la larga pipa, el sable o la espada. En 1967 surge en la iconografía de Picasso un último personaje que domina este período hasta el punto de convertirse en un emblema: el del gentilhombre del Siglo de Oro, mitad español, mitad holandés, vestido con ropa engalanada, lechuguilla, capa, botas y gran sombrero de plumas.

Al final de su vida, Picasso pinta cada vez más parejas, abrazos y besos, lo que desmuestra hasta qué punto el erotismo y el amor son dos componentes esenciales de su arte. En este *Beso*, 1969 (*inferior*), pinta como en un gran primer plano cinematográfico, los dos perfiles, que se confunden en una sola línea; las narices se entrechocan; las bocas se devoran; los ojos, desorbitados, se suben hasta lo alto de la frente. De dos seres, Picasso hace uno, con lo que expresa pictóricamente la fusión carnal que se opera en el acto del beso.

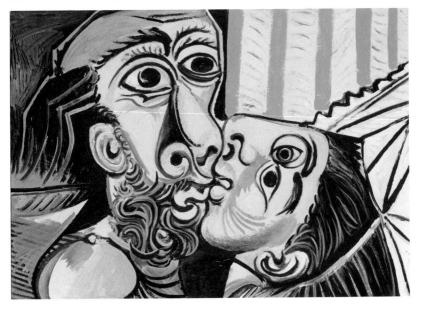

«Aparecen cuando Pablo se pone a estudiar a Rembrandt», dice Jacqueline a André Malraux. Se han mencionado otras fuentes, pero procedan de Rembrandt, de Velázquez, de Shakespeare, de la pequeña perilla de su amigo grabador Piero Crommelinck o de la de su padre, todos estos mosqueteros son hombres disfrazados, galanes novelescos, soldados arrogantes y viriles, vanidosos e irrisorios, a pesar de su soberbia. Con esta serie, Picasso vuelve a sus primeros amores. A los acróbatas y saltimbanquis de su juventud, errantes marginales, frágiles y andróginos, les suceden al final de su vida los gentilhombres burlescos de la novela picaresca y los héroes barrocos del Siglo de Oro.

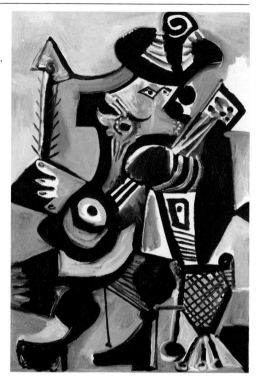

Otro personaje de espada próximo a los mosqueteros es el torero, reconocible por su peinado (la coleta), y cuya tragedia es real. Último recuerdo de su pasión por los toros, representa para Picasso el auténtico héroe, el que afronta la muerte (la del toro y la suya propia) y el que mata.

De forma paralela a estas figuras barrocas, Picasso pinta una galería de retratos de hombres mayestáticos, de rostro alargado y barbudo, ojos inmensos en un rostro interrogador, de cabellos largos, con o sin sombrero, y escribiendo o fumando. Esta confrontación con el rostro humano, que hace de Picasso el gran retratista del siglo XX, lo lleva a una confrontación consigo mismo: el pintor, joven o viejo.

El músico, 1972 (*superior*), de aspecto muy español, con sus bigotes, su guitarra y sus atributos de torero –el pequeño moño, la coleta, el tricornio–, al igual que el *Desnudo acostado y hombre tocando la guitarra*, 1970 (página siguiente, *superior*), que representa una serenata a una mujer desnuda acostada, son típicos de las temáticas y la escritura estereotipada que Picasso adopta en la década de 1960.

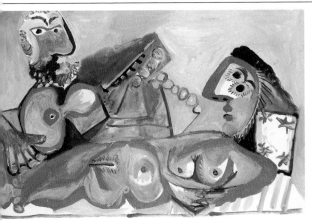

El estilo tardío: un lenguaje de urgencia

La característica más impresionante de este último período es, sin duda, la vitalidad, que se traduce en una prodigiosa cantidad de producción y en la rapidez y vehemencia de la ejecución. Esta rapidez es señal del sentimiento de urgencia que habita en Picasso en este estadio de la vida. Acumulación y velocidad son los únicos medios de defensa en su lucha sin piedad contra el tiempo. Cada obra creada es una parte de él mismo, una parcela de vida, un punto ganado a la muerte. «Cada vez tengo menos tiempo –dice–, y más que decir.» Es así como puede entenderse el recurso a la convención, a la abreviación formal, a la figura arquetípica que concentra lo esencial de su discurso.

Retrato conmovedor del «viejo pintor», este llamativo *Viejo sentado*, 1970-1971 (*inferior*) es el más trágico de los autorretratos: en él encontramos referencias a Matisse (*La blusa rumana*, 1940), Van Gogh (*Autorretrato con sombrero de paja*, h. 1886) y Renoir, con su mano paralizada, convertida en muñón al final de su vida. Este cuadro es también característico del estilo tardío de Picasso: torbellino de colores leonados, tachaduras, chorretones de pintura.

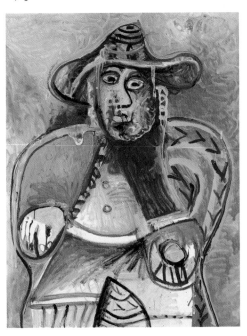

El último período se caracteriza por un estilo estenográfico, elíptico, plagado de ideogramas, signos, y una pintura espesa y fluida, bosquejada precipitadamente con chorretones, empastes y pinceladas visibles. Esta nueva manera de pintar en la que Douglas Cooper, biógrafo de Picasso, no vio en la época más que «garabatos incoherentes ejecutados por un anciano frenético en la antesala de la muerte», es, sin duda, deliberada. La edad puede ofrecer a algunos artistas la posibilidad de un segundo aliento creativo, como si, liberado del pasado, el pintor pudiera permitirse todo, transgredir las leyes y restricciones del oficio para recobrar una pintura de los orígenes que restituya lo no formulado de las imágenes esenciales. Este último período del artista será rehabilitado en la década de 1980, que vio aparecer lo que se ha llamado «neofauvismo».

El juicio final

El 1 de mayo de 1970 tiene lugar en el Palacio de los Papas de Aviñón una gigantesca exposición de obras recientes de Picasso: 167 pinturas y 45 dibujos. Quienes descubren en Aviñón estas últimas obras quedan subyugados por la extraordinaria renovación en la forma, los colores y los temas, por el retorno a lo español, con estos hombres de espada, estos mosqueteros y toreros. Picasso también ha renovado los contactos con España y sus raíces españolas. Gracias al más fiel y devoto de sus amigos, Jaime Sabartés, se ha abierto en Barcelona un Museo Picasso en un espléndido palacio del siglo XV, en el corazón del casco antiguo. Y Picasso ha dado prueba a Barcelona de que es la ciudad de España más cara a su corazón: ha donado al museo casi todas sus obras de juventud.

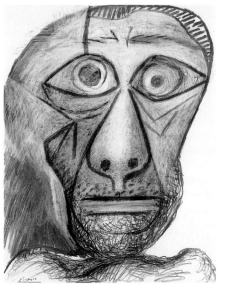

Este *Autorretrato* realista de 1972 (*inferior*), en el que se reconocen los rasgos marcados, la nariz y los grandes ojos de Picasso, muy abiertos, ofrece un eco sobrecogedor del *Autorretrato* de 1907 (*véase* pág. 11). El rostro está delimitado por flechas azules, la boca está dicha con tres trazos, como si Picasso mirara a la muerte a los ojos, y, sin esconder ya nada, alcanzara la verdad de una máscara. «He hecho un dibujo... Creo que en él he tocado algo... No se parece a nada que haya hecho antes», dice a Pierre Daix en *La vie de peintre de Pablo Picasso*.

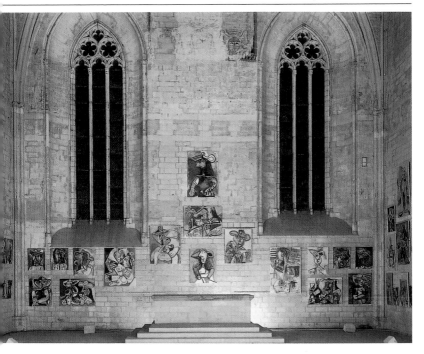

1973: Picasso tiene 92 años. Y siempre tan fuertemente anclado en él el deseo de provocar emoción, de proyectar luz en las regiones oscuras. Su luz: el color, la forma, la imagen, el símbolo. Siempre la misma fe inquebrantable en su poder de crear y de dar la forma más justa, la mejor, a lo que debe expresarse. Es por este extraordinario poder de vida que emanaba tanto de la obra como de la forma en que habitó en el mundo por lo que su muerte pilla a todos desprevenidos.

Picasso muere el 8 de abril de 1973 y el mundo entero acoge la noticia con estupor. Podría haberse creído que había en él una luz que jamás se extinguiría.

Él decía a menudo: «Las pinturas nunca se terminan. [...] Por lo general se detienen en un momento dado porque sucede alguna cosa que las interrumpe».

La exposición de Picasso en el Palacio de los Papas de Aviñón del 23 de mayo al 23 de septiembre de 1973 adquirió importancia histórica por el hecho de la muerte del pintor en abril. Por última vez, una exposición propone obras de Picasso seleccionadas por el propio artista. Los cuadros forman una mascarada exuberante y colorida de hombres de espada, parejas, mujeres desnudas y retratos mayestáticos que desfilan en hileras apretadas por los muros de la capilla (*superior*).

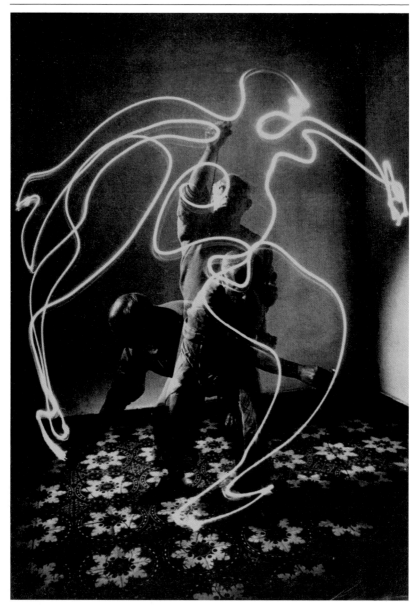

TESTIMONIOS Y DOCUMENTOS

Picasso

Recuerdos, testimonios

Picasso escribió poco sobre su obra o su vida. Todo lo que tenía que decir, lo dijo en sus cuadros. Pero sus allegados, sus amigos y las mujeres que vivieron cerca de él han contado a menudo por escrito sus encuentros, sus conversaciones y su vida cotidiana con Picasso. Estos relatos, aunque sean subjetivos, nos proporcionan documentos excepcionales y vivos sobre su personalidad.

Pintora y compañera de Picasso de 1943 a 1953, Françoise Gilot tuvo dos hijos con él: Claude (nacido en 1947) y Paloma (nacida en 1949).

Ese día empezó el retrato de mí que se llamó *La mujer flor*. Le pregunté si le molestaría que le mirase mientras trabajaba.

–En absoluto. Al contrario, creo que incluso me ayudaría, y no hace falta que poses.

Durante todo un mes, lo vi pintar. Pasaba de este retrato a varias naturalezas muertas, sin utilizar la paleta. A su derecha, tenía una pequeña mesa cubierta de periódicos, sobre la que había tres o cuatro grandes latas de conserva llenas de pinceles [...]. Cada vez que cogía uno, lo secaba primero sobre los periódicos, que parecían una jungla de trazos y de manchas de color. Cuando tenía necesidad de un color puro, apretaba el tubo directamente sobre los periódicos. De vez en cuando, mezclaba pequeñas cantidades de cada color sobre el papel.

A sus pies, y alrededor del caballete, había una serie de latas de conserva de tamaños diversos que contenían los grises y colores neutros, y los otros colores que había mezclado con antelación.

Podía trabajar tres o cuatro horas seguidas, no hacía ningún gesto superfluo. Le pregunté si no le fatigaba estar tanto tiempo de pie. Él sacudió la cabeza: «No. Mientras trabajo, dejo el cuerpo en la puerta, del mismo modo que los musulmanes se quitan el calzado antes de entrar en la mezquita. Así, el cuerpo existe de manera puramente vegetal, y ésa es la razón por la que los pintores solemos vivir tanto tiempo».

[...] El silencio en el taller era total. No se rompía nada más que de tarde en tarde por un monólogo de Pablo o algunos intercambios de frases: no se producía ninguna interrupción desde fuera. Cuando el día comenzaba a decaer, Pablo dirigía dos proyectores sobre el lienzo y todos los alrededores desaparecían en la sombra. «Es necesario que alrededor del lienzo haya una oscuridad completa para que el pintor esté hipnotizado por su trabajo y pinte casi como si estuviera en trance. Tiene que estar lo más cerca posible de su mundo interior si quiere trascender los límites que su razón intenta continuamente imponerle».

Françoise Gilot y Carlton Lake,
Vivre avec Picasso (Mi vida con Picasso), Calmann-Lévy, 1965

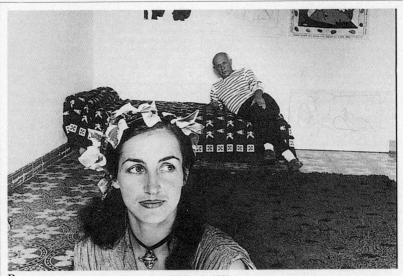

Picasso y Françoise Gilot en La Galloise, Vallauris, 1951.

Daniel-Henry Kahnweiler, escritor, editor e historiador alemán del arte (1844-1979), fue el primer marchante de Picasso. En 1907 abrió una galería en París donde se expuso la obra de los artistas de vanguardia de la época: Braque, Matisse, Picasso...

Entonces, un buen día, me puse en camino. Sabía la dirección: 13, rue de Ravignan. Por primera vez subí esas escaleras de la plaza de Ravignan que tantas veces después pisé para entrar en el extraño edificio que se llamó más tarde «Bateau-Lavoir» porque era de madera y cristal como esos barcos que entonces existían en el Sena, donde las amas de casa iban a lavar la ropa. Había que dirigirse a la portera del inmueble vecino; el Bateau-Lavoir no tenía. La mujer me dijo que era en la primera planta de abajo, porque el edificio, pegado al flanco de Montmartre, tenía su entrada en el último piso, arriba, y desde allí se descendía a los otros pisos. Llegué entonces ante la puerta que me habían dicho que era la de Picasso. Estaba cubierta de garabatos de amigos que se daban citas: «Manolo está en casa de Azon... Totote ha venido... Derain vendrá este mediodía...».

Llamé a la puerta; un joven con las piernas desnudas, en camisa y despechugado, me abrió, me cogió por la mano y me hizo entrar. Era el joven que había venido unos días antes, y el señor mayor que había traído con él era Vollard. Vollard, por supuesto, había hecho sobre esta circunstancia una de sus bromas habituales, contando por todas partes que tenía un hombre joven a quien sus padres habían regalado una galería por su primera comunión.

Así que entré en esta habitación que servía de taller a Picasso. Nadie podrá jamás hacerse una idea de la pobreza

y la lamentable miseria de estos talleres de la rue Ravignan. El de Gris era quizá aún peor que el de Picasso. El papel que cubría las paredes pendía en jirones que dejaban al descubierto los tablones. Había polvo sobre los dibujos y los lienzos estaban enrollados encima del diván desvencijado. Al lado de la estufa, había una especie de montaña de lava aglomerada que eran las cenizas. Era espantoso. Allí dentro vivía una mujer muy bella, Fernande, y un perro muy gordo que se llamaba *Fricka*. Había también un cuadro grande del que Uhde me había hablado, el que luego se llamó *Las señoritas de Aviñón* y que constituye el punto de partida del cubismo. Lo que quiero transmitir inmediatamente es el heroísmo increíble de un hombre como Picasso, cuya soledad moral en esta época era terrible, pues ninguno de sus amigos pintores lo había seguido. El cuadro que había pintado les parecía a todos una cosa de locos, monstruosa. Braque, que había conocido a Picasso a través de Apollinaire, había dicho que era como si alguien bebiera petróleo para escupir fuego. Derain me había dicho que encontraríamos un día a Picasso colgado detrás de su enorme cuadro, de lo desesperada que parecía aquella empresa. Todos los que conocen el cuadro lo ven ahora en el mismo estado en el que estaba entonces. Picasso lo consideraba inacabado, pero se ha quedado justo como estaba, con las dos mitades bastante distintas una de la otra. La mitad de la izquierda, casi monocroma, se relaciona aún con las figuras del período rosa (pero aquí están talladas a golpes de hacha, como se decía antes, modeladas más fuertemente), mientras que la otra mitad, más colorida, es realmente el punto de partida de un arte nuevo.

–¿Habló con Vollard de *Las señoritas de Aviñón*?

–Pues la verdad es que apenas vi a Vollard en esa época. Volví a encontrarme con él más tarde. Vollard no iba a casa de Picasso más que de tarde en tarde. Pero sé bien que Vollard, en esa época, no apreciaba lo que hacía Picasso, puesto que no le compraba ya nada, buena prueba de que no le gustaba su pintura. Vollard había visto, con seguridad, *Las señoritas de Aviñón*, que no debían de gustarle en absoluto, como le pasaba entonces a todo el mundo.

–¿Se acuerda de su primera conversación con Picasso ante este cuadro?

–La verdad es que no; simplemente recuerdo que inmediatamente tuve que decirle que sus cuadros me parecían admirables, porque estaba emocionado.

<div align="right">

Daniel-Henry Kahnweiler,
Mes galeries et mes peintres, entretien avec Francis Crémieux («Mis galerías y mis pintores, entrevista con Francis Crémieux»), Gallimard, 1961, 1998 (nueva edición ampliada)

</div>

Brassaï (1899-1983), fotógrafo de origen húngaro, llegó a París en 1923, donde conoció a Picasso. Fotografió todas sus esculturas e hizo célebres retratos del pintor.

Martes 30 de noviembre 1943

Hoy emprendo una tarea peliaguda: *El hombre del cordero*. Este «buen pastor» me mira con sus ojos furiosos. Pesa mucho. Desplazarlo está descartado. Sólo podré girarlo alrededor de su eje. ¿Y cómo encontrar una tela de fondo conveniente? ¿Y cómo iluminarlo? Está en el medio de la habitación, completamente en la sombra.

Picasso entra en el taller conversando vivamente con un hombre elegante y de

bella prestancia que luce una soberbia calvicie. Nos presenta. Sólo retengo su nombre de pila, que Picasso no cesa, además, de repetir: Boris, Boris... Boris presta mucha atención mientras ilumino *El hombre del cordero*. Me agobia con sus consejos: «Haz esto», «No hagas lo otro...», «Será mejor iluminar así...». Su insistencia me exaspera. Y también a Picasso, que interviene: «Pierdes el tiempo, Boris. Brassaï conoce bien su oficio. Y tu experiencia de candilejas no le sirve de nada...».

Me enfrento cara a cara con el pastor, que me causa muchos más problemas que las otras estatuas. Hago varias fotos de cara, de tres cuartos, de perfil... Cada una de las veces, para girarlo, lo cojo con delicadeza por la cintura, pues el cordero, que se estremece en sus brazos, es muy frágil... Casi he terminado, pero antes de dejarlo, quiero girarlo una vez más: quizá presente otro ángulo interesante... Lo vuelvo a agarrar y, con suavidad, lo hago pivotar un cuarto de círculo, cuando, con un ruido seco, oigo caer y romperse sobre el zócalo, en varios trozos, una de las patas del cordero, la pata libre, precisamente, que avanzaba intrépida...

Este accidente llevo temiéndolo mucho tiempo... Sabía que sobrevendría fatalmente, inevitablemente, un día... Después de tres meses levantando, girando, adelantando y empujando todas las esculturas de Picasso, colocándolas sobre zócalos improvisados e inestables, ejecutando sin ayuda la mayor parte del tiempo todas estas maniobras llenas de riesgos, es un milagro que no se hubiera roto aún ninguna...

Cuando se me pasa la primera emoción, me decido a avisar a Picasso. Sé que él considera, y con razón, *El hombre del cordero* como una de sus obras maestras. ¿Cómo reaccionará?

Sin duda va a sufrir uno de esos violentos accesos de cólera que, personalmente, nunca he tenido la ocasión de afrontar... ¿O sería preferible, a fin de amortiguar el choque, advertir primero a Sabartés? No ha hecho acto de presencia esa mañana... Al examinar los restos de la pata, constato que no estaba sólidamente unida al cuerpo. El propio clavo que debía mantenerla fija ha resquebrajado el yeso. La menor sacudida iba a hacerla caer. Era fatal... Y la Némesis de la escultura me susurra: «No tolero nada que, imprudentemente, se aventure lejos de su base... Yo decapito, amputo, mutilo... Abraso dedos, nariz, orejas, las piernas de Hércules y los brazos de Venus, todo lo que se aleje del cuerpo... Recogida sobre sí misma, sin ofrecer ningún saliente al tiempo, a los vientos, a las intemperies, a los vándalos, a los fotógrafos, como un insecto enroscado con las extremidades replegadas y haciéndose el muerto, así quiero que sea la escultura...». Yo hago la objeción de que esta estatua está consagrada al bronce, que permite todo, tolera todo...

Anuncio a Picasso lo que ha ocurrido... No grita, no fulmina... No veo salir ninguna llama de sus narices de Minotauro... ¿Será un mala señal? ¿No he oído decir que esas cóleras frías, cuya rabia concentrada hace palidecer, son aún más peligrosas que las que explotan en campo abierto? Me sigue sin pronunciar una palabra... Examina los restos como un técnico, un experto... No falta ningún trozo. Ha visto el clavo, el yeso resquebrajado. «No es muy grave –me dice con voz tranquila–, la muesca no era lo bastante profunda. Lo arreglaré un día de estos...»

Entre tanto, llega Sabartés. Picasso lo había avisado del «accidente».

Sabartés: «Sé por qué la ha roto. Para que no puedan tenerla otros fotógrafos...

¡Y tiene toda la razón! A medida que fotografíe las estatuas de Picasso tendría que ir rompiéndolas todas... ¿Se da cuenta de qué valor tomarían sus fotos?

Cuando, una hora más tarde, me voy a ir, Picasso me dice: «No me puse furioso, ¿verdad?»

<div align="right">

Brassaï
Conversations avec Picasso
(*Conversaciones con Picasso*),
Gallimard, 1964, 1997

</div>

Escritor francés. Su participación en las Brigadas Internacionales para defender en 1936 la España republicana y su amor por el arte hicieron de André Malraux (1901-1977), un interlocutor privilegiado de Picasso. En 1966, organizó, cuando era ministro de Cultura, la gran exposición de Picasso en el Grand Palais.

Malraux: *la cabeza de obsidiana*

Uno de los moldes era el de la estatuilla mutilada; ha encontrado uno de la estatuilla reconstituida: el busto y las piernas juntas surgen con simetría del poderoso volumen de la grupa y del vientre.

«Podría hacerla con un tomate atravesado por un huso, ¿no?»

Están también sus cabezas graves, sus pequeños bronces, un ejemplar de *Vaso de absenta* y el esqueleto de un murciélago. Saca de un estante una *Cretense* y me la tiende. Las fotos no transmiten el acento incisivo.

«Los he hecho con un pequeño cuchillo.»

–Escultura sin edad...

–Es lo que hace falta. También haría falta pintar pintura sin edad. Hay que matar el arte moderno para hacer otro.

Se dice: amamos lo que se nos parece. ¡Mi escultura no se parece en nada

a mi ídolo! Entonces, ¿no debería gustarle más que a Brancusi? ¡Los parecidos!

En *Las señoritas de Aviñón,* pinté una nariz de perfil en un rostro que está de frente. (Hacía falta ponerla de través para nombrarla, para llamarla: nariz.) Y se ha hablado de los negros. ¿Has visto alguna vez una sola escultura negra, una sola, que tenga una nariz de perfil en una máscara de rostro? A todos nos gustan las pinturas prehistóricas; pero ¡no se parecen a nadie!

En los tiempos del *Guernica,* me dijo en este mismo taller, que los fetiches no le han influido por sus formas, le han hecho comprender lo que esperaba de la pintura. Coge y mira el ídolo-violín de las Cícladas. Su rostro naturalmente asombrado se convierte en la máscara intensa que ha tomado cuando ha visto las fotos. Cambio instantáneo. Telepático. (Braque me ha hablado de su «lado sonámbulo».) No ha hecho un solo gesto, continúa hablando; la luz y la atmósfera son las mismas; siguen subiendo ruidos de la calle. Pero de él acaba de apoderarse una angustia y una tristeza comunicativas. Lo escucho, y oigo una frase que decía en los tiempos de la guerra civil española: «Para nosotros, los españoles, la vida consiste en ir a misa por la mañana, a los toros por la tarde y al burdel por la noche. ¿Cuál es elemento común? La tristeza. Una tristeza extraña. Como el Escorial. Sin embargo, yo soy un hombre alegre, ¿no?». Parecía alegre, en efecto. [...]

<div align="right">

André Malraux
La tête d'obsidienne (*La cabeza de obsidiana*), Gallimard, 1974

</div>

Christian Zervos (1889-1970). Escritor, marchante y editor de arte de origen griego. Creó en 1926 la revista Cahiers d'Art,

que publica numerosos textos
sobre Picasso y su obra. En 1932,
comienza el catálogo completo
de sus obras, cuyo último número
aparece en 1978.

Conversación con Picasso

Me comporto con mi pintura del
mismo modo que me comporto con
las cosas. Hago una ventana como miro
a través de una ventana. Si esta ventana
abierta no queda bien en el cuadro,
coloco una cortina y la cierro,
como habría hecho en mi habitación.
En la pintura hay que actuar como
en la vida, directamente. Por supuesto,
la pintura tiene sus convenciones,
que es imprescindible tener en
cuenta, porque no se puede hacer
otra cosa. Por esta razón, hay que
tener constantemente bajo la vista
la presencia de la vida.

El artista es un receptáculo de
emociones venidas de no se sabe dónde:
el cielo, la tierra, un trozo de papel, un
rostro que pasa, una telaraña. Por eso
no hay que distinguir entre las cosas.
Para ellas no hay cartas de nobleza.
Hay que tomar lo bueno que tienen
allá donde se encuentre, salvo en las
propias obras. Me horroriza copiarme
a mí mismo, pero no dudo, cuando veo,
por ejemplo, una muestra de dibujos
antiguos, tomar de allí todo lo que
quiera. [...]

El pintor sufre estados de plenitud
y de evacuación. En esto reside todo
el secreto del arte. Me paseo por el
bosque de Fontainebleau; cojo una
indigestión de verde; y tengo necesidad
de evacuar esta sensación sobre un cuadro,
donde dominará el verde. El pintor
hace de la pintura una necesidad urgente
de descargarse de sus sensaciones y sus
visiones. La gente se apropia de ella

para vestir un poco su desnudez.
Toman lo que pueden y como pueden.
Creo que finalmente no toman nada,
simplemente han adaptado un hábito
a la medida de su incomprensión.
Hacen todo a su imagen, desde Dios
hasta el cuadro. Ésa es la razón de
que la alcayata sea la destructora
de un cuadro. El cuadro tiene siempre
alguna importancia, al menos, la del
hombre que lo ha hecho. El día en
que es comprado y colgado en la pared,
toma una importancia de otro tipo,
y es su desgracia.

La enseñanza académica de la belleza
es falsa. Estamos equivocados, pero
tanto, que no se puede ya recuperar
ni siquiera la sombra de una verdad.
Las bellezas del Partenón, las Venus,
las ninfas, los Narcisos son otras tantas
mentiras. [...]

Todo el mundo quiere comprender
la pintura. Así pues, ¿por qué no se
intenta comprender el canto de los
pájaros? ¿Por qué se ama la noche,
una flor, todo lo que rodea al hombre,
sin apenas intentar comprenderlo?
Mientras que en lo que se refiere
a la pintura, se quiere comprender.
Lo que hay que comprender es que
el artista obra... por necesidad;
que es, él también, un ínfimo elemento
del mundo al que no hay que dar
más importancia que a tantas otras
cosas de la naturaleza que nos
maravillan, pero que no sabemos
explicar. Quienes intentan explicar
un cuadro van por un camino
equivocado la mayor parte del tiempo.
Gertrude Stein me anunció, hace
ya tiempo, gozosa, que por fin había
entendido lo que representaba un
cuadro mío: tres músicos. ¡Y era
una naturaleza muerta!

Christian Zervos
Cahiers d'Art, 1935

*Hélène Parmelin, escritora y esposa
del pintor Édouard Pignon. Los dos
fueron grandes amigos de Picasso
y de su mujer Jacqueline en la década
de 1950.*

La pintura no es inofensiva

Acerca de la nefasta costumbre
que tienen algunos de considerar que
la pintura, a fin de cuentas, no tiene
consecuencias, que «este animal no es
peligroso», Picasso exclama: «Hay que
tener cuidado con eso. Está muy bien
y es muy bonito pintar un retrato con
todos los botones del traje e incluso
los ojales, y el pequeño reflejo que tiene
cada botón. Pero ¡cuidado!... Llega un
momento en que los botones empiezan
a saltarle a uno a la cara. [...]

»Hay que prestar mucha atención
a lo que se hace. ¡Porque es cuando
se cree que uno es menos libre cuando,
a veces, lo es más! Y no lo es en absoluto
cuando se sienten alas de gigante, que
te impiden andar».

Cuando hizo en Vallauris *Niña
saltando a la cuerda,* había pintado
primero un cuadro donde el suelo estaba
representado por un pequeño trazo.

O más bien la sombra.

Recibió, fundida en bronce, no hace
mucho, la escultura que hizo de este
cuadro y que está en Notre-Dame-de-Vie.

En el momento en que ensamblaba
los elementos, fue la escultura la que
se convirtió en la principal búsqueda
de la realidad. El problema de la niña
suspendida en el aire no había
exasperado al pintor.

Pero el escultor debía encontrar el
modo de sostenerla. ¿Cómo? Un día
Picasso apareció todo contento. Acababa
de resolver el problema del espacio
en la *Niña saltando a la cuerda*:
«He encontrado sobre qué reposa

—dijo— la niña cuando está en el aire.
¡Sobre la cuerda, naturalmente!
¿Cómo no lo había pensado antes?
Basta con mirar la realidad...».

Nunca sin su contrario

La frase que más a menudo repetía
Picasso era: «Yo no busco. Yo encuentro».

De maravillosa audacia y gran
acierto, por muy verdaderamente
que la pronunciara, no se explica
más que por la demostración constante
de su contrario.

«Nunca terminamos de buscar porque
nunca encontramos.»

En realidad, él encuentra siempre
y busca siempre. Apenas ha terminado
una pintura, la contempla para buscar
allí los secretos que él mismo acaba
de depositar. Y comienza otra que
lo lleva adonde no quiere cuando
él la lleva adonde ella no quiere,
y así sucesivamente...

Nombrar las cosas

Miramos unos trazos delgados,
ejecutados en un gran espacio en blanco
y que bastan para ser los dos brazos y las
dos manos con sus diez dedos, la fuerza
de su enlace, el peso de las manos sobre
las rodillas, su forma: todo. Picasso dice:
«Lo que hay que hacer es nombrar las
cosas. Hay que llamarlas por un nombre.
Yo nombro el ojo. Nombro el pie. Nombro
la cabeza de mi perro sobre las rodillas.
Nombro las rodillas... Nombrar. Eso es
todo. Eso basta». Añade: «No sé si se me
entiende bien cuando digo "nombrar".
Dar un nombre. Como en el poema
de Éluard: *Liberté* [«Libertad»].

"Para nombrarte, Libertad.
[...] He nacido para conocerte,
para nombrarte Libertad...”».

Él la nombró. Es lo que hay que hacer.

Las cadenas de la libertad

«Hay que tener mucho cuidado con la libertad –dice Picasso–. Tanto en pintura como en el resto de las cosas. Hagas lo que hagas, te encuentras con cadenas. La libertad de no hacer una cosa exige que hagamos otra, imperativamente. Y ahí están las cadenas. Con las mismas palabras, se convierte totalmente en otra cosa, y, a veces, en lo contrario.»

Y añade: «Jacqueline dice que cuando se habla es como si se sembrara. A veces las semillas germinan y brotan, y a veces desaparecen».

Acabar un cuadro

Los pintores de verdad nunca pueden dormirse en los laureles. No pueden más que vivir la vida eterna y terrible de los pintores, librando la guerra de la pintura hasta el final. Un pintor nunca está satisfecho.

«Pero lo peor de todo –dice Picasso–, es que jamás termina. Nunca hay un momento en el que se pueda decir: "He trabajado bien y mañana es domingo". En cuanto paras, ya recomienzas. Puedes dejar un cuadro a un lado y decirte que no lo tocarás más. Pero nunca podrás ponerle la palabra FIN.»

¿La verdad?

«¿Qué verdad? –dice Picasso–. La verdad no puede existir. Si busco la verdad en mi cuadro, puedo hacer cien cuadros con esa verdad. Pero ¿cuál es el verdadero? ¿Y qué es la verdad? ¿Lo que me sirve de modelo o lo que pinto? No, es como con el resto de las cosas: la verdad no existe.»

«Me acuerdo –dice su hijo Pablo– que, cuando era pequeño, te oía decir todo el tiempo: "La verdad es una mentira".»

Hélène Parmelin, *Picasso dit...* (*Habla Picasso*), Gonthier, 1966

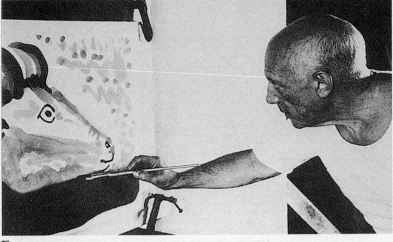

Fotografía de *El misterio Picasso*, de Henry-Georges Clouzot, 1955.

Picasso y la poesía, Picasso y los poetas

*Desde su llegada a París hasta el final de su vida,
Picasso entablará ricas y duraderas amistades con los más
grandes escritores del siglo XX: Max Jacob, Apollinaire,
Cocteau, Éluard, Breton, Aragon, Reverdy, Char...
Él mismo aborda este nuevo terreno a partir de 1935
con poemas dibujados y dos obras de teatro:* El deseo
atrapado por la cola *(1941) y* Las cuatro niñas *(1952).*

*Paul Éluard (1895-1952) fue el amigo del
período surrealista, de la Resistencia y del
compromiso político. Entre 1936 y 1939,
Picasso, muy ligado a Éluard y a su
mujer, Nush, ilustra numerosos libros
y poemas del escritor.*

De entre los hombres que mejor han
demostrado estar vivos y de los que
no se puede decir que hayan pasado por
la Tierra sin en seguida pensar que han
permanecido, Pablo Picasso es uno de
los más grandes. Tras someter al mundo,
ha tenido el valor de volverse contra
sí mismo, seguro como estaba no ya de
vencer, sino de estar a la altura. «Cuando
no tengo azul, uso rojo», ha dicho. En
lugar de una sola línea recta o de una
curva, ha roto mil líneas que recobran
en él su unidad, su verdad. Sin tener en
cuenta las nociones admitidas de lo real
objetivo, ha restablecido el contacto
entre el objeto y aquel quien lo ve,
aquel quien, en consecuencia, también
lo piensa; nos ha devuelto de la manera
más audaz y más sublime las pruebas
indisociables de la existencia del hombre
y del mundo. [...]
 A partir de Picasso, los muros se
derrumban. El pintor no renuncia más

a su realidad que a la del mundo.
Está ante un poema como el poeta
ante un cuadro. Sueña, imagina, crea.
Y de repente, el objeto virtual nace del
objeto real; se hace real a su vez; juntos
son imagen uno del otro, de lo real
a lo real, como una palabra con todas
las demás. No se puede uno equivocar
de objeto puesto que todo concuerda,
se une, se hace valer, se reemplaza. [...]

Paul Eluard,
À Pablo Picasso,
Éd. des Trois Collines, Ginebra, 1944

*Jacques Prévert (1900-1977). Picasso
y Prévert se volvieron a encontrar en
la década de 1950. Su humor y su fantasía
no conseguía acercarlos. Prévert dedicó
poemas a Picasso, y éste le ofreció
numerosos collages.*

«Promenade de Picasso»
(«El paseo de Picasso»)

Sobre un plato muy redondo
 de porcelana real
reposa una manzana
Cara a cara con ella
un pintor de la realidad
intenta vanamente pintar

la manzana como es
pero
no se deja hacer
la manzana
tiene su palabra que decir
y varios trucos en su manga de manzana
la manzana
y he aquí que gira
en su plato real
solapadamente sobre sí misma
suavemente sin alterarse
y como un duque de Guisa que a guisa
 de disfraz usa un farol de gas
porque a pesar suyo queremos retratarlo
la manzana se disfraza de bella fruta
 disfrazada
y es entonces cuando
el pintor de la realidad
comienza a darse cuenta
de que todas las apariencias de la manzana
están contra él
y
como el desdichado indigente
como el pobre necesitado que se
 encuentra de repente a merced
de cualquier asociación benéfica
 y caritativa y
temible de beneficencia de caridad y
de temibilidad
el desdichado pintor de la realidad
se encuentra de repente como triste
 presa
de una incontable multitud de
 asociaciones de ideas
Y la manzana que gira evoca al manzano
del Paraíso terreste y Eva y después Adán
la regadera la espaldera parmentier
 la escalera
el Canadá las Hespérides la Normandía
 la reineta y la api
la serpiente del juego de pelota
 el juramento del jugo de manzana
y el pecado original
y los orígenes del arte
y Suiza con Guillermo Tell
y hasta Isaac Newton

varias veces premiado en la Exposición
 de la Gravedad Universal
y el pintor aturdido pierde de vista
 su modelo
y se adormece
Es entonces cuando Picasso
que pasaba por allí como pasa por todas
 partes
cada día como por su casa
ve la manzana y el plato y el pintor
 dormido
Qué idea pintar una manzana
dice Picasso
y Picasso come la manzana
y la manzana le dice gracias
y Picasso rompe el plato
y se va sonriendo
y el pintor arrancado a sus sueños
como un diente
se vuelve a encontrar solo ante el lienzo
inacabado
y en medio de la vajilla rota
con las aterradoras pepitas
 de la realidad.

Jacques Prévert
Paroles (*Palabras*)
Gallimard, 1976, 2004

Picasso aborda a partir de 1935 un nuevo
terreno, el de la escritura. Abandona
durante algunos meses los pinceles
y se pone a escribir poemas, en español
o en francés, ilustrados con tachaduras,
manchas, a veces dibujos y colores.
Después escribe también dos obras
de teatro: El deseo atrapado por la cola,
en 1941, y Las cuatro niñas, *en 1951.*

(*La escena se desarrolla en la alcantarilla*
dormitorio, cocina y cuarto de baño
de la villa de las Angustias.)

LA ANGUSTIA DELGADA
El ardor de mis pasiones malsanas atiza
las llagas de mis sabañones enamorados
del prisma que mora sobre los ángeles

cobrizos del arcoíris y lo evapora
en confeti. Yo no sigo más que al alma
congelada pegada a los vidrios del fuego.
Golpeo mi retrato contra mi frente
y pregono las mercancías de mi
dolor a las ventanas cerradas a toda
misericordia. Mi camisa despedazada
por los abanicos rígidos de mis lágrimas
muerde con el ácido nítrico de sus golpes
las algas de mis brazos, arrastrando
el vestido de mis pies y mis gritos de
puerta en puerta. La pequeña bolsa
de garrapiñadas que le compré ayer
a Gran Pie por 0,40 francos me quema
en las manos. Fístula purulenta en mi
corazón, el amor juega a las canicas entre
las plumas de sus alas. La vieja máquina
de coser que hace girar los caballos
y los leones del carrusel desmelenado de
mis deseos pica mi carne y la ofrece viva
a las manos heladas de los astros muerto-
nacidos que golpean los azulejos de mi
ventana con su hambre canina y su sed
oceánica. El enorme montón de troncos
espera resignado su suerte. Hagamos
la sopa. *(Leyendo en un libro de cocina.)*
Medio cuarto de melón español, aceite
de palma, limón, habas, sal, vinagre
y miga de pan; ponerlo a fuego lento;
retirar delicadamente de vez en cuando
un alma en pena del purgatorio; enfriar;
reproducir mil ejemplares sobre el Japón
imperial y dejar que prenda el hielo
a tiempo para poder darlo a los pulpos.
*(Gritando por el agujero del desagüe
de su cama.)* ¡Hermana! ¡Hermana! ¡Ven!
¡Ven a ayudarme a poner la mesa y a
doblar la ropa sucia manchada con sangre
y excrementos! Date prisa, hermana
mía, la sopa ya está fría y se hiende en
el fondo del espejo del armario de luna.
Me he pasado todo el mediodía de esta
sopa bordando mil historias que ella te
va a contar en secreto al oído si tú quieres
conservar hasta el fin la arquitectura
del ramo de violetas del esqueleto.

LA ANGUSTIA GORDA
*(Saliendo toda despeinada y negra
de suciedad de las sábanas de la cama
llenas de patatas fritas, con una sartén
vieja en la mano.)*

Llego de muy lejos y deslumbrada por la
gran paciencia que he necesitado tras el
coche fúnebre de saltos de carpa que
el tintorero gordo tan minucioso con
sus cuentas quería ponerme a los pies.

LA ANGUSTIA DELGADA
El sol.

LA ANGUSTIA GORDA
El amor.

LA ANGUSTIA DELGADA
¡Qué bella eres!

LA ANGUSTIA GORDA
Cuando esta mañana he salido del
desagüe de nuestra casa, enseguida,
a dos pasos de la cancela, me he quitado
de las alas mi par de grandes zapatos
guarnecidos de hierro y, saltando a la
charca helada de mis penas, me dejé
llevar por las olas lejos de la orilla.
Tendida sobre la espalda, me extendí
por la basura de este agua y tuve largo
tiempo bien abierta la boca para recibir
mis lágrimas. Mis ojos cerrados recibían
también la corona de esta larga lluvia
de flores.

LA ANGUSTIA DELGADA
La cena está servida.

LA ANGUSTIA GORDA
¡Vivan la alegría, el amor y la primavera!

LA ANGUSTIA DELGADA
Venga, corta el pavo y sírvete
convenientemente relleno. El gran ramo
de ansias y terrores nos hace ya señales

de adiós. Y las conchas de los mejillones chasquean dientes muertos de miedo bajo las orejas heladas del hastío. *(Coge un trozo de pan, que moja en la salsa.).* A este caldo le falta sal y pimienta. Mi tía tenía un canario que se dedicaba a cantar toda la noche viejas canciones de borrachos.

LA ANGUSTIA GORDA
Vuelvo a coger el esturión una vez más. El acre sabor erótico de estos manjares mantiene fuertemente en vilo mis gustos depravados por los platos especiados y crudos.

LA ANGUSTIA DELGADA
El vestido de encaje que llevé el día de mi funesta puesta de largo, acabo de encontrarlo todo apolillado y lleno de manchas en lo alto del armario de los gabinetes, retorciéndose de dolor y ardiente bajo el polvo del tic-tac del reloj. No hay duda de que nuestra sirvienta se lo puso el otro día para ir a ver a su hombre.

LA ANGUSTIA GORDA
Mira: la puerta se mueve. Hay alguien entrando. ¿El cartero? No, es la Tarta. *(Dirigiéndose a la Tarta.)* Entra. Ven a merendar con nosotras. ¡Qué contenta debes de estar! Danos noticias del Gran Pie. Cebolla ha llegado esta mañana pálido y deshecho, mojado de orina y herido, con la frente atravesada por una lanza. Lloraba. Lo hemos curado y consolado como hemos podido. Pero estaba roto. Sangraba por todas partes y no dejaba de gritar como un loco palabras que carecían de sentido.

LA ANGUSTIA GORDA
¿Sabes que la gata ha tenido crías esta noche?

LA ANGUSTIA GORDA
Los hemos ahogado en una piedra dura, exactamente, en una bella amatista. Hacía bueno esta mañana. Un poco de frío, pero calor a pesar de todo. […]

LA TARTA
Tengo 600 litros de leche en mis pechos de marrana. Jamón. Callos. Salchichón. Tripas. Morcilla. Y mis cabellos cubiertos de chipolatas. Tengo las encías malvas, azúcar en la orina, y de clara de huevo llenas las manos trabadas de gota. Cavernas óseas. Hiel. Chancros. Fístulas. Escrófulas. Y labios retorcidos de miel y malvavisco. Vestida con decencia y limpia, llevo con elegancia los trajes ridículos que me dan. Soy madre y perfecta mujer de vida alegre y sé bailar la rumba.

LA ANGUSTIA DELGADA
Tendrás un bidón de petróleo y una caña de pescar. Pero antes, tienes que bailar con todos nosotros. Comienza con el Gran Pie.

(Suena la música y todos bailan, cambiando cada poco de pareja.)

EL GRAN PIE
Envolvamos las sábanas usadas en el polvo de arroz de los ángeles y demos la vuelta a los colchones en las zarzas. Encendamos todas las linternas. Lancemos con todas nuestras fuerzas los vuelos de palomas contra las balas y cerremos con doble llave las puertas de las casas demolidas por las bombas. ¡Tú! ¡Tú! ¡Tú!

(Sobre la gran bola de oro aparecen las letras de la palabra: Nadie.)

Telón

Le désir attrapé par la queue
(«El deseo atrapado por la cola»)
Acto V, escena 2,
Gallimard, col. L'Imaginaire, 1995

Picasso y el teatro

El teatro es para un pintor un medio de expresión rico y original: traducir sus cuadros en el espacio de la escena, aplicar su sentido del color, su invención formal, su sensibilidad al servicio de la creación de un traje, de acuerdo con el texto y la música. Será su amigo Jean Cocteau quien lo incitará después de la guerra a diseñar el decorado y los trajes para la compañía del ballet ruso de Serge Diaghilev. Entre 1917 y 1924, participa con los grandes músicos de la época en la creación de varios ballets: Parade, Le Tricorne, Mercure y Pulcinella.

Mi querido amigo,

Me pides algunos datos sobre *Parade*. Aquí te los envío deprisa y corriendo. Perdona el estilo y el desorden.

Todas las mañanas me llegan nuevos insultos, algunos desde bastante lejos, porque los críticos caen sobre nosotros sin haber visto ni oído la obra; y, como no se pueden colmar los abismos, como habría que remontarse a los tiempos de Adán y Eva, he decidido que lo más digno es no responder nunca. Miro, pues, con la misma sorpresa el artículo donde nos insultan, aquel donde nos desprecian, aquel donde la indulgencia rivaliza con la sonrisa o aquel donde nos felicitan equivocadamente.

Ante este montón de miopías, inculturas e insensibilidades, pienso en los meses admirables en los que Satie, Picasso y yo amamos, buscamos, esbozamos y combinamos poco a poco esta cosa pequeña tan plena y cuyo pudor consiste justamente en no ser agresiva.

La idea se me ocurrió durante un permiso, en abril de 1915 (estaba entonces enrolado en el Ejército), mientras escuchaba a Satie tocar a cuatro manos con Viñes sus *Fragmentos en forma de pera*. El título desconcierta. La actitud humorística, que data de Montmartre, impide al público distraído oír apropiadamente la música del buen maestro de Arcueil.

Una especie de telepatía nos inspiró un deseo de colaboración. Una semana más tarde volví al frente, dejando a Satie con un fajo de notas y esbozos, que debían servirle para crear el tema del chino, de la pequeña norteamericana y del acróbata (que era entonces sólo uno). Estas indicaciones no tenían nada de humorístico. Insistían, por el contrario, en la prolongación de los personajes, en el reverso de nuestra barraca de feria. El chino era capaz de torturar a los misioneros; la niña, de hundirse con el *Titanic*; el acróbata, de hacer confidencias a los ángeles.

Poco a poco vino al mundo una partitura en la que Satie parecía haber descubierto una dimensión desconocida,

gracias a la que escuchamos simultáneamente la parada y el espectáculo interior.

En la primera versión no existían los mánagers. Tras cada número de *music-hall*, una voz anónima que salía de un orificio amplificador (imitación teatral del gramófono de feria, máscara antigua a la moda moderna) cantaba una frase tipo que resumía las perspectivas del personaje, abriendo una brecha al sueño.

Cuando Picasso nos mostró sus bocetos, comprendimos el interés de oponer a tres litografías, personajes inhumanos, subhumanos, una transposición más grave que se convertiría, en suma, en la falsa realidad escénica hasta reducir a los bailarines reales al estado de fantoches.

Imaginé entonces a los mánagers: feroces, incultos, vulgares, escandalosos, perjudicando a quienes los contratan y desencadenando (lo que tuvo lugar) el odio, la risa, la indiferencia del público por la extrañeza de su aspecto y su comportamiento.

En esta fase de *Parade*, tres actores sentados en el patio de butacas gritaban por un megáfono toscos reclamos como el cartel de KUB durante los descansos de la orquesta.

A continuación, en Roma, adonde fuimos con Picasso a reunirnos con Léonide Massine para aunar decorado, trajes y coreografía, constaté que una sola voz, incluso amplificada, al servicio de uno de los mánagers de Picasso, chocaba, constituía una falta de equilibrio insoportable. Habrían hecho falta tres timbres por mánager, lo que nos alejaba singularmente de nuestro principio de sencillez.

Es entonces cuando sustituimos las voces por el ritmo de pies en el silencio.

Nada me contentó más que este silencio y este ruido de pies. Nuestros hombrecitos recordaron enseguida a los insectos de hábitos feroces que hemos visto en el cine. Su baile era un accidente organizado, pasos en falso que se prolongaban y alternaban con una disciplina de fuga. Las dificultades para moverse bajo estas estructuras, lejos de empobrecer la coreografía, obligaron a romper con fórmulas antiguas. [...].

En los últimos ensayos, el caballo tonante y lánguido se metamorfoseó en el del coche de punto de Fantomas cuando los cartoneros entregaron el armazón mal hecho. Nuestro ataque de risa y el de los maquinistas decidieron a Picasso a dejarle esta silueta fortuita. No podíamos suponer que el público se tomaría tan mal una de las solas concesiones que se le hicieron.

Faltan los tres personajes de la parada, o más exactamente, los cuatro, puesto que transformé al acróbata en una pareja de acróbatas que permitió a Massine desplegar la parodia de un *pas de deux* italiano tras nuestras búsquedas de orden realista.

Contrariamente a lo que el público imagina, estos personajes atañen más a la escuela cubista que nuestros mánagers. Los mánagers son hombres-decorado, retratos de Picasso que se mueven; y su estructura misma impone cierto modo coreográfico. Para los cuatro personajes, se trata de tomar una sucesión de gestos reales y metamorfosearlos en danza sin que pierdan su fuerza realista, como el pintor moderno se inspira en objetos reales para transformarlos en pintura pura, sin por ello perder de vista la potencia de sus volúmenes, sus materias, sus colores y sus sombras.

Jean Cocteau, 1979
Le coq et l'arlequin
(«El gallo y el arlequín»), 1918
Stock, 1979

Picasso y la cerámica

La cerámica, este arte antiguo y mediterráneo, permite a Picasso combinar sus dotes de escultor y pintor. En 1946, Picasso conoce al matrimonio Ramié, que dirige una fábrica de cerámica en Vallauris, lo que lo incita a explorar todos los recursos de esta nueva técnica. Una vez más, innova y transforma las tradiciones. Sus audacias dejan estupefactos a los especialistas: «Un aprendiz que trabajara como Picasso no encontraría empleo», afirmaban los Ramié.

Picasso visto por sus profesores de cerámica

En seguida, apasionantes descubrimientos en un campo infinitamente vasto donde ya se han estipulado, abandonado y después olvidado gran cantidad de preceptos... Después de tantos siglos en que tantos buscadores han explorado este misterio con avidez y paciencia, ¿puede pensarse que se ha dicho todo, que todas las formas de expresión se han descrito y que se han actualizado todas las posibilidades de creación? En todo caso, para Picasso, la multiplicidad de los procedimientos antiguos era insuficiente: el pintor, condenado a la exigüidad relativa del lienzo y el óleo, se encontró, sin duda, súbitamente liberado ante el espacio y la paleta siempre móvil, y, por ello, ante la ilimitada oferta que se aparecía a su fantasía, como una nueva dimensión revelada de golpe.

¿Picasso puede hacer lo que hace por el solo motivo de ser quien es? Sin duda, pero también porque siempre está en guardia y descubriéndose sin cesar; a cada instante y durante años,

un Picasso nuevo surge del Picasso de hace un momento. Y esta evolución vertiginosa explica toda la diversidad de procedimientos, todas las divergencias aparentes de forma, toda la universalidad de medios, todas las facultades de expresión que le conocemos.

La cerámica no es más que otra para él, en la que aporta, como en todo lo que emprende, una revelación y un enigma a la vez. Muchos aficionados se sentirán, quizá, embargados por lo que se les ofrece, pero también se preguntarán qué materia sutil, qué paleta insospechada, qué pasta desconocida se les está presentando. Y no será el menor mérito de Picasso el haber sabido poner los medios de otra época al servicio de su talento y su imaginación, y de exponer a los demás la pregunta que él se hace y que, al responderla, sobrepasa.

Porque la sobrepasa. Con su prontitud revolucionaria que lo empuja no tanto a huir de los clichés usados y a rechazar, por temperamento, las ideas ya hechas, como a buscar sin constreñimientos la expansión natural de su carácter, que lo empuja hacia el descubrimiento

constante de sí mismo y del universo.

Es de ahí de donde surge este dinamismo desconcertante a veces, esta potencia creadora, esta volubilidad que estalla como fuegos artificiales y todos estos hallazgos que sorprenden y luego fascinan, y que, representando la consecución de un estado del alma cuya evolución se nos ha escapado, son otras tantas proposiciones o confidencias del espíritu.

La cerámica de Picasso, que ofrece todas estas cualidades de lo imprevisto y de misterio, constituye un inolvidable momento de meditación y de emoción. Es así como nos proporciona, con una seducción muy española, un motivo nuevo de enseñanza, de encanto y de admiración.

Y puesto que, por un azar inmerecido, nos ha tocado el peligroso honor de enseñar nuestro oficio a este magistral alumno, y de vivir, trabajando codo con codo, largos meses con él, nos permitimos rendir homenaje a su virtud más conmovedora: lo que Picasso ha podido realizar en este terreno nuevo para él, se lo debe, sin duda, a su prodigioso genio de invención, a su necesidad permanente de creación, a su facultad inmediata de adaptación, pero también es deudor de la modestia con la que se enfrenta cara a cara a todas las labores y quehaceres que emprende: la modestia del labrador que aborda un campo baldío y que emprende su tarea con el fervor que le otorga la esperanza cierta de cosechas fecundas.

Madoura,
Vallauris, abril de 1948

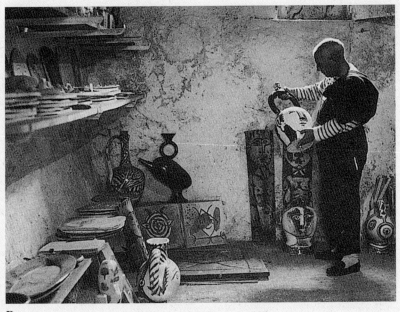

Picasso, en el taller de cerámica de Vallauris en la década de 1950.

Picasso y la tauromaquia

Picasso es como Goya, el pintor por excelencia de los toros. De niño iba con su padre a los cosos de Málaga, y dibujó sus primeras corridas de toros. De cada viaje a España surgirán posteriormente cuadros de toros, de caballos heridos, de la muerte del torero...

Picasso, pintor de Dominguín: torero

Pablo se interesa por todo lo que hago. Está impaciente por mis posibles éxitos. Pero se alegraría el día en que me retirase... o muriese en la plaza... Pablo lloraría: «Ha cumplido su destino». Nosotros, los toreros, que sometemos a los que amamos a angustias que, no por repetidas, son menos terribles, reconocemos instintivamente a los que se acercan al hombre vestido con el traje de luces y los que se acercan al hombre mismo. Pablo, en el fondo, es un torero; él también sabe reconocer a las mariposas que se ven atraídas por el resplandor de su fama.

Al primer homenaje –y le han ofrecido centenares–, reconoce a los que vienen para recoger las migajas de su inmensa celebridad y los que lo halagan más por su nombre que por su obra, porque son muchos los que alaban esta obra de la que ignoran todo. Quizá haya sido este rechazo común de una popularidad estridente la que ha consolidado nuestra amistad.

He sido sin duda el único diestro que, al torear en Francia, haya rechazado brindarle un toro a Picasso. Hoy, soy también el hombre que pasa algunas horas, demasiado pocas para mi gusto, conversando con él, disfrutando de su

Picasso preside una corrida de toros en Nîmes. A su izquierda, Jean Cocteau; a su derecha, Jacqueline Roque. Tras él, Paloma, Maya y Claude.

amistad y negándome a posar para él. Me parece que si toreo para él y que si él pinta para mí, perderíamos la intimidad, nos dejaríamos arrastrar por el plano profesional. Es curioso el pudor que he observado en Picasso cuando me ha mostrado en su casa algunas de sus obras más recientes. En cuanto a mí, cada vez que ha venido a verme después de una

Picasso en una corrida de toros en Nîmes.

corrida a mi habitación de hotel, he sentido más que pudor: vergüenza. Respeto, ése es el nombre que le doy a esta «figura».

Nuestras familias se reúnen con frecuencia. Pasamos largos días hablando de muchas cosas. Lo veo trabajar, lo escucho leer sus escritos, que me parecen tan importantes como su literatura plástica, porque, en suma, la pintura es la caligrafía suprema de los sentimientos.

He encontrado en Picasso a un ser distinto de la imagen que, por desgracia, se tiene normalmente de él; un ser tan humano como la gente que nos podemos cruzar por la calle. A veces, en las gradas veo a una mujer de gran belleza y pienso automáticamente: «Qué bella modelo para un fotógrafo». Cuando estoy dando el paseíllo por el ruedo, me sucede que dirijo la mirada a los espectadores y distingo un personaje que parece «hecho por Picasso». Picasso me ha revelado esta prodigiosa virtud que Oscar Wilde atribuía a la creación artística: la naturaleza imita al arte.

Ésta es la esencia de nuestra amistad, que ha llegado a la intimidad, a esa humanidad que la gente se afana por arrebatar a los personajes célebres. Sólo cuando volvemos a ser nosotros mismos, cuando hemos terminado nuestra exhibición en la terrible vitrina que es nuestra profesión, podemos sentirnos realmente a gusto. Ha sido en esos momentos cuando he experimentado la revelación del duende que me inspira la personalidad de Pablo Picasso. Para ello, para nuestra familiaridad, hay una razón suprema: la amistad. El arte nunca ha tenido edad, y sus oficiantes, tampoco. [...]

Ahora sé por qué llevo el traje de luces: sin duda, para acceder a lo esencial. Si el torero que lo viste ha logrado inspirar a un Goya o a un Picasso, puede sentirse satisfecho de haber cumplido una misión de importancia. Basta de explicaciones, no busquemos más razones. Es suficiente. [...]

Luis Miguel Domínguín,
Pablo Picasso: toros y toreros (1951)
Le Cercle d'Art, 1980, 1998

Picasso y la política

Revolucionario en su arte, Picasso lo fue igualmente en su vida y de sus ideas políticas. A todos los acontecimientos trágicos que sacudieron el siglo XX, respondió a su manera para defender la libertad. Entre los años 1936 y 1939, el drama de la guerra civil que desgarra España se expresa en el Guernica, *convertido en uno de los cuadros más célebres del siglo. Más tarde, durante la segunda guerra mundial, a un oficial nazi que le pregunta, mostrándole una reproducción del* Guernica: *«¿Es usted quien ha hecho eso?», él le responde: «¡No, habéis sido vosotros!».*

El asunto *Guernica*

En mayo de 1937, cuando Picasso pintaba el *Guernica*, declaró sus sentimientos en un comunicado que se hizo público dos meses más tarde, durante una exposición de carteles republicanos españoles de Nueva York. Hacía unos meses se había extendido el rumor de que Picasso era franquista. Él respondió en estos términos: «La guerra de España es el combate de las fuerzas reaccionarias contra el pueblo, contra la libertad. Toda mi vida de artista no ha sido más que una lucha cotidiana contra los reaccionarios y contra la muerte del arte. ¿Cómo se ha podido creer por un instante que iba a estar de acuerdo con los reaccionarios y con la muerte? Cuando comenzó la guerra civil, el Gobierno democrático español legítimamente elegido me nombró director del Museo del Prado. Acepté el puesto inmediatamente. En el cuadro en el que trabajo en este momento y que llamaré *Guernica*, y en todas mis obras recientes, he expresado claramente mi horror ante el grupo de militares que ha sumido a España en un océano de dolor y muerte...».

La adhesión al Partido Comunista

Octubre de 1944, la portada del periódico L'Humanité, *el diario del Partido Comunista, anuncia la adhesión de Pablo Picasso. La noticia causa conmoción. París sólo lleva liberada un mes. Picasso declara ante los numerosos periódicos estadounidenses que se aprietan en el taller de la rue des Grands-Augustins:*

Mi adhesión al Partido Comunista es la continuación lógica de toda mi vida, de toda mi obra. Porque estoy orgulloso de decir que nunca he considerado la pintura como un arte de simple recreo, de distracción; he querido, con el dibujo y el color, que son mis armas, avanzar siempre más lejos en el conocimiento del mundo y de los hombres, a fin de que este conocimiento nos libere a todos más cada día; he intentado decir, a mi manera, lo que consideraba como lo más verdadero, lo más justo, lo mejor, y eso es

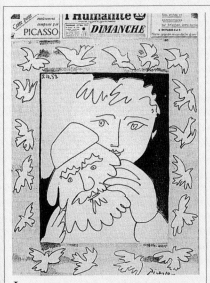

Ilustración para la portada de *L'Humanité*, 27 diciembre de 1953.

naturalmente siempre lo más bello, como saben bien los más grandes artistas...

Sí, soy consciente de que siempre he luchado a través de mi pintura, como verdadero revolucionario. Pero he comprendido ahora que no basta; estos años de terrible opresión me han demostrado que debo combatir no sólo mediante mi arte sino con toda mi persona...

Y ahora, voy hacia el Partido Comunista sin la menor vacilación porque en el fondo estaba con él desde siempre. Aragon, Éluard, Cassou, Fougeron, todos mis amigos lo saben bien; si aún no me había adherido oficialmente, era por «inocencia» de algún modo, porque creía que bastaba mi obra, mi adhesión de corazón; pero era ya mi partido. ¿No es este partido el que más trabaja para conocer y construir el mundo, para hacer más lúcidos, más libres y más felices a los hombres de hoy y de mañana? ¿No han sido los comunistas los más valientes tanto en Francia como en la URSS o en mi España? ¿Cómo habría podido dudar? ¿El miedo de comprometerme? Pero si, por el contrario, ¡nunca me había sentido más libre, más completo! Y además, estoy impaciente por volver a encontrar una patria: siempre he sido un exiliado, pero ahora ya no lo soy más; mientras espero que España pueda finalmente acogerme, el partido comunista francés me ha abierto los brazos, en él he encontrado a todos los que más estimo, los más grandes sabios, los más grandes poetas, y todos los rostros tan bellos de los insurgentes parisinos que he visto durante las jornadas de agosto. ¡Estoy de nuevo entre mis hermanos!

Picasso no es oficial del ejército francés

¿Qué creéis que es un artista? ¿Un imbécil que sólo tiene ojos si es pintor; orejas, si es músico; o una lira en todos los estratos del corazón si es poeta, o, incluso, si es boxeador, solamente músculos? Por el contrario, es al mismo tiempo un ser político, que se encuentra constantemente alerta ante los desgarradores, ardientes o dulces acontecimientos del mundo que toman forma de una sola pieza a su imagen. ¿Cómo sería posible desinteresarse de los otros hombres y, en virtud de qué marfilina indolencia, separarse de una vida que ellos entregan tan copiosamente? No, la pintura no está hecha para decorar las habitaciones. La pintura es un instrumento de guerra ofensivo y defensivo contra el enemigo.

Simone Téry,
Les Lettres françaises,
(«Las cartas francesas»)
24 de marzo de 1945

CRONOLOGÍA

1881 Nacimiento de Pablo Ruiz Blasco Picasso (25 de octubre).

1895 La Lonja, escuela de bellas de artes de Barcelona.

1899 Conoce a Sabartés.

1900 Primera exposición en Els Quatre Gats. Primer viaje a París.

1901 Exposición en la galería Vollard. Conoce a Max Jacob.

1904 Se instala en el Bateau-Lavoir.

1905 Conoce a Apollinaire y a Gertrude y Léo Stein. Comienza su relación con Fernande Olivier.

1906 Vollard compra varios cuadros a Picasso. Conoce a Matisse.

1907 *Las señoritas de Aviñón*. Conoce a Kahnweiler. Inauguración de la galería Kahnweiler.

1910 Conoce a Fernand Léger.

1912 Comienza su relación con Marcelle Humbert (Eva). Se instala en Montparnasse. Primeros papeles encolados con Braque.

1913 Muere el padre de Picasso. *Peintres cubistes (Los pintores cubistas)*, de Apollinaire.

1914 Declaración de guerra a Alemania.

1915 Picasso es padrino de Max Jacob en su bautismo. Conoce a Cocteau. Muere Eva.

1916 Se instala en Montrouge. Conoce a Diaghilev.

1917 Viaja a Roma para realizar los decorados y trajes de *Parade*. Conoce a Olga Khoklova. Estreno de *Parade* en el Châtelet (18 de mayo).

1918 Se casa con Olga. Bombardeo de París. Muerte de Apollinaire. Manifiesto dadá.

1921 Nace Pablo. *Los tres músicos*.

1924 La mayor parte de los surrealistas firman un «Homenaje a Picasso» en *Paris-Journal*.

1925 *La danza*. Picasso presente en la primera exposición de pintura surrealista (noviembre). Breton publica «El surrealismo y la pintura», con una reproducción de *Las señoritas de Aviñón*, en *La Révolution surréaliste*.

1926 Conoce a Christian Zervos. *Guitarras*.

1927 Conoce a Marie-Thérèse Walter.

1929 Conoce a Dalí.

1935 Olga se va del domicilio conyugal con el pequeño Pablo. Nace María de la Concepción (Maya), hija de Marie-Thérèse Walter y Picasso. Publicación de poemas de Picasso en *Cahiers d'Art*. Comienza la amistad de Éluard y Picasso.

1936 Conoce a Dora Maar. Primeras estancias en Mougins. Victoria del Frente Popular en España; estallido de la guerra civil.

1937 Se instala en la rue des Grands-Augustins. Bombardeo de Guernica (26 de abril). *Sueño y mentira de Franco. Guernica*.

1939 Muere la madre de Picasso. Muere Vollard. *Pesca nocturna en Antibes*. Los franquistas ocupan Barcelona (26 de enero).

1940 Se firma el armisticio franco-alemán (22 de junio). Gobierno de Vichy.

1941 *El deseo atrapado por la cola*.

1943 Conoce a Françoise Gilot. La Gestapo visita la casa de Picasso.

1944 Se adhiere al Partido Comunista. Desembarco anglo-norteamericano en Normandía; liberación de París.

1945 Primeras litografías con Mourlot. Capitulación de Alemania (7 de mayo).

1946 Retrospectiva de Picasso en el Museo de Arte Moderno de Nueva York. Trabaja en el Museo de Antibes.

1947 Nace Claude, hijo de Françoise Gilot y de Picasso. Primeras cerámicas en Vallauris. Donación de obras al Museo Nacional de Arte Moderno, en especial, *La alborada* (1942).

1949 *La paloma de la paz*. Nace Paloma, segunda de los hijos de Françoise Gilot y Picasso.

1952 *La guerra y la paz*, para la capilla de Vallauris. *Las cuatro niñas*.

1953 Retrato de Stalin en *Les Lettres françaises* (5 de marzo). Separación de Françoise Gilot.

1954 Conoce a Jacqueline Roque. *Las mujeres de Argel según Delacroix*.

1955 Muere Olga Picasso. Adquiere La Californie, en Cannes. Continuación de *Las mujeres de Argel según Delacroix*. Retrospectiva oficial de Picasso en París. Clouzot rueda *Le Mystère Picasso (El misterio Picasso)*.

1956 Picasso y nueve intelectuales y artistas comunistas reclaman una aclaración sobre los acontecimientos de Budapest.

1957 Comienza *Las meninas*.

1958 Compra el castillo de Vauvenargues. «Pintura de la UNESCO».

1959-1960 *Almuerzos sobre la hierba según Manet*.

1961 Se casa con Jacqueline Roque. Se instala en Notre-Dame-de-Vie, en Mougins. Octogésimo cumpleaños de Picasso.

1963 Museo Picasso en Barcelona.

1966 Octogésimo quinto cumpleaños de Picasso. Retrospectiva en el Grand Palais y el Petit Palais de París.

1967 Picasso rechaza la Legión de honor.

1970 Donación al museo de Barcelona de la práctica totalidad de sus obras de juventud.

1971 Nonagésimo cumpleaños de Picasso.

1973 Muerte de Picasso (8 de abril).

LOS MUSEOS PICASSO

*Tres museos dedicados exclusivamente
a él; decenas de obras repartidas en nueve
ciudades de Francia; cientos de obras
en los más grandes museos del mundo.
Tras haber sido el pintor más productivo,
Picasso es hoy sin duda el pintor más
admirado del planeta.*

El Museo de Barcelona

Con sus 3.000 dibujos, litografías, grabados
y esculturas, obras la mayor parte donadas
por su amigo Jaime Sabartés y por el propio
Picasso, este museo tiene gran valor biográfico.
El museo tiene su sede en un espléndido
palacio, el de Berenguer de Aguilar de la calle
Montcada. De niño, Picasso vivió en Barcelona
con sus padres. Es aquí donde estudió, en
la escuela de bellas artes, antes de instalarse
en París, en 1901. Las obras están clasificadas
cronológicamente. Además de numerosas
obras de juventud, hay pinturas de los períodos
azul y rosa y variaciones sobre *Las meninas*
de Velázquez.

El Museo de Antibes

En 1946, Picasso conoce en Golfe-Juan a Dor de
la Souchère, conservador del Museo Grimaldi
de Antibes, que se había desplazado con la
intención de pedir a Picasso un dibujo para
el museo. Finalmente le propone instalar bajo
los desvanes del palacio un inmenso taller donde
Picasso podrá trabajar. Al día siguiente, Picasso
va a visitar el lugar y se marcha de allí con las
llaves en el bolsillo del pantalón. De agosto
a septiembre de 1946, Picasso trabaja sin descanso
en las grandes y luminosas salas. Después,
volverá con regularidad a «su» museo. Hacia
el final de su vida, Picasso pregunta un día
a Dor de la Souchère: «¿No podría llamarse
Museo Picasso en lugar de Grimaldi?». Desde
entonces, 100.000 visitantes descubren cada
año el Museo Picasso.

L'Hôtel Salé, París

El Museo Picasso de París abrió sus puertas
el 28 de septiembre de 1985. Situado en uno
de lo barrios más antiguos de París, en la
rue de Thorigny, l'Hôtel Salé es un espléndido
palacete privado del siglo XVII. La colección
está compuesta de 203 pinturas, 158 esculturas,
16 papeles encolados, 88 cerámicas y más
de 3.000 dibujos y estampas. Estas obras
son las que pertenecieron a Picasso hasta
su muerte antes de que fueran ofrecidas
al Estado por sus herederos; el museo alberga
también los tesoros de su colección personal,
con obras maestras de Cézanne, Matisse,
Rousseau, Braque, Derain o Renoir. Con
sus más de 3.000 m², no tiene el tamaño
del Museo d'Orsay o de La Villette, pero
la colección que contiene lo coloca entre
los museos más preciados del mundo.

El Museo de Málaga

La ciudad natal del pintor alberga desde
2003 un museo Picasso con sede en el
Palacio de Buenavista, edificio característico
de la arquitectura andaluza del siglo XVI,
con mezcla de elementos renacentistas
y mudéjares. Está gestionado por la
Fundación Museo Picasso de Málaga
y la Fundación Paul, Christine y Bernard
Ruiz-Picasso. Cuenta con 155 obras
(19 pinturas al óleo, 9 esculturas,
46 dibujos, un cuaderno de dibujos,
12 cerámicas y 68 grabados), donaciones
de Christine y Bernard Ruiz-Picasso,
y una cincuentena de obras prestadas
por estos mismos herederos.

Interior del Museo Picasso de París.

BIBLIOGRAFÍA

Testimonios

– Brassaï, *Conversaciones con Picasso* (Ediciones Turner, Madrid, 2002; o Aguilar, Madrid, 1966)
– Jean Cocteau, *Le Rappel à l'Ordre*, Stock, 1926.
– David Douglas Duncan, *Le petit monde de Pablo Picasso*, Hachette, 1959.
– Françoise Gilot y Carlon Lake, *Vivre avec Picasso*, Calman-Lévy, 1965; 10/18, 2006.
– M. Jacob, «Souvenirs sur Picasso», *C. d'Art*, 1927.
– Daniel-Henri Kahnweiler, *Confessions esthétiques*, Gallimard, 1963.
– André Malraux, *La Tête d'obsidienne La cabeza de obsidiana:* Sur, Buenos Aires, 1974)
– Fernande Olivier, *Picasso et ses amis*, Stock, 1933; Pygmalion, 2001.
– Hélène Parmelin, *Picasso dit... Habla Picasso*, Editorial Gustavo Pili, Barcelona, 1968)
– Jaime Sabartés, *Picasso, portraits et souvenirs*, Louis Carré y Maximilien Vox, 1946.
– Gertrude Stein, *Autobiographie d'Alice B. Toklas*, Gallimard, 1934, 1990.

Catálogos razonados

– Georges Bloch, *Picasso*, Berna, Korafeld y Klipstein, 3 vol., 1968-1972
– Christophe Czwikliter, *290 affiches de Picasso*, París, Librairie Fischbacher, 2 vol., 1968.
– Pierre Daix y Georges Boudaille, *Picasso 1900-1906*, Bibliothèque des Arts, 1961.
– Pierre Daix y Joan Rosselet, *Le cubisme de Picasso*, de 1907-1916, Ides et Calendes, 1979.
– Bernhard Geiser, *Picasso peintre-graveur*, Berna, Geiser, 2 vol., 1933-1968.
– Fernand Mourlot, *Picasso litographe*, André Sauter, 4 vol., 1949-1964.
– Josep Palau i Fabre, *Picasso cubisme*, Albin Michel, 1990, Könemann, 1998.
– Werner Spies, *Les sculptures de Picasso*, Lausanne, Clairefontaine, 1971.
– Christian Zervos, «Pablo Picasso», *Cahiers d'Art*, 33 vol. 1932-1978.

Monografías

– Marie-Laure Bernadac, *Album du musée Picasso*, RMN, 2002.
– Georges Budaille y Raoul-Jean Moulin, *Picasso*, Nouvelles Éditions françaises, 1971.
– Pierre Cabanne, *Le siécle de Picasso*, Denoël, 2 vol., 1975; nueva edición, Gallimard, 1992.
– Jean Cassou, *Pablo Picasso*, Somogy, 1975.
– Juan-Eduardo Cirlot, *Picasso, Naissance d'un génie*, Albin Michel, 1972.
– Jean Cocteau, *Picasso*, Stock, 1923. Colectivo, *Picasso*, Hachette, 1967.

– Pierre Daix, *La vie de peintre de Pablo Picasso*, Le Seuil, 1977.
– Pierre De Champris, *Picasso, ombre et soleil*, Gallimard, 1960.
– Pierre Descargues, *Picasso*, Éditions Universitaires, 1956, 1973.
– Gaston Diehl, *Picasso*, Flammarion, 1960, 1977.
– David Douglas Duncan, *Les Picasso de Picasso*, Lausanne, Edita, 1961.
– Frank Elgar y Robert Maillard, *Picasso*, Hazan, 1955, 1987.
– Paul Éluard, *À Pablo Picasso*, Ginebra, Les Trois Collines, 1944.
– A. Fermigier, *Picasso*, Le Livre de Poche, 1969.
– Jacques Lassaigne, *Picasso*, Somogy, 1949.
– André Level, *Picasso*, París, Crès, 1928.
– Jean Leymarie, *Picasso. Metamorphoses et unité*, Ginebra, Skira, 1971, nueva edición, 1985.
– Josep Palau i Fabre, *Picasso vivant* (1881-1907), Albin Michel, 1981, 1990.
– Ronald Penrose, *Picasso*, Flammarion, 1996.
– *Picasso 1881-1973*, Londres, Paul Elek, 1973.
– Maurice Raynal, *Picasso*, Ginebra, Skira, 1953.
– Pierre Reverdy, *Pablo Picasso et son œuvre*, NRF, 1924.
– John Richardson, *Vie de Picasso*, Éditions du Chêne, 1992.
– G. Stein, *Picasso*, París, 1938, C. Bourgois, 2006.
– Tristan Tzara, *Picasso et les chemins de la connaissance*, Ginebra, Skira, 1948.
– W. Uhde, *Picasso et la tradition française, notes sur la peinture actuelle*, Les Quatre Chemins, 1928.
– A. Vallentin, *Pablo Picasso*, Albin Michel, 1957.

Catálogos de exposiciones recientes

– Anne Baldassari (dirigido por), *Picasso cubiste*, museo Picasso, París, septiembre 2007-enero 2008, RMN/Flammarion, 2007.
– A. Baldassari, *Picasso et Brassaï*, RMN, 1995.
– A. Baldassari, *Picasso photographe*, RMN, 1995.
– Colectiva, *Ambroise Vollard (1897-1939): de Cézanne à Picasso*, museo d'Orsay, RMN, 2007.
– Colectiva, *Matisse, Picasso*, París, Grand Palais, 2002-2003, RNM, 2002.
– Colectiva, *Picasso érotique*, París, Montreal, Barcelona, 2001-2002, RMN, 2001.
– Dominique Dupuis-Labbé (dirigida por), *Les carnets de Picasso*, Museo Picasso, París, 2006.
– *Mi vida con Picasso* (Bruguera, Barcelona, 1965).
– *Mis galerías y mis pintores*. Ardora Ediciones, Madrid, 1991.
– *Paroles* de Prevert, *Palabras* (Editorial Lumen, Barcelona, 2001)
– *Picasso, El deseo atrapado por la cola*, Pablo Picasso et ál. Fundació Bancaixa, Valencia, 2008.

49i *Cabeza de Fernande,* escultura, 1909. Museo Picasso, París.
50 *Panes y frutero con frutas sobre una mesa,* 1908-1909; óleo sobre lienzo, 164 × 132,5 cm. Kunstmuseum, Basilea.
51s *Cuenco verde y frasco negro,* 1908; óleo sobre lienzo, 60 × 73 cm. Museo Picasso, París.
51i *Paisaje con dos figuras,* 1908; óleo sobre lienzo, 60 × 73 cm. Museo Picasso, París.
52 *Retrato de Fernande,* verano 1909; óleo sobre lienzo, 61,8 × 42,8 cm. Kunstsammlung Nordheim-Westfalen, Düsseldorf.
53 *Retrato de Ambroise Vollard,* 1910; óleo sobre lienzo, 93 × 66 cm. Museo Pouchkine, Moscú.
54 *Pipa, vaso, as de tréboles, botella de Bass, guitarra y dado (Mi bella),* 1914; óleo sobre lienzo, 45 × 40 cm. Neue Nagionalgalerie, Berlín, col. Heinz Berggruen.
55 Eva en Sorgues, 1912. Archivos del Museo Picaso, fondos Penrose, París.
56-57 *Naturaleza muerta con silla de rejilla,* 1912; óleo y hule sobre lienzo encuadrados con cuerda, 29 × 37 cm. Museo Picasso, París
58siz *Mandolina y clarinete,* 1913; construcción: elementos de madera de pino con pintura y trazos de crayón, 58 × 36 × 23 cm, *ibíd.*
58sd *Guitarra,* 1912; construcción: cartón recortado, papel

encolado, lienzo, cordel, óleo y trazos de crayón, 33 × 18 × 9,5 cm, *ibíd.*
58iiz *Violín,* 1915; construcción: chapa recortada, doblada y pintada, alambre; 100 × 63,7 cm × 18 cm, *ibíd.*
58id *Violín y partitura,* 1912; partitura musical y papeles coloreados encolados sobre cartón, aguada, 78 × 63,5 cm, *ibíd.*
59 *El violín,* 1915; caja de cartón, papeles encolados, aguada, carboncillo y creta sobre cartón, 51,5 × 30 cm, *ibíd.*
60 *El pintor y su modelo,* verano de 1914; óleo y crayón sobre lienzo, 58 × 55,9 cm, *ibíd.*
61s Picasso en 1915 en su taller de la rue Schoelcher. Archivos de *Cahier d'Arts,* París.
61i Max Jacob, 1915; museo Picasso, fondos Penrose, París.

CAPÍTULO 4

62 *Retrato de Olga en un sillón,* 1917; óleo sobre lienzo, 130 × 88,8 cm. Museo Picasso, París.
63 Proyecto de traje para el ballet *Pulcinella,* 1920; aguada y lápiz plomo, 34 × 23,5 cm, *ibíd.*
64 *Retrato de Erik Satie,* 19 de mayo de 1920; lápiz plomo y carboncillo, 62 × 47,7 cm, *ibíd.*
64-65 Telón de fondo de *Parade,* 1917; pintura a la cola, 10,50 × 16,40 m. Museo Georges-Pompidou, París.
66 *Retrato de Jean Cocteau,* 1917; aguada,

19,5 × 6,8 cm. Museo Picasso, París.
67 *Retrato de Apollinaire,* 1916; crayón, 48,8 × 30,5 cm. Col. privada.
68-69 *Dos mujeres corriendo por la playa,* 1922; aguada sobre contrachapado, 32,5 × 41,1 cm. Museo Picasso, Madrid.
70 Pablo montado en un burro en 1923, *ibíd.*
71 *Paulo vestido de arlequín,* 1924; óleo sobre lienzo, 130 × 97,5 cm, *ibíd.*

CAPÍTULO 5

72 *La danza,* 1925; óleo sobre lienzo, 215 × 142 cm. Tate Modern, Londres.
73 Picasso, fotografía de Man Ray, 1937.
74 Retrato de André Breton, 1924.
75 *Guitarra,* 1926; cuerdas, papel de periódico, arpillera y clavos sobre lienzo pintado, 96 × 130 cm. Museo Picasso, París.
76 *Mujer en el jardín,* 1929-1930; hierro soldado y pintura, 206 × 117 × 85 cm, *ibíd.*
77 *Mujer con follaje,* escultura, 1934. Museo Picasso, París.
78 Marie-Thérèse Walter en Dinard, verano de 1929. Col. privada.
79s *Desnudo acostado,* 4 de abril de 1932; óleo sobre lienzo, 130 × 161,7 cm, *ibíd.*
79i *Busto de mujer,* 1931; bronce (prueba única), 78 × 44,5 × 54 cm, *ibíd.*

80 *Muerte de la mujer torero,* 6 de septiembre de 1933; óleo y crayón sobre madera, 21,7 × 27 cm, *ibíd.*
81 *Corrida: la muerte del torero,* 19 de septiembre de 1933; óleo sobre madera, 31 × 40 cm, *ibíd.*
82-83 *Minotauromaquia,* 1935; aguafuerte y rascador, 49,8 × 69,3 cm, *ibíd.*
84s *Bañista abriendo una caseta,* 1928; óleo sobre lienzo, 32,8 × 22 cm, *ibíd.*
84i Picasso en su taller, 1929.
85 «Sobre el dorso de la inmensa raja…», 14 de diciembre de 1935; tinta china y lápices de colores, 22,5 × 17,1 cm. Museo Picasso, París.
86 *Retrato de Maya con muñeca,* 1938; óleo sobre lienzo, 60 × 74 cm, *ibíd.*
87 Picasso pintando el *Guernica,* 1937; fotografía de Dora Maar.
Desplegable I *La mujer que llora,* 19 de junio 1937; crayón y aguada sobre cartón, 12 × 9 cm. Museo Nacional Centro de Arte Reina Sofía, Madrid.
Desplegable II-IV *Guernica,* 1 mayo-4 junio 1937; óleo sobre lienzo, 349,3 × 776,6 cm, *ibíd.*
Desplegable V-VI siz Estudio para el *Guernica,* 3 junio de 1937; mina de plomo, crayón de colores y aguada, 23,2 × 29,3 cm, *ibíd.*

127 Exposición sobre Picasso 1970-1972 en el Palacio de los Papas de Aviñón, 1973.
128 Picasso, fotografía de Cjon Mili.

TESTIMONIOS Y DOCUMENTOS

129 Firma de Picasso.
131 Picasso y Françoise Gilot en La Galloise, Vallauris, 1951; fotografía de René Burri.
137 Picasso pintando; fotografía para la película de Henri-Georges Clouzot *El misterio Picasso*, 1955.
145 Picasso en el taller de cerámica de Vallauris, en la década de 1950; fotografía de Robert Doisneau.
146 Picasso presidiendo una corrida en Nîmes; fotografía de Brian Brake.
147 Picasso en una corrida en Nîmes.
148 Aguafuerte de Picasso para *La barree d'appui* («La barra de apoyo») de Paul Éluard (detalle), 1936.
149 Ilustración para la portada de *L'Humanité*, 27 de diciembre de 1953.
151 Interior del Museo Picasso, París.
158 Ilustración oroginal para *Toros y toreros*, de Luis Miguel Dominguín, 1951.

ÍNDICE DE OBRAS

CRÉDITOS DE LAS IMÁGENES

akg-images/Erich Lessing 90. Archivos de *Cahiers d'Art*, París 61a. Artphot/Ziolo, París 33, 38, 40, 49a, 54. Mario Atzinger 127. Bridgeman-Giraudon 21. Brian Brake 146. Cinémathèque française, París 4-5, 137. Col. privada 12, 25, 45s, 67, 87, 108, 149, 158. DR 126, 128. David Douglas Duncan 107. Edimédia Paris 32, 36-37. E.T. Archives, Londres 46b, 72. Giraudon, París 28, 22, 35, 39, 50, 53. Magnum/Robert Capa 96. Magnum/René Burri, París 97b, 121, 131. Mas, Barcelona desplegable 1, 2, 3, 4, 5, 6. The Metropolitan Museum of Art, Nueva York 30-31, 41. MNAM, París 42. MNAM/CNAC Dist. RMN- Christian Bahler/Philippe Migeat 64-65. Museo Picasso, París 6-7, 8-9, 15a, 16h, 26, 27, 23. Oronoz 11, 51a 118a 119. The Museum of Modern Art, Nueva York 92. Roger-Viollet, París 1er p, 2º p, 17, 18, 19, 24, 29, 34, 43, 45m (1), 45b, 46a, 48, 49b, 51b, 56-57, 58ai, 59ad, 58bi, 113, 116, 117, 122, 151. RMN/Patrimonio Brassaï 91, 94. RMN/Jean-Gilles Berizzi 71, 98-102, 120b, 123, 120a. RMN/René-Gabriel Ojeda 60, 79a, 80, 81. Scala, Florencia 47, 110b. Staatgalerie, Stuttgart, 114-115. Top/Willi 16b, 52.
© Adagp, París 2007 87.
© Adagp, París/Man Ray Trust 73.

AGRADECIMIENTOS

Agradecemos a las personas y los organismos siguientes la ayuda que nos han prestado en la realización de esta obra: Jean-Louis Charmet, fotógrafo; Jeanne Sudour, documentalista del Museo Picasso de París; Ludovic Beaugendre, documentalista de la Réunion des Musées Nationaux; Yves de Fontbrune, de la galería de *Cahiers d'Arts*; Éditions Calmann-Lévy, Cercle d'Art, Denoël, las publicaciones *Cahiers d'Art, L'Humanité* y *Les Lettres françaises*.